遊藝翰墨

滿清愛新覺羅家族書畫藝術

王淑珍 著

百年藝術家族系列

遊藝翰墨 —— 滿清愛新覺羅家族書畫藝術

作　者	王淑珍
書系主編	余　輝
執行編輯	蘇玲怡
美術設計	曾瓊慧

出 版 者	石頭出版股份有限公司
發 行 人	龐慎予
社　長	陳啟德
副總編輯	黃文玲
會計行政	陳美璇
行銷業務	洪加霖
登 記 證	行政院新聞局局版台業字第4666號
地　址	106台北市大安區敦化南路二段34號9樓
電　話	02-27012775（代表號）
傳　眞	02-27012252
電子信箱	rockintl21@seed.net.tw
郵政劃撥	1437912-5　石頭出版股份有限公司
製版印刷	鴻柏印刷事業股份有限公司
出版日期	2012年6月 初版

定　價　新台幣 360 元

ISBN　978-986-6660-20-7
有著作權　翻印必究

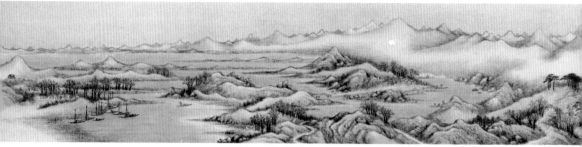

清 允禧《江山秋霽圖》卷 紙本設色 15.3×143.2公分 北京 故宮博物院藏（內文圖21）

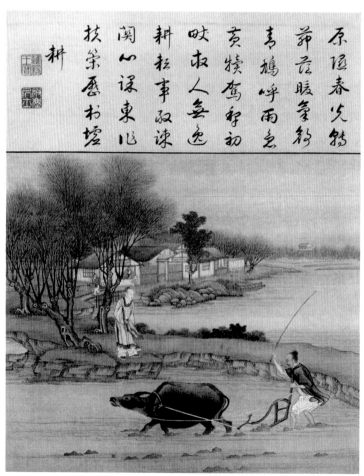

清 無款《胤禛耕織圖》冊（五十二開之一《耕》）絹本設色 每開39.4×32.7公分
北京 故宮博物院藏（內文圖23）

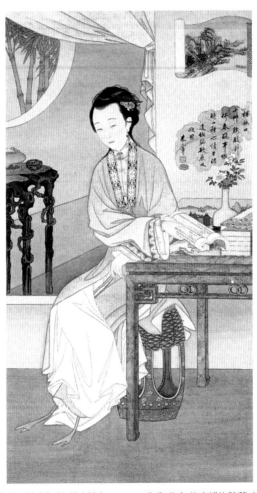

清 無款《美人圖‧讀書》軸 絹本設色 184×98公分 北京 故宮博物院藏（內文圖25）

清 乾隆皇帝弘曆《歲朝圖》卷 1754年 紙本墨筆 28.5×53.5公分 北京藝術博物館藏（內文圖36）

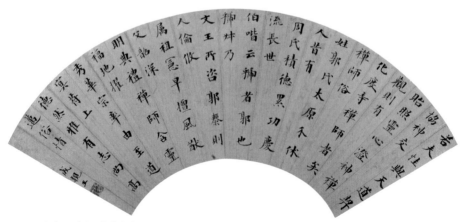

清 永瑆《歐陽詢化度寺碑文》扇面 紙本墨書 19.5×59公分 北京藝術博物館藏（內文圖39）

鶴飛巖煙珀碧

鹿鳴澗草香

成親王

清 永瑆《行書五言對》紙本墨書 125×29公分 北京藝術博物館藏（內文圖40）

南陽酈縣孫有甘谷乀水甘美其山有大菊
水從山上流下得其滋液花開圓滿如月
落葉金英純而不雜延蔓簞蘙緣坂被岡
蕭蕭零凉秋敷榮香孠間壑谷中居人素汲
岫水飲之壽逾百歲　書為

香圃先生雅正

皇十五子

清 顒琰《行書南陽甘谷》軸
絹本墨書 195×72公分
北京藝術博物館藏（內文圖43）

石梁茅屋有彎碕　流水濺濺
度兩陂　晴日暖風生麥氣
綠陰幽草勝花時

綠

錄宋人詩

清 道光皇帝旻寧《行楷書宋人詩》鏡心
紙本墨書 83.5×30公分
北京藝術博物館藏（內文圖50）

仇實父所畫十宮圖 醇邸珍賞者也曾
借一觀其中長樂宮山水超秀位置合
宜今仿為之以供
怡琴先生清翫
惇邸王并識

清 奕誴《長樂宮山水圖》軸 紙本設色 51.5×37公分 北京藝術博物館藏（內文圖53）

清 道光皇帝旻寧《荷》成扇 紙本設色 扇面16×43公分 扇骨長29公分 北京藝術博物館藏（內文圖52）

清 奕訢《設色人物圖》軸 材質、尺寸不詳 北京 故宮博物院藏（內文圖57）

空谷清芳
御筆

清露泠泠竹
石旁舍薰自
有不言芳他
時合與芝呈
瑞莫擬級秋
在楚湘

御筆臨軾敬題

清 咸豐皇帝奕詝《蘭花圖》軸 紙本墨筆 42×37公分 北京藝術博物館藏（內文圖59）

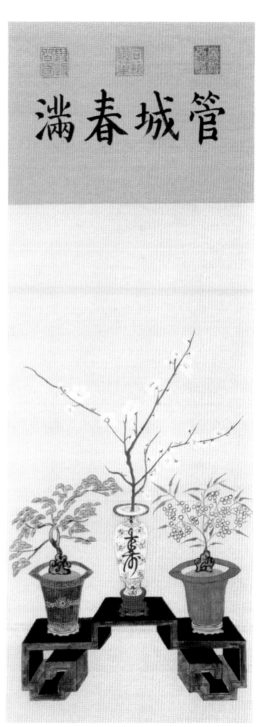

管城春滿

清 載淳《管城春滿圖》軸
紙本設色 尺寸不詳
北京 故宮博物院藏（內文圖 64）

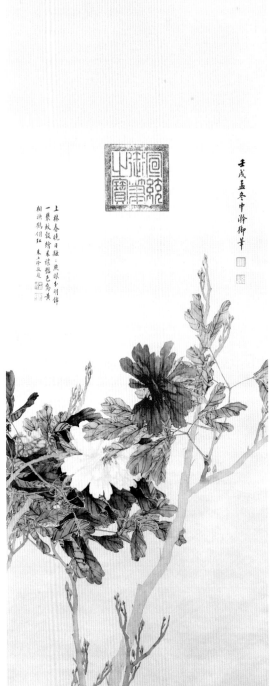

上林春晚日融：燕張多刊錦
一簇蚊鏤繪本猿點色為黃
相洪鴉偈紅朱��谷及題

壬戌孟冬中澣御筆

清 宣統皇帝溥儀《牡丹圖》軸 1922年
絹本設色 108×53公分
北京藝術博物館藏（內文圖72）

清 溥儒《秋風寄相思圖》鏡心
紙本設色 117×38.5公分
北京藝術博物館藏（內文圖 76）

溪山深處結茅廬

乾齋先生雅令

溥伒畫

清 溥伒《溪山茅廬圖》軸 紙本設色 138×65.5公分 北京藝術博物館藏（內文圖78）

目次

圖版目錄

百年藝術家族系列
卷首語

世界的幾個文明古國如古埃及、古巴比倫、古印度、古希臘和古羅馬等已成為幾條歷史長河中的斷流，唯有古代中國之文明的發展脈絡不但綿延不斷，而且影響到相鄰民族和歐亞大陸的文明進步。除了古代中國在科學技術方面發明了造紙和印刷等保留、傳播文明的技術手段之外，古代中國以家族為基本單位的文化傳播群體起到了延續和發展文明的重要作用。大到萬師之表孔夫子的哲學倫理，小到芸芸眾生中藝匠的手工藝技術，無不如此。在嚴格的封建宗法制度下，以家族為基本單位的文化傳播群體在封建社會的沒落時期固然有許多保守的弊端，但這種以血緣為裙帶、師徒為紐帶的文化承傳關係，自覺地成為保存與傳揚家族文化的動力，無數家族的文化和他們的生命一樣代代延續、生生不息，無數家族文化的總和構成了中華民族文化不可分割的整體，這個整體包括多民族的政治、經濟、軍事、科技、哲學和倫理、文化和藝術等各個領域。其中為歷史記載得較多、較豐富的是從事文化藝術活動的家族。進入現代社會後，家族的藝術影響已漸漸不及社會影響，即現代工業生產的社會化和文化教育的社會化造成傳播各種技能、技藝的社會化。

本套叢書恪守研究歷代家族的文化藝術教育對後世的影響和作用，著力於研究歷代書畫家族的發展背景和自身的文化類型、家族的藝術歷史、創作特色，闡明並肯定他們在中國書畫史上的藝術貢獻和歷史地位。

按照古代畫家的身分、地位和學識，可分為四大類：文人畫家、民間工匠畫家、宮廷職業畫家和皇室畫家。他們的身分、地位和學識與中國古代文化的幾種類型有著十分密切的內在聯繫。文人書畫和民間繪畫分別屬於文人文化和民間文化，宮廷畫家和皇室畫家皆屬於宮廷文化。皇室繪畫並不完全等於宮廷畫家的藝術成就，只有生活在宮廷裡的皇室成員如帝、后、嬪、妃和宮內皇子的繪畫活動屬於宮廷繪畫，是宮廷文化的重要組成部分。宮廷繪畫還包含了任職於宮中的文人和其他職官及工匠畫家在宮廷留下的藝術作品。

　　本套叢書以家族藝術的發展為線索，分成若干單行本，離不開這四種畫家類型。這是第一次以家族的視角來梳理古今書畫藝術的發展脈絡，這必定要涉及到古代藝術的傳播方式。中國古代繪畫的傳播單元大到某個區域中的藝術流派，小到具體的某個家族的代代傳人，無不以家族的凝聚力向後人傳播著先祖的藝術精粹，傳播的媒體可能是先祖的畫譜、傳世之作，更重要的是先祖的藝德和審美觀念等非物質性的文化觀念，傳授的方式是以私授為主，用耳濡目染的家庭方式時刻薰染著宗族的後代。

　　家族性藝術家與書畫流派的關係。諸多家族性書畫的研究結果證實了家族書畫是藝術流派的基礎，但未必都是藝術流派，必須作具體分析。以一種審美觀念統領下的家族性藝術活動在某一地域的持續性發展，必然會成為一個藝術流派，或者是某一藝術流派的中堅。如明代文徵明身後的數代文姓畫家則是「吳門畫派」的中堅或自成「文派」；又如張大千的同輩和後人由於其活動地域較為分散，他們各自為陣但互有聯繫，故難以成為一派。北宋的趙氏皇族亦未能獨立成為所謂的趙派，究其原因，乃其繪畫風格、繪畫題材的多樣性和藝術活動的鬆散性，使之難以形成藝術流派。相對而言，宋徽宗朝的「宣和體」工筆花鳥畫倒稱得上是一個花鳥畫流派，但宋徽宗宣導的這種寫實技藝，主要盛行在翰林圖畫院的匠師之中，而不是集中在宗族畫家裡。

　　家族性藝術傳授的特點。家族性的藝術承傳首先在接受藝術遺產方面如藏品、畫稿等有著得天獨厚的條件，這與師徒傳授有著一定的區別。家族性的傳授在很大程度上是基於家庭生活的交往和耳濡目染所成。特別是

家族性的師承關係有著得天獨厚的模仿條件，這就是家族遺傳基因在藝術模仿方面的特殊作用，與前輩血緣關係相近的後學者會相對容易地師仿先輩的書畫之藝，並且仿得頗為相似。如故宮博物院已故專家劉九庵先生在二十世紀八十年代考證出：明代文徵明有許多書法佳作是其外孫吳應卯的仿作，其偽作的確達到了亂真的地步，此類事例不勝枚舉，因而說家族後人的偽作是書畫鑑定的難點之一。

家族性藝術群體發展的一般規律。每個藝術家族都有核心畫家和週邊畫家，畫家的人員結構以血親為主，姻親為輔，許多書畫家族其本身就是書畫收藏世家，有著頻繁的文化交流，構成一個獨特的藝術群體。家族性群體藝術的延續力度各不相同，短則兩代，長則四、五代，甚至更長。家族性的藝術群體在藝術風格上頗為鮮明獨特，並有著一定的穩定性，通常要經歷三、四個發展階段，其一是蘊育期，是家族先輩的藝術探索或藝術積累時期，此時尚無名家出世。其二是興盛期，出現了開宗立派式的藝術家或重要書畫家。其三是承傳期，是該家族書畫大師的第一、二代後裔追仿家族名師巨匠書畫藝術的時期，也是廣泛傳揚家族藝術的時期，當影響到其他家族的藝術前緣時，又成為其他家族的藝術或其他藝術流派的蘊育期。通常在承傳期裡，家族缺乏藝術大師，後裔們大都局限於先輩的筆墨畦徑之中，出現了風格化的藝術趨向，缺乏開創性。如果有第四個時期的話，那就是家族後裔出現了個別富有創意的藝術家，重新振作其家族的藝術精神。如在南宋末年的趙宋家族，由於趙孟堅的出現，開創了文人畫的新格局。

將諸多家族性的書畫藝術活動與成就，作為一項藝術史的研究課題，本套叢書尚屬首次，這是海峽兩岸的學者、出版家共同合作努力的文化成果。臺北石頭出版社在許多方面顯現出與大陸學者的合作潛力和工作活力，叢書的作者大多來自北京故宮博物院和大陸其他博物館的書畫研究者，他們在北京大學和中央美術學院受過良好的藝術史研究生班的課程訓練，體現了大陸博物館界中年學子在書畫研究方面的學術眼光和思辨能力。以家族為單位分析、研究貢獻顯赫的歷代書畫家族，突破了過去以某個畫家個案和某個畫派為線索的研究視野，更多地強調家族的文化淵源對

後代的藝術影響，並結合梳理畫派和個案的研究成果，深化了對傳統文化的具體認識。對這項有意義的嘗試，還望兩岸的方家、同仁們不吝賜教。

書系主編
北京故宮博物院科研處處長

余輝

2007年9月

導言

　　努爾哈赤以武起家，懾服女真諸部；皇太極以武興邦，聯絡蒙古族，威逼明朝；順治皇帝以武入關，八旗兵金戈鐵馬，入主中原。愛新覺羅家族入關前，書畫藝術對他們來說還是一塊尚待開拓的藝術空間；入關後，愛新覺羅氏成員是如何掌握書畫藝術的呢？

　　依據清初內國史院官方滿文檔案和《清太宗實錄》等記載，後金天聰九年（1635）八月初八日，清太宗皇太極因兩位漢族畫工奉旨完成《太祖實錄圖》而對其予以賞賜：

　　　　天聰汗（皇太極）命畫匠張儉、張應魁二人恭繪先代英明汗（努爾
　　　　哈赤）實錄圖，至是繪成，賞張儉人一對、牛一（頭），張應魁人
　　　　一對。[1]

這則簡單的史實，反映出在後金（清）建國時期，愛新覺羅氏成員已對漢族書畫藝術予以接受，並且相當重視。可以說，在清朝創始階段，愛新覺羅氏成員首先是透過漢族書畫匠人來認知中國傳統書畫。

　　從史料來看，清兵歷次入關擄掠返回後，其呈貢皇太極的物品雖未明確記載有書畫，但與書畫相近的珍玩、寶物、甚至文房用具已有所見。可以肯定，隨著當時清軍入關攻掠次數的增多，及其打敗、洗劫的官私府宅

越來越多，那些未能轉移和未在戰火中毀壞的書畫珍品，將會更多地與金銀珠寶、手工藝品一道被帶出關外，成為清初滿族王公貴族的私有財產；而這些來自「天朝大國」的書畫真蹟，對愛新覺羅家族書畫藝術的萌生，自然有著不可估量的啟蒙作用。

清王朝興起時期，愛新覺羅氏統治者深感本族文化之落後，故十分推崇漢民族的優秀思想文化，他們在制定統治政策時，經常借鑑甚至直接引用漢族的典制。按清制，努爾哈赤的父親 —— 顯祖塔克世的直系子孫稱「宗室」，以繫黃帶子為標誌，又稱「黃帶子」；而塔克世的父親共有兄弟六人，俗稱「六祖」，他們的子孫，除塔克世一支外，均稱「覺羅」，以繫紅帶子為標誌，又稱「紅帶子」。宗室、覺羅，或稱黃帶子、紅帶子，便構成了愛新覺羅大家族的成員。為了維護愛新覺羅家族的長久統治，入關後的清朝統治者十分注重對其子弟的系統教育與培養，順治九年（1652）即開始在滿洲八旗內各設「宗學」一所，專門招納愛新覺羅家族近支子弟入學，延請師傅教習滿、蒙、漢文，兼習騎射。雍正二年（1724）以後，宗學又按八旗左、右兩翼合併為兩所，改稱「學堂」，一直延續至清末。為團結、維繫其家族遠支（即「覺羅」子弟），雍正七年（1729）又於八旗滿洲各設覺羅學校一所，課業內容與宗室學堂相同；嘉慶六年（1801）更明訂宗室、覺羅的學生可與官學生同應歲、科考及鄉、會試，並考用中書、筆帖式。這一改制對愛新覺羅家族成員、尤其是覺羅子弟的學習，起了刺激與激勵作用，對普遍提高愛新覺羅家族成員的文化修養實具有重要意義。

愛新覺羅家族書畫藝術的發展大致經過以下四個階段：

（一）清朝入關前後，愛新覺羅氏少數族人開始接觸書畫藝術，對此有了初步的理解和喜好，但其藝術水準尚處於模仿起步階段。

（二）清朝早期至清朝中期，因於漢族傳統思想文化中浸潤日深，故該家族成員中學習並掌握書畫技藝的人日益增多，特別是宮廷內府、王府和富貴之家，已大量藏有歷代傳世名家真蹟，大批愛新覺羅氏成員因而得以長期接觸、臨習這些作品，從中感悟書畫藝術的真諦，使眾多書畫家脫穎而出，步入家族書畫藝術發展的高峰期。

（三）清朝後期至民國年間，愛新覺羅氏成員因國難當頭、家族衰敗及

個人生活窘迫等緣故，絕大多數皇室成員已無暇顧及書畫藝事，該家族書畫藝術遂處於停滯、衰落階段。

（四）民國時期，隨著清王朝統治結束，多數愛新覺羅氏成員失去了高貴特權和豐厚物質待遇，書畫家們為求生存，必須更加致力於書畫創作；另一方面，一些愛新覺羅氏書畫家由於受到西方思想、藝術體系的影響，開始嘗試運用新的風格及技法創作傳統書畫，終使其書畫藝術有新發展。

通過對愛新覺羅氏書畫遺存及史料之分析，可以歸納出如下特色：

在書法方面，愛新覺羅氏楷、行、草皆工，尤以楷、行體為其主要面貌；他們取法諸賢，集合眾美，法古創新，自成一體。其中，順治皇帝書法學鐘繇、王羲之，筆力雄健，頗見天趣；康熙皇帝則專仿董其昌，其行草古淡瀟灑，追求逸趣；雍正皇帝所作書法重自娛而輕規矩，筆勢凌厲硬朗，特色自生；乾隆皇帝學趙孟頫，筆法圓活，字體秀美；而嘉、道以後的帝王書法則多擬唐代書家歐陽詢，字體結構嚴謹，渾厚沉靜，清秀勁健。至於后妃的書法，多為擘窠大字，秀美、古樸、稚拙。而清宗室活動於皇帝周圍，故其書風自然也追隨帝王之審美標準，其中幾乎看不到草書、隸書、章草諸體寫成的作品。

在繪畫方面，愛新覺羅氏的創作題材多為山水，其風格上追倪瓚、黃公望，下仿王時敏，筆墨淡遠，清幽超逸；亦有梅、蘭、竹、菊、松、荷、鞍馬、白衣大士、瓊娥圖等花卉鳥獸及人物畫類，風格追求工整、富麗。值得注意的是，帝后書畫有的供自娛自樂，這部分多為御筆墨寶；有的則用以賞賜近臣，這部分時而為代筆之作，也就是請宮廷畫師等他人代作書畫，而後署上自己的名款印記。如乾隆皇帝政務繁忙時，多由張照、錢維城代筆；慈禧太后有時則由繆嘉蕙代筆等。

就身分而言，清代宗室書畫家包含了親王、郡王、貝勒、貝子、公、將軍等，由載入史料的宗室作品觀之，以親王的作品居多，其次是郡王。在流傳於世的宗室作品中，永瑆書法頗豐，偶有繪畫；弘旿、永瑢繪畫少量傳世，偶有書法；至於其他宗室，有的書畫作品傳世較少，有的書畫事蹟則僅見於文獻記載。此外，清代女性宗室書畫家的創作亦呈現空前繁榮的景況，其繪畫題材多為花卉、梅等；她們的出現與時代經濟、文化、教育

背景等細微變化是分不開的。

在藝術活動上，滿族宗室書畫家成員亦走在與漢族文士交往熱潮的前列。如康熙朝的多羅勤郡王蘊端，不求功名，禮賢下士，與漢族名士王士禎、姜宸英等交往甚密；輔國將軍博爾都，淡泊名利，與漢族文人屈大均、施閏章、王翬、石濤等來往密切；慎郡王允禧，虛心待士，與漢族文人鄭板橋、沈德潛等經常詩酒往來。

總而觀之，清代帝王親躬翰墨，宗室成員追仿其藝，形成具有皇家特色的書畫風格。他們均有廣博的文化修養，善詩詞，詞意深遠，富於情趣；他們輕視世祿，嚮往自然，筆墨雖融文人書畫儒雅清逸的筆韻，卻無文人書畫隱表情懷的「野逸」；他們的創作不必像工匠畫那樣講究寫實、追求技術的精湛，也不必像宮廷畫師的作品那般迎合帝王的審美意趣。其裝潢形式、材質極盡瑰麗奢華，在藝術性與工藝性的完美結合方面，是文人畫、工匠畫及宮廷畫家之作所無法比擬的。

壹、引子

康熙四十一年（1702）十月，康熙皇帝浩浩蕩蕩的第四次南巡隊伍剛剛到達德州（今屬山東），便不得不停了下來。也許是因為勞累顛簸吧，時年二十九歲的皇太子胤礽在隨駕出巡的路途上忽然病倒，康熙皇帝愛子心切，便下令暫止行程，於德州行宮駐蹕。

原名為「山姜書屋」的行宮，殿宇宏麗，深庭清幽，頗得康熙皇帝喜歡，另為其取了個頗具詩意的堂號「寒綠堂」，且親賜匾額。行宮內有二畝花園，園內鑿池引水，疊石為山，名曰「尊水園」。聲勢浩大的南巡隊伍意外阻滯在這裡，所有人只好一起耐心等待太子養病；精力旺盛的皇帝，於每日處理政事之餘，也只得與隨駕的皇子、大臣們在寒綠堂、尊水園等處，以賦詩吟詞、游心書畫打發時光。行宮畢竟不像紫禁城那樣深邃威嚴，在遠離帝都的這個地方，上下尊卑的隔閡似乎也不再那麼拘束，君臣之間難得出現了些許輕鬆的氣氛，得以分享對於藝術與文化的真誠傾心。

話說這天上午，康熙皇帝看望過太子後，回到正殿傳旨召見翰林院侍讀學士陳元龍、侍講學士納蘭揆敘、侍讀宋大業、諭德查昇、編修汪士鋐、陳壯履、庶吉士勵廷議等，舉行了一次有趣的「書法雅集」。

應詔的儒臣們來到正殿之後，只見絹綾、筆墨均已備好，康熙皇帝興致勃勃地諭令諸臣各呈書藝。領旨在身，陳元龍等人無不抖擻精神，筆走龍蛇，然後將各自所書一一呈上。康熙皇帝先向群臣賞恩賜坐，營造宛如

現今「座談會」的平和氣氛，然後，這位威嚴雄武的帝王居然像個評論家似地開始對作品一一點評，興之所至，甚至開始縱論古今書法，廣談學書之道。康熙皇帝對書法藝術有極高的修養，這緣於他的悉心體悟：

> 學書須臨古人法帖，其用筆時，輕重疏密、或疾或徐，各有體勢。
> 宮中古法帖甚多，朕皆臨閱，有李北海書《華山寺碑》，字極大，
> 臨摹雖難，朕不憚勞，必臨摹而後已。朕素性好此，久歷年所，毫
> 無間斷也。[2]

點評再繼續，九五之尊以同道的語氣暢談對於書道的心得見解和不輟的學習歷程，這對下屬來說也是頗為新鮮的體驗。眾臣恭聆已畢，紛紛表示由衷欽佩皇上睿智透闢的宏論，接著，大家似乎看出皇帝也有些技癢，便不無湊趣地一起提出希望能瞻仰御書的請求。康熙皇帝也許就等著這話頭吧，便欣然離座來到書案前。而實際上，由於他一向對書法甚為重視，即使在旅途上，他也總是尋餘暇之機習練書藝，不曾停輟。此刻，在諸臣期待的目光中，皇帝欣然揮筆親書大字對聯，諸臣觀後奏曰：「御書洵如龍飛鳳舞，岳峙淵停（渟）！」讚聲不絕於耳。隨後，康熙皇帝又令內侍將諸臣引至陳設素雅、擺滿書籍的左廂房中。

原來，皇四子、皇十三子正在左廂房裡課學呢。此次南巡，除太子之外，還有二十五歲的四阿哥胤禛以及十七歲的十三阿哥胤祥蒙恩隨駕。對於仍在青春之年的太子與阿哥們來說，宮廷生活不免過於沉悶，因此一路上市井街區的繁華景象和鄉村田野的自然風光著實讓他們耳目一新，胸襟豁朗。南巡隊伍所經之路，黃篷林立，張燈結綵，搭台演戲。乘輿經過的地方，文官知縣以上、武官守備以上，均於道右百步外列跪迎送；百里以內，地方官率鄉紳士民於十里之外開始迎接聖駕。康熙皇帝每到一處，總會乘輿揮筆灑墨，御賜匾額、御題詩文。這一切，都讓皇子們見識到天子俯臨萬民的無上至尊地位，也見識到帝國社會經濟力量的雄厚。對伴君南巡的太子、皇子們而言，此行無疑是一次與社會的親密接觸，一次難得的實踐。

不過，在路上，皇子們也不曾荒廢課業。此刻身居行宮，四皇子與十三皇子更是延續了宮中養成的規矩，日日讀書、習字。見以文名才學著稱的諸位大臣來到房內，兩位皇子十分高興，與既是臣子又是前輩的陳元龍等人談起了詩賦、書法。言至極歡，胤禛與胤祥也索性執筆揮灑，當場向諸臣進行書法學習的「彙報表演」。很快地，一幅幅靈動飄逸、氣韻貫通的對聯躍然綾上，「諸臣環立諦視，無不歡躍欽服。」[3]

　　卻說康熙皇帝下令讓陳元龍等人離去後，本想獨自靜靜讀一會兒書，然而，想到太子的病情，卻不免因掛念而難以專注。看看轉眼已近中午，左廂房中似乎笑語隱隱，頗為熱鬧，皇帝索性放下書卷，起身離開正殿，來到皇子與諸臣正在熱烈交流書畫藝事的左廂房。他的忽然到來讓大家又驚又喜，胤禛隨即恭敬地呈上自己書寫的對聯。在讀書、寫字上，康熙皇帝一向是皇子們的楷模，他自幼便學習書法，頗見功力；在他的親身示範與嚴格督導之下，皇子們的書法亦日趨成熟，特別是皇四子胤禛的書法，在皇子裡面是數一數二的。這位四阿哥還有個特點，就是非常善於模仿康熙皇帝的筆法，因此頗得父皇的賞識。胤禛每年都要在近百餘成扇上題書，但不落款，以便日後供康熙皇帝作為御筆之作賞賜近臣；也就是說，未來的雍正皇帝，在青年時期曾經充當父親的「代筆」。

　　康熙皇帝見到兒子們書法精熟，大有作父親的得意之感，覺得兩位皇兒為自己在群臣面前掙足了面子，不免愉快地誇獎一番。然而，因為仍記掛著太子的病體，他隨即話鋒一轉，叮囑皇子與諸臣要保重身體，認為堅持練習書法也不失為一種保健的方法。康熙皇帝本就十分注重養生，並且注意到堅持書畫的學習與創作，是一條宜於身心的護生之道：

　　人果專心於一藝一技，則心不外馳，於身有益。朕所及明季人與我國之耆舊善於書法者，俱壽考而身強健。復有能畫漢人或造器物匠役，其巧絕於人者，皆壽至七八十，身體強健，畫作如常。由是觀之，凡人之心志有所專，即是養身之道。[4]

　　在德州行宮停留了十多天，太子病體仍未康復，康熙皇帝只好起駕返

回紫禁城。因此，這是一次中斷了的南巡。不過，此次康熙皇帝與皇子、群臣在行宮中的「書法雅集」，卻為中斷的旅程留下了一抹亮色的回憶，也在文獻記載中成為一段佳話。在歷史的長河中，這似乎是一件微不足道的小事，卻很好地顯示出清代帝王對於正統文化的孜孜學習。須知吸收漢文化經典及推崇書畫藝事，既是清代帝王的養生之道，也是清代帝王的治國之需。

貳、有關愛新覺羅家族
的歷史

愛新覺羅家族自努爾哈赤開創、皇太極承前啟後、多爾袞與福臨發揚光大後，建立起中國歷史上最後一個封建王朝——清朝，也使一個普通的女真世家一躍成為主宰中國的第一大家族；與此同時，以女真族為主、融合了東北一些少數民族而形成的滿族，也伴隨著這個家族的腳步同步登上中國歷史舞臺。愛新覺羅家族統治中國長達二百六十八年，在入主中原的各少數民族政權中為時最久。但由於史書記載的闕略和清朝皇室的精心杜撰，使得此一崛起於東北邊陲蠻荒之地、家族成員又忙於爭奪天下的家族之早期歷史，曾為層層紗幔所遮掩。

一、家族遠祖

關於愛新覺羅家族發祥地的神話傳說，在清朝歷代官修史書如《滿洲實錄》、《清太祖高皇帝實錄》、《皇清開國方略》、《滿洲源流考》、《八旗通志》以及康熙年間修《御製清文鑑》中均有記載，其中又以《滿洲實錄》[5]的文字較為詳明。

由書中內容可知，滿洲最早起源於長白山東北布庫里山下的布勒瑚里湖畔。當初，有三位仙女飛降布勒瑚里湖沐浴。長女叫恩古倫，次女叫正古倫，三女叫佛庫倫。浴後，當她們走上岸時，一隻神鵲啣了一顆色澤豔

麗的紅色果實，放在三女佛庫倫的衣服上，佛庫倫對此愛不釋手，於是把它含在口中。當佛庫倫穿衣時，不小心將口中的果實吞入腹中，隨後她便感覺自己懷孕了，之後生下一名男嬰。這個嬰兒剛出生就能開口說話。當他長大成人後，佛庫倫告訴他：「你是奉天之命來到人間，上天生你，就是命令你去平定亂國」，並且把自己從天而降、神鵲啣朱果及吞食後懷孕生子等來龍去脈，一五一十地向兒子敘述。接著，她給兒子一艘小船，讓他順流而下。做完這些事，佛庫倫即凌空而去。

佛庫倫離去後，她的兒子即按照母親指示的方向，乘著小船來到有人居住的地方。他捨舟登岸，折柳樹枝為椅，獨坐其上。當時，長白山東南的鄂謨輝鄂多理城（即斡朵里，今黑龍江省伊蘭縣）住有三姓首領，率眾互爭雄長，整日殺鬥。這天，正巧有人到河邊擔水，見一人坐在用柳條編的椅子上，舉止莊重，相貌堂堂，於是急速返回向三位首領說道：「你們不要爭鬥了，我在河邊遇到一位奇人，看來頗有來歷，何不去見一下呢？」三姓地方的人一聽，一致贊同，立即停止爭鬥，隨同擔水的人前去觀望。眾人一看之下，發現他果然是個與眾不同的人，於是驚奇地詢問其來歷。佛庫倫之子便答覆道：「我是天女佛庫倫所生，姓愛新覺羅，名布庫里雍順，上天生我就是來平定你們的紛亂」，並將母親教他的話詳細說了一遍。在場眾人聽完之後，異口同聲地說：「這是天生的聖人，無論如何不能讓他走」，於是幾個人相互交插握手，做成轎形，將布庫里雍順抬回住所，共同推舉他為國主，其國定號滿洲，並給他娶了百里的女兒為妻。自此，三姓地方的戰亂平息，社會安定。

以上就是清朝欽定的始祖歷史。清皇室試圖借助這則傳說告訴人們：愛新覺羅氏的始祖也就是滿洲始祖，為天女所生，而清朝的發祥地就在長白山。不過，雖然《滿洲實錄》稱布庫里雍順定國號為滿洲，但事實上，「滿洲」族名一直要到清太宗皇太極稱帝的前一年，即1635年才正式確立，故《滿洲實錄》所載顯係後人附會；至於這裡所說的「國」（gurun），當然也不是近代意義的國家，而是泛指部落集團，也就是由三個氏族（三姓）共同組成的一個部落。

據歷史學者考證，[6] 滿洲的族源，即愛新覺羅氏的族源，可上溯到商周

時期的肅慎。其於漢、晉、唐時分別稱挹婁、勿吉、靺鞨（698年後稱渤海國）；遼、宋、金、元、明時稱為女直（女真）。其中，由女真人建立的金代政權創建於1115年，歷經十位帝王後，於1234年被蒙古與南宋的聯軍所滅。至明末，建州三衛的女真居民——即「建州女真」的首領努爾哈赤稱汗，建天命號，此後「滿洲」之稱始見檔冊。當時滿洲、諸申兼用，有女真種族及後金貴族屬下臣民之意。[7]

在清朝的記載中，自清肇祖孟特穆（猛哥帖木兒）以降，其後裔屢遭劫難，世系難以確考。其中，肇祖孟特穆、充善（董山）、錫寶齊、興祖福滿、景祖覺昌安、顯祖塔克世，前後共六世，其人其事有籍可查。[8]努爾哈赤即為「錫寶齊」一支的後裔。「錫寶齊」又稱「錫寶齊篇古」，「篇古」（滿語「fiyanggū」）是末子、幼子的意思。錫寶齊只有一子，也就是後來被清朝尊為「興祖直皇帝」的福滿。福滿生有六子：長子德世庫，次子劉闡，三子索長阿，四子覺昌安，五子包朗阿，六子寶實；兄弟六人分居六處，遠近相距五、六里至二十里不等，以後家族人口增多，進一步分衍為十二處。[9]

日後，愛新覺羅氏的祖先們，由原籍的松花江畔斡朵里輾轉南遷，幾度周折，歷盡坎坷，最後落腳在明朝遼東的赫圖阿喇（今遼寧省新賓縣）一帶，前後歷時二百年。在南遷的過程中，他們不僅與南方先進農業民族發展出密切的關係，也使本族的社會經濟得到了迅速的發展，為日後愛新覺羅家族從眾多女真氏族中脫穎而出創造了條件。

二、姓氏由來

早在五千多年前，中國就已經形成了反映血緣關係的姓氏，並逐漸發展擴大，世代延續。在前述清朝「欽定」的三仙女傳說裡，其始祖被冠以愛新覺羅此一姓氏，係天女所生；《清太祖高皇帝實錄》亦載努爾哈赤云：

我天女佛庫倫所生，姓愛新（漢語，金也）覺羅（姓也）氏。[10]

這樣一來，愛新覺羅就成了「仙姓」，其嫡裔也就成了「仙族」。所謂「我國家肇興東土，受姓自天」，[11]這種說法雖屬荒誕不經，卻也在封建社會中，為愛新覺羅家族「奉天承運」、世代君臨滿洲各氏族乃至舉國百姓提供了一個頗具說服力的理由。

但是三仙女傳說的本來面目卻並非如此，有關這個傳說的原始版本，可見於《滿文老檔》天聰九年（1635）五月初六日的記事，內容為一位來自黑龍江流域、名叫穆克西科的降民講述了流傳於當地的三仙女傳說，然而他只提到佛庫倫生下布庫里雍順，卻絲毫未涉及他的姓氏。[12]此足以說明布庫里雍順的愛新覺羅氏，實是清皇室基於政治需要所追加的。

已故著名學者鄭天挺曾對愛新覺羅氏之得姓緣由詳加稽考，推論愛新覺羅氏乃源自女真之舊姓「覺羅」，並於姓前添加「愛新」二字，以示尊異，乃清太祖努爾哈赤所為。[13]1980年代中，愛新覺羅氏傳人——已故滿族學者金啟孮又撰〈愛新覺羅姓氏之謎〉一文，認為金代《宴台女真進士題名碑》中所載之「交魯」一姓，與「覺羅」之音近似，以之證明女真部族早有此姓，而滿族愛新覺羅即是金代交魯氏之胤嗣。[14]金、鄭二氏的觀點小異而大同，都認為愛新覺羅氏之先祖原姓覺羅。此一氏族乃是一個古老血緣組織不斷繁衍分支的產物，其正式命名大概不會早於努爾哈赤開國時代，因為在努爾哈赤的六祖（即興祖福滿所生之六子）居於寧古塔貝勒（簡稱寧古塔，今黑龍江省牡丹江市一帶）時，屬於這個家族的成員還只有近三十人。

三、與漢文化的融合

文獻記載，在清朝以前，愛新覺羅氏與漢文化的融合，主要可見於兩個時期，第一次是渤海國時期，第二次是金中期。

渤海國始建於698年，位於黑龍江邊塞，隋唐之際先後稱靺鞨、震國、渤海、渤海國等，至926年為契丹人所滅。渤海國是以粟末靺鞨人為主體的地方民族自治政權，臣屬於唐朝，尤其熱衷於盛唐文明，不斷派遣王室、

貴族子弟及僧侶到唐都長安學習、求法；唐朝也頻頻派使者到渤海國進行宣勞、冊封、賞賜等。渤海國自創始者大祚榮起，歷代國王都重視學習、吸取中原文化，以儒學治國，改變習俗、服裝，實行漢化。渤海國為遼代滅亡後，極少人留在故地，這些原住民到元朝時也被列為漢人八種之一。另有不少外逃的渤海人，主要投奔高麗、女真和中原等地區。1114年，女真首領完顏阿骨打起兵反遼，在武力兼併渤海人的同時，又以女真、渤海本一家為號召招撫他們，於是渤海人紛紛向女真人投降，為金國的建立作出了不少貢獻。

金朝（1115–1234）是女真人建立的政權，發展到金世宗統治時期（1161–1189），女真貴族階層、特別是皇室成員的漢化已很普遍，有很多人通曉漢字卻不通曉女真文字，且女真歌曲也沒有人唱了；此時，有的女真人還將自己的姓氏簡譯或改易為漢姓。在思想文化方面，由於金世宗非常推崇以孔子學說為核心的儒家文化，遂將儒家思想中的仁、義、禮、智、信等倫理觀念融入女真族的美德觀念中，在保留女真族傳統美德的同時，也接受了儒家文化。為此，他除了下詔翻譯漢文典籍，先後譯出《周易》、《尚書》、《論語》、《孟子》、《春秋》、《孝經》、《老子》等十餘部儒家典籍，也非常注重對自身和女真貴族以及文武百官的仁義道德教育。

金世宗之嫡孫金章宗（1189–1208在位）自幼便受漢文化薰陶，具有較深的漢文化修養。章宗喜讀詩書，尤其酷愛中原書法和繪畫。他致力於模仿和鑽研宋徽宗的瘦金體，且達到了爐火純青的程度。

通過以上兩次與漢文化的碰撞和交融，清代入關前的愛新覺羅氏成員已經對漢文化有了很深的瞭解，這也是他們能夠懾服中原的原因之一。

四、組成成員

愛新覺羅氏是一個歷史悠久而龐大的家族，就其族源而言，屬建州女真的一支。十六世紀初，該家族在其首領努爾哈赤的領導下，逐步統一包括建州女真、海西女真、野人女真在內的東北各部女真，形成了一個新的

民族共同體，並於1616年建立起後金政權。1618年，努爾哈赤以「七大恨」為由，宣布了與明朝戰爭的開始，並在角逐中原的過程中逐漸壯大。1626年皇太極繼位，先是在1635年宣布廢除「女真」舊稱，而改以「滿洲」為新的族稱，緊接著在1636年改國號「大清」，將明朝勢力逐漸趕出遼東；1644年更趁農民軍推翻明王朝之機進入山海關，又用了將近二十年的時間統一全國，建立起中國歷史上最後一個統一的封建王朝——清朝。如果從1644年清軍占據北京算起，到1911年滿清被推翻，清朝統治中國的時間長達兩百六十八年。

愛新覺羅家族在清王朝（包括後金政權）將近三個世紀的封建統治中，先後有十一代、十二人做了十二世的封建皇帝，如下表所示：

帝名	血緣關係	在位時間	年號	廟號、諡號	陵墓
猛哥帖木兒	始祖			肇祖原皇帝	
充善	猛哥帖木兒次子				
錫寶齊篇古	充善三子				
福滿	錫寶齊篇古子			興祖直皇帝	
覺昌安	福滿四子			景祖翼皇帝	
塔克世	覺昌安四子			顯祖宣皇帝	永陵
努爾哈赤	塔克世長子	1616–1626	天命	太祖高皇帝	福陵
皇太極	努爾哈赤八子	1626–1643	天聰、崇德	太宗文皇帝	昭陵
福臨	皇太極九子	1643–1661	順治	世祖章皇帝	孝陵
玄燁	福臨三子	1661–1722	康熙	聖祖仁皇帝	景陵
胤禛	玄燁四子	1722–1735	雍正	世宗憲皇帝	泰陵
弘曆	胤禛四子	1735–1795	乾隆	高宗純皇帝	裕陵
顒琰	弘曆十五子	1796–1820	嘉慶	仁宗睿皇帝	昌陵
旻寧	顒琰二子	1820–1850	道光	宣宗成皇帝	慕陵
奕詝	旻寧四子	1850–1861	咸豐	文宗顯皇帝	定陵
載淳	奕詝長子	1861–1874	同治	穆宗毅皇帝	惠陵
載湉	奕詝弟奕譞之二子	1874–1908	光緒	德宗景皇帝	崇陵
溥儀	載湉弟載灃之長子	1908–1911	宣統		

中國封建社會盛行一夫多妻制。據清朝定制，皇帝正嫡曰皇后，皇后以下設皇貴妃一人、貴妃二人、妃四人、嬪六人，嬪以下還有貴人、常

在、答應無定員；皇后不管是否生子女，均入玉牒，而皇后以下唯有生子女者才可入玉牒。據不完全統計，文獻上可查到姓氏的清代歷朝后妃，就有二百一十七人，詳見下表：

皇帝	后妃人數	皇后	后妃族別				
			滿	蒙	漢	維	不清
努爾哈赤	16	孝慈高皇后（葉赫納喇氏）	14	2			
皇太極	15	孝端文皇后（博爾濟吉特氏） 孝莊文皇后（博爾濟吉特氏）	6	7			2
福臨	20	廢后（博爾濟吉特氏） 孝惠章皇后（博爾濟吉特氏） 孝康章皇后（佟佳氏） 孝獻章皇后（棟鄂氏）	9	6	5		
玄燁	68	孝誠仁皇后（赫舍里氏） 孝昭仁皇后（鈕祜祿氏） 孝懿仁皇后（佟佳氏） 孝恭仁皇后（烏雅氏）	22	2	20		24
胤禛	9	孝敬憲皇后（納喇氏） 孝聖憲皇后（鈕祜祿氏）	2		7		
弘曆	29	孝賢純皇后（富察氏） 孝儀純皇后（魏佳氏） 皇后（烏拉納喇氏）	9	2	12	1	5
顒琰	15	孝淑睿皇后（喜塔臘氏） 孝和睿皇后（鈕祜祿氏）	7		6		2
旻寧	20	孝穆成皇后（鈕祜祿氏） 孝慎成皇后（佟佳氏） 孝全成皇后（鈕祜祿氏） 孝靜成皇后（博爾濟吉特氏）	12	1	4		3
奕詝	19	孝德顯皇后（薩克達氏） 孝貞顯皇后（鈕祜祿氏） 孝欽顯皇后（葉赫納喇氏）	10		4		5
載淳	5	孝哲毅皇后（阿魯納喇氏）	3	2			
載湉	3	孝定景皇后（葉赫納喇氏）	3				
溥儀	5	妻（郭博勒氏婉容） 妻（李淑賢）	3		2		
小計	224	27名＋2名	100	22	60	1	41

由於清王朝歷代皇帝擁有眾多后妃，因而愛新覺羅家族子孫繁多。以十二世皇帝為例，除最後三世皇帝沒有後代，前九世皇帝共生子女一百九十五人，平均每人子女將近二十二人，如下表所示：

帝名	皇子數	皇女數	共有子女數
努爾哈赤	16	8	24
皇太極	11	14	25
福臨	8	6	14
玄燁	35	20	55
胤禛	10	4	14
弘曆	17	10	27
顒琰	5	9	14
旻寧	9	10	19
奕詝	2	1	3
小計	113	82	195

然而，清代皇帝的子女雖多，但存活率較低。據統計，在清王室的一百九十五個子女中，二十歲以前死亡的共八十二人，約占總數的百分之四十二，其中十歲以前早殤的更有六十八人之多。為什麼在優越的皇室生活條件下，皇室子女的存活率卻如此之低呢？從目前已掌握的材料來看，至少有兩個明顯的原因：其一是天花猖獗，當時還沒有有效防止天花的方法；其二是早婚早育，不少皇帝成婚較早，結婚時尚未成年，而他們的后妃年齡更小，入宮時只有十二、三歲，因此他們早期生育的子女少有存活。比如生於順治十一年（1654）的康熙皇帝，在康熙四年（1665）十二歲時就與皇后赫舍里氏成婚，這年赫舍里氏也才不過十三歲。康熙皇帝在康熙六年（1667）十四歲時就有了第一個兒子，結果早殤，而他在十八歲以前所生的四個兒子、兩個女兒亦都早殤，這顯然和他早婚且此時發育尚未成熟有著直接的關係。

皇室子孫生來就享有特權，待他們長大成人，都能得到皇帝的封賜。清王朝宗室的封爵共分十二個等級，即和碩親王、多羅郡王、多羅貝勒、固山貝子、奉恩鎮國公、奉恩輔國公、入八分鎮國公、不入八分輔國公、

鎮國將軍、輔國將軍、奉國將軍、奉恩將軍。不僅皇子皇孫，皇女長大後也一樣受到皇帝的封賜。清王朝定制，皇帝的女兒一律封公主，但又有所區別：皇后親生的女兒封固倫公主，其他皇妃所生或皇后撫養的女兒封和碩公主；另同輩者（皇帝封自己的姊妹）封長公主，長一輩者（皇帝封自己的姑姑）封太長公主。順治統治時期，對其他宗女的封號也作了規定，分郡主（親王女和碩格格）、縣主（世子、郡王女多羅格格）、郡君（貝勒女多羅格格）、縣君（貝子女固山格格）、鄉君（入八分鎮國公、輔國公女）五個等級，而未入八分公以下之女一律不受封，俱稱宗女。

五、社會地位

努爾哈赤及其家族世系處在什麼樣的社會地位呢？史料中明白地做了回答。據朝鮮王朝《宣祖昭敬大王實錄》記載：

> （萬曆乙巳〔三十三年〕七月）如許酋羅里、忽溫酋卓古等，往在癸巳年間相與謀曰：「老可赤本以無名常胡之子崛起為酋長，合併諸部，其勢漸至強大，我輩世積威名，羞與為伍。」[15]

可知努爾哈赤顯現其威勢以後，引起了海西四部首領們的注意，他們認為努爾哈赤不過「無名常胡」之子，不能與他們比肩擁眾，所以籌劃發動了「古勒山」戰役，欲以九部聯軍剿滅努爾哈赤。面對如此危急的形勢，努爾哈赤鎮定自若，在古勒山據險列陣，誘敵深入，集中重兵打殲滅戰，致使聯軍潰敗四散。古勒山大捷使努爾哈赤軍威大震。

關於努爾哈赤為普通人家子弟、非出自貴胄世家一事，明代人對此也有記載。如陳繼儒《建州考》云：

> 阿台之婿曰他失，則奴酋父也。他失之父曰教常，則奴酋祖也。初李寧遠誘阿台於城下，襲而殺之，並殺其祖父，而奴酋請死不暇，

奴是時一孤豚腐鼠耳。[16]

程開祜在《東夷奴爾哈赤考》中亦云：

> 奴爾哈赤，王杲之奴……然彼時奴酋祖父爲我兵掩殺，尚孑然一孤
> 雛也。[17]

　　不過，在努爾哈赤與皇太極父子創建清王朝、且其子孫入主中原後，其家族就成了位居最高統治地位、名符其實的皇族，不僅一躍成為清朝第一大姓氏，也是滿族中的第一家。愛新覺羅家族的歷史，涵蓋了清朝與滿族從崛起到發展及盛衰之變。從努爾哈赤、皇太極艱難創業，歷順、康、雍、乾共四世一百五十多年的開拓進取，在各方面均創造了諸多超越前人的輝煌，湧現出一批批引領時代風騷的傑出人物。進入民國時期，此家族雖失去最高權位，但仍以人數眾多之故，保持一定的影響力，可謂是中國稱一數二的大家族。

參、清入關前愛新覺羅家族的藝術活動

愛新覺羅氏的開創者們及早期創業的家族成員，都是驍勇善戰的武士，為創建後金及大清的基業立下了不世之功，但由於他們自關外時期至入關初年均處於戰爭環境中，不僅無暇讀書，更沒有條件從事藝術創作活動，除了努爾哈赤、皇太極父子，其他人大多粗疏無文。如史載努爾哈赤「好看《三國》、《水滸》二傳」，[18] 其增長的謀略或許獲益於此。以下略述努爾哈赤、皇太極二人在文化藝術上的功蹟。

一、太祖努爾哈赤創制滿文

愛新覺羅‧努爾哈赤（1559–1626）【圖1】，顯祖塔克世長子，五十八歲稱帝，在位十一年，享年六十八歲，年號天命，廟號太祖，諡號高皇帝。

努爾哈赤自十六世紀末艱苦創業的費阿拉（建州城）時期起，便自覺地聘任有文化的漢人充當師傅，教育其子弟。其中，浙江人龔正六便是建州城裡上上下下尊敬的「師傅」。[19] 儘管龔氏「文理未盡通矣」，[20] 但對建州女真來說，得此文化之傳播者，實受益匪淺；這是建州女真最早的文化教育。自此，愛新覺羅氏獲得了知識，文化水平得以提高。

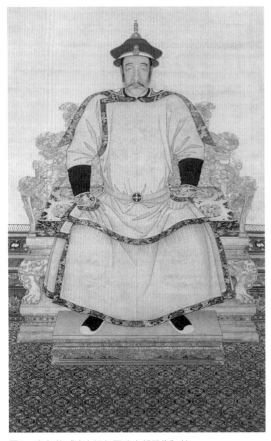

圖1　清 無款《清太祖努爾哈赤朝服像》軸
絹本設色 276×165公分 北京 故宮博物院藏

不過，說起努爾哈赤在文化上最顯著的成就，應是他下令創制了滿文，此事對於該家族的發展實具有至關重要的意義。自金亡後，通曉女真文者日少，至明中期，女真文已逐漸失傳，鄰近蒙古地區的女真人大多使用蒙古文。至滿洲興起後，建州與朝鮮、明朝之間的公文由漢人龔正六以漢字書寫，而向女真人發布軍令、政令時，則使用蒙古文；然而，無論漢文或蒙古文，一般女真人既看不懂，又聽不懂。努爾哈赤為適應其社會發展，遂於明萬曆二十七年（1599），命額爾德尼、噶蓋仿蒙古文字創制滿文，即無圈點滿文（老滿文）。自滿文創制之日起，努爾哈赤就命文臣用滿文記下了與政治、軍事活動有關的各種言論，隨即在女真地區廣泛推廣使用。天命六年（1621）七月十一日，努爾哈赤更頒布敕令，命八位作為八旗師傅的巴克什，無須涉足他事，只要專心教習子弟，使之通曉書文，便是立功；[21] 此舉使得滿文的推廣和學習很快取得了成效。據《滿文老檔》天命六年（1621）七月十九日條載，「每牛錄各派十人寫檔子」，[22] 若按同書同一年二月記載的二百三十個牛錄來計算，則當時應有二千三百人寫檔子。可見，從1599年創制滿文到天命六年（1621）僅二十年的時間裡，已有相當一部分的女真人掌握了老滿文。

二、太宗皇太極的藝術先導作用

努爾哈赤第八子愛新覺羅・皇太極（1592–1643）【圖2】，於1626年三十五歲時稱帝，在位十七年，享年五十二歲，年號天聰、崇德，廟號太宗，諡號文皇帝。在其統治期間，滿洲文化較其父親努爾哈赤時期有了進一步的發展。

（一）鞏固滿文化與吸收漢文化

明崇禎五年（清天聰六年〔1632〕），皇太極於既有滿文的基礎上，又命巴克什達海更定滿文。改進後的滿文，與老滿文最大的不同，就是在字母旁加了圈點，並在字母的發音與書寫形式上有所改進，故一般稱為新滿文。自新滿文確立後，即成為清朝官方的語言和文字。由於當時東北亞諸民族除滿族外都沒有文字，滿文遂成為記錄東北亞地區文化人類學的珍貴資料，並於清帝國建立後成為滿漢、中西文化交流的重要橋樑。另一方面，經過改制以後的新滿文，在介紹漢文化典籍方面亦更為便利。皇太極一朝，用新滿文翻譯了多種漢文典籍，包括軍事著作與行政法典、儒學經典等。滿文不僅記錄了後金至清初時期的歷史文化，並成為滿族學習先進文化、開創未來的工具。

在翻譯漢文典籍工作的推動上，早在明崇禎二年（天聰三年〔1629〕）建立文館後，皇太極即組織人員翻譯漢文書籍。不久，庫爾纏、吳巴什、查素喀、胡球、詹霸等人用滿文譯出了《明會典》、《素書》、《三略》、《三國演義》、《國語》、《四書》等。其中，翻譯完成的漢文軍事著作，可說是努爾

圖2　清 無款《清太宗皇太極吉服像》軸
絹本設色 272.5×142.5公分 北京 故宮博物院藏

哈赤、皇太極制定戰略戰術的直接參考，皇太極就曾運用《三國演義》中的反間計，使崇禎帝中計，而逮捕了後金靠強攻硬拼不能取勝的明將袁崇煥；至於《明會典》則成為後金確立各種政治制度的墻本。其他像是《金史》、《資治通鑑》等帶有鏡鑑作用的歷史著作，當時雖也進行了翻譯，可惜未能完成。

（二）宗教藝術對愛新覺羅家族藝術的影響

愛新覺羅家族的藝術，是伴隨著其原始的宗教信仰——薩滿教而出現的。薩滿一詞最早見於南宋歷史文獻《三朝北盟會編》中，它是女真語，意指巫師一類的人；在部落氏族中，巫師的職位經常靠著口傳身授世代嬗遞。薩滿教認為，世界上的各種物類都有靈魂，自然界的變化給人們帶來的禍福，都是各種精靈、鬼魂和神靈意志的展現。薩滿教崇拜的對象極為廣泛，有各種神靈、動植物以及無生命的自然物和自然現象。它沒有成文的經典，沒有宗教組織和特定的創始人，沒有寺廟，也沒有統一、規範化的宗教儀禮。不過，在滿族間卻發展出「堂子祭祀」此一重要的祭祀活動；滿族入關後，仍將其列在各種祭祀之首，成為凝聚民族向心力的一種紐帶。在薩滿舉行宗教活動的儀式上，使用了神案、腰鈴、銅鏡、抓鼓、鼓鞭等刻繪各種神靈圖案的法器，尤其神案和抓鼓上多半刻繪有色彩豐富的神靈面具，無論就藝術、學術、民俗或文化價值而言，都彌足珍貴。

除了薩滿教，在努爾哈赤時期，喇嘛教亦已傳入後金；囊素喇嘛即是在後金布教的先驅；至皇太極時期，西藏的達賴喇嘛也曾遣使到瀋陽向後金汗王致意。由於喇嘛教在藏族、蒙族地區皆具有極高的地位，故接受、信仰喇嘛教便成為團結蒙古地區的有效方式，因而後金統治者均接受並提倡喇嘛教，在其轄區內廣建塔剎，收納僧眾。日後，隨著藏傳佛教對愛新覺羅氏的影響，藏傳佛教藝術也進入了這個家族。

（三）皇太極諸子的藝術成就

皇太極統治時期，大清初建，為了拓展疆域，戰爭連綿。在這樣動盪的歲月中，愛新覺羅家族仍出現了兩位書畫家。

1、承澤裕親王碩塞

碩塞（1628-1654），號霓庵，為皇太極第五子，側妃葉赫納喇氏生。順治元年（1644）隨定國大將軍豫親王多鐸南征，擊敗農民軍張有增、劉方亮、馬世堯。次年（1645）又隨多鐸南征，擊破南明政權，俘獲福王朱由崧。順治三年（1646），擊敗蘇尼特部、喀爾喀蒙古土謝圖汗兵，兩年後（1648）又率兵鎮壓天津一帶的抗清鬥爭。碩塞是皇太極子侄輩中少有的文武全才，能詩善畫，尤擅長山水畫；其山水法倪瓚、黃公望，秀韻天鍾，無塵市氣，有《奇峰飛瀑圖》【圖3】傳世，其上有高士奇、宋小濂題字，鈐「承澤裕親王印」、「碩塞」兩方朱文印；《故宮書畫集》1931年第14期收錄有他的另一幅畫作《夏山圖》。

2、鎮國愨厚公高塞

高塞（1637-1670），號敬一主人、敬一道人。為皇太極第六子，庶妃納喇氏所生。最初封為輔國公，康熙八年

圖3　清 碩塞《奇峰飛瀑圖》鏡心
紙本墨筆 131×35公分 私人收藏

（1669）晉封為鎮國公。他居住在盛京（瀋陽），性情淡泊，喜好結交漢滿文士騷客；曾長期寓居北鎮的醫巫閭山，潛心詩文書畫。其人喜好文學，精通琴理、詞曲，尤工詩善賦，有《恭壽堂集》行世；又善繪山水，宗師倪瓚，筆意淡遠，擺脫畦逕，即使是當時的士大夫，也沒有人能超越他。後於康熙九年（1670）去世，謚號愨厚，子孫爵位遞降，至曾孫忠福襲輔國將軍，因事奪爵。高塞可以說是愛新覺羅家族書畫的奠基者。永瑢《益齋集》載有〈敬一主人畫瓊娥圖詩〉，云：「詩擬二亭（博問亭、賽曉亭）還獨步，畫增雙室（紅蘭室、香松室）並三人。」[23]

肆、清朝早期愛新覺羅家族的藝術活動

清朝早期特指順治、康熙兩朝（1644–1722），歷時七十八年。

自清入主中原一直到康熙前期這段期間，鞏固政權、安定社會，仍是此一新興王朝的頭等大事。西北，要剿滅李自成、張獻忠等農民軍餘部；南方，要剿除南明政權和鄭成功等抗清勢力；北方，要防禦西北蒙古勢力和打擊羅剎的入侵；至康熙中期以前，康熙皇帝又發動平定三藩、驅逐雅克薩羅剎和收復臺灣等重大戰事。因而這一時期，清廷在思想文化方面的投入相對地薄弱，表現在書畫藝術領域，即是在清初相當長的一段時期內，清宮廷中未能設立專門的畫院機構，而宮廷內府中亦僅有少數「畫畫人」在內供職。

康熙三十一年（1692），康熙皇帝初步設想設立如意館，作為研究和陳列西方科技成果的機構，而建成後的如意館則成為以繪畫供事皇室的一個服務性機構。如意館內的「畫畫人」有三等級之分，待遇也高低不同；除此之外，還有徒弟、畫畫柏唐阿、學手柏唐阿等（柏唐阿指的是滿族中地位較低、無等級的聽差人；其中，畫畫柏唐阿指的是出師後未獲職稱者，學手柏唐阿則相當於練習生）。畫畫人一般不授外官，亦無品級頂戴。除畫畫人，不少身有官秩的士大夫畫家亦時常奉詔入內廷作畫，這些宮廷書畫家對愛新覺羅家族藝術活動的影響意義非凡。

一、順治時期皇室的藝術活動

　　順治皇帝福臨（1638–1661）【圖4】，皇太極第九子，六歲即位，十四歲親政，在位十八年，享年二十四歲，廟號世祖，諡號章皇帝。他是第一位醉心並且擅長書畫創作的愛新覺羅氏皇帝。

　　滿族是一個在經濟、文化上較為落後的少數民族，他們清醒地認識到：以滿族自身的文化無法駕馭幅員遼闊、具有悠久歷史文化的廣大漢族地區。因此清廷採取了積極吸收漢族先進文化的政策，於入關後的第二年即開始設館修書，翻譯刊刻大量漢文典籍。順治皇帝執政後，欲以文教定天下，順治十年（1653）下諭確定了「崇儒重道」的基本國策。終順治一朝，文化雖未至大昌，但風氣已開。

　　清廷對辦學興教也非常重視。順治皇帝認為開科取士一方面可以使漢族讀書者「逆志自消」，另一方面則能為新朝廷選拔治國之才。考試內容主要分為身（形體）、言（語言表達）、書（書法）、判（推理）四大項。順治二年（1645）八月，清廷在全國已控制的地方首開鄉試，次年即行會試；此舉使大批漢族士子被吸收到各級官僚機構中。此外，清初除了在北京保留國子監和孔廟（國子監為清廷官辦的最高學府，是培養治國安邦人才的場所；孔廟則是重視教育的象徵），亦在全國各地遍設府、州、縣學，對八旗子弟也立學興教。順治十年（1653），順治皇帝諭八旗各設宗學，令凡未受封宗室之子，年滿十歲以上者俱入學，教習滿、漢文、兼習騎射，是為清代宗學之始。早在順治九年（1652），順治皇帝即欽定訓士

圖4　清 無款《順治帝半身朝服像》軸
　　絹本設色 147×99.2公分 北京 故宮博物院藏

規條，刊之於臥碑，頒於地方各學宮；臥碑第一條教孝，第二條教忠，要求學子「上報國恩，下立人品」。此規條是清廷規範學生行為的總章程，一直為後世清朝統治者所遵循。自順治皇帝開科取士、立學興教以來，不僅推動了書法藝術之創作，亦培養了大批的書法人才。

（一）漸習漢文化的少年皇帝福臨

順治皇帝幼年即位，隨後入主中原成為紫禁城的主人。他從九歲開始接觸漢文，但直到十四歲親政之時依然不通漢文，面對奏章茫然不知所云。為此他下決心學習漢文，在乾清宮內，他每天五更起床讀書直到黎明，經過多年的刻苦研讀，終於能夠閱讀漢文書籍。

順治皇帝的寢室乾清宮實際上就是一間書房，後來更幾乎成了一座小型書庫。數十個高大的書架整齊地倚牆排列，上面放著經史子集各種著作。順治皇帝在閱讀經史典籍之餘，對於詩文作品也特別喜愛，尤其是先秦辭賦、唐宋詩詞和《三國演義》、《西廂記》等元、明戲曲話本，他除朗讀、背誦外，還撰寫讀書筆記及評語。

順治皇帝對漢文化由喜歡漸漸發展到癡迷的程度，連帶使他對書法和繪畫創作產生高度的興趣。

（二）御筆作品

順治皇帝在宮中拜前明大學士及南方著名文人為師，學習詩文詞賦和書畫創作。長期的耳濡目染和臨池苦習，使他成為一位能書善畫的多藝皇帝，其書法獨樹一幟，大字氣勢磅礡；繪畫亦獨具風格，尤其指頭畫別具意境。然而，由於時代久遠，其傳世書畫作品極少，以下僅從文獻、碑拓、博物館所藏順治作品，對其書畫藝術進行梳理。

1、書法

據《秘殿珠林》、《石渠寶笈》初、續、三編記載，順治皇帝宸翰共

三十四件，其中書法作品十五件，內容包括佛
經、語錄、詩詞、臨諸家帖、聖經等；書體有楷
書、行楷、行書，以楷書居多。

　　順治皇帝習書之勤，可見於世祖章皇帝《御
臨諸名家帖五冊》。[24] 此冊為黃箋本，第一冊為
順治十五年（1658）書，臨王羲之《樂毅論》、
《楷書千文》；第二冊至第四冊皆順治十六年
（1659）書，分別臨黃庭堅《嶽雲帖》、趙孟頫
《離騷》，以及鐘繇、王羲之、王獻之、王廙、
懷素、歐陽詢、顏真卿、蘇軾、蔡襄、董其昌等
諸家書法；第五冊為順治十七年（1660）書，臨
虞世南《孔子廟堂碑》。

　　順治皇帝不僅廣臨諸名家帖，而且還擅作
擘窠大字。據《清稗類鈔》記載，宏覺禪師，
名道忞，善書。順治皇帝曾問他：「老和尚習何
帖？」宏覺說：「道忞初習《黃庭》，不成，繼習
《遺教經》及《夫子廟堂碑》，不能專心致志，
以至無成，往往落筆而即點畫竄走。」順治皇帝

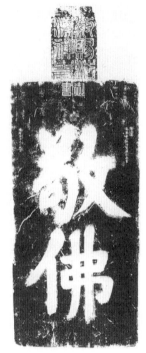

圖5　清 順治皇帝福臨
　　《敬佛碑》拓片
　　1660年刻

說：「朕亦臨此二帖，如何而能及老和尚乎？」宏覺說：「皇上天縱之聖，
自然不學而能，第道忞未及覩龍蛇勢耳。」順治皇帝說：「老和尚可有大筆
與紙乎？」宏覺說：「皇上勑道忞所書手卷，尚有紙十餘，惟新製鬃毫，恐
不堪用耳。」順治皇帝於是命侍臣研墨，即席濡毫，作擘窠大「敬」字，並
連書數幅，他拿了其中一幅對宏覺說：「此幅何如？」宏覺說：「此幅最佳，
乞賜道忞。」在順治皇帝謙讓之時，宏覺就將其書法拿了過來說：「恭謝天
恩。」皇上笑著說：「朕字何足尚，明思宗之字乃佳耳。」隨即命侍臣取來思
宗書法，約八、九十幅。[25] 此則軼聞說明順治皇帝對漢字書法頗有研究，而
且字也寫得相當漂亮，但他很謙虛，對自己的書法要求甚高。就存世作品
來看，篤信佛教的順治皇帝經常為禪寺賜榜書、題字，如《敬佛碑》拓片
「敬佛」兩字即是順治皇帝所書【圖5】，該碑在今北京紅旗村香山北法海

寺，順治十七年（1660）三月十六日刻。碑額篆書：「敬賜法海禪寺」。

至於文獻記載的順治皇帝書法，多為語錄、詩詞類。如《語錄》卷，[26]蠟箋本，縱一尺，橫二尺七寸，御筆楷書：「王泉承皓禪師示眾云：一夜雨滂烹，打倒蒲萄棚，知事頭首，行者人力，拄底拄，撐底撐，撐撐拄拄到天明，依舊可憐生。」鈐鑑藏寶璽「珠林三編」、「秘殿珠林所藏」；《禪語》軸，[27]紙本，縱四尺一寸，橫一尺六寸，御筆行楷書：「散盡浮雲落盡花，滿天明月是生涯；父慈子孝溪山外，萬古清風現舊家。」鈐印「上下古今」和鑑藏寶璽「珠林三編」、「秘殿珠林所藏」。

2、繪畫

據《秘殿珠林》、《石渠寶笈》初、續、三編記載，順治皇帝畫作共十九件，內容包括人物、山水、梅、竹、葡萄等；其中多仿關全、董源、郭熙、范寬、夏珪、米芾、米友仁、黃公望、倪瓚等名家山水，繪畫皆為墨畫，沒有設色。其書畫作品的質地分為綾本和紙本，多數為素綾本。紙本有雲母箋本、蠟箋本、黃箋本等等。鈐印有「上下古今」、「廣運之寶」、「順治御筆」、「順治乙未御筆」、「萬機餘暇」、「寄與圖書漱六藝之芳潤怡情翰墨措萬物於筆端」、「體元齋」、「太和主人」等。縱觀文獻著錄及存世的順治皇帝畫作，有明確創作時間的作品有：

順治十一年（1654）：御筆《呂岩》軸、《鐘離》軸。

順治十二年（1655）：御筆《達摩》軸、《羅漢》軸、《山水》軸、《葡萄》軸、《竹》軸、《仿米家山》軸、《仿黃公望山水》軸。

順治十三年（1656）：御筆《竹石》軸、《仿關全山水》軸、《仿董源山水》軸、《仿郭熙山水》軸、《仿范寬雪景》軸、《仿夏珪雪景》軸、《仿米友仁山水》軸、《仿倪瓚山水》軸。

順治皇帝篤信佛教，追隨武康玉林通琇禪師言禪，因此以慧橐為名，山�&字，幼庵為號，刻玉章，凡書畫則用之。據清人王士禎《池北偶談》記載，順治皇帝萬機之餘，游藝翰墨，時以奎藻頒賜部院大臣，真天縱也。其繪畫兼收荊浩、關全、倪瓚、黃公望之長，尤擅山水，筆意生動【圖6】。所描繪之林巒向背、水石明晦之狀，頗得宋、元人之三昧。[28]順

（左）圖6　清 順治皇帝福臨《山水圖》軸 1655年 材質、尺寸不詳 北京 故宮博物院藏
（右）圖7　清 順治皇帝福臨《墨竹圖》軸 1655年 材質、尺寸不詳 北京 故宮博物院藏

治皇帝亦善畫墨竹【圖7】，所繪墨竹構圖疏密有致，著筆清潤流暢，竿、
節、枝、葉，筆筆相應，一氣呵成。

　　順治皇帝的人物畫亦形象生動，用筆剛勁、簡潔。如《鍾馗像》軸
【圖8】，以洗練的線條草就鬍鬚炸立、炯目圓睜的活靈活現鍾馗形象，使
驅鬼之神勇猛的性格和凜然不可侵犯之逼人氣勢躍然紙上。《清稗類鈔》記
載，順治皇帝喜繪臣工肖像，有一次臨幸關中，遇中書盛際斯行跪拜禮，
世祖仔細打量他，取筆即對照他繪畫，所繪肖像面如錢大，鬚眉畢肖。世

祖將畫給諸臣看，諸臣感歎天筆之工。盛際斯拜伏乞賜，世祖笑而不許，把它燒了。[29]

此外，順治皇帝的指畫也十分嫻熟，獨具特色。他在吸收和總結前人之法的基礎上，首開清初指畫創作之先河，從而使清朝指畫藝術得以發軔和起步。據清人李放《八旗畫錄》中記載：

> （順治皇帝）萬機之暇，寄情圖繪間，寫山水以賜近臣，泉壑窈窕，煙雲幽蹟，得之者珍逾球貝，又嘗以指上螺紋，蘸墨作渡水牛，神肖多姿，後臣高其佩等皆擅長指墨，其法實始自世廟也。[30]

還有一段記載，提及京師慈仁寺藏有世祖御筆繪畫《渡水牛》，是在赫蹏紙上用手指上的螺紋印成的，意態生動。[31] 指畫藝術是清代畫壇上的重要流派，其領軍人物高其佩及其後繼者朱倫瀚、甘懷園、李世倬、高秉、瑛寶等人均有大量作品傳世，他們與順治皇帝一樣同為滿族人，並且在清代畫史上占有一定地位，僅此一點，亦足見順治皇帝本人對清代繪畫藝術的特殊貢獻。

圖8　清 順治皇帝福臨《鍾馗像》軸
材質、尺寸不詳 北京 故宮博物院藏

（三）與順治皇帝同輩的宗室藝術家

順治皇帝愛好書畫的興趣和較高的藝術造詣，對清代皇族成員書畫藝

術的興盛具有深遠影響。其同輩人中藝術成就顯著者，除皇太極支系外，還有饒餘敏親王阿巴泰（努爾哈赤第七子）家族。

1、安和郡王岳樂

岳樂（1625-1689），別號古香主人。努爾哈赤孫，阿巴泰第四子。順治三年（1646）從豪格進四川鎮壓張獻忠農民軍。他在從政、軍旅之餘喜好藝事，工詩善畫，寫鍾馗極佳。據《繪境軒讀畫記》載：

> 其工詩畫，任邱龐霽公太守（塏）贈詩，有善畫，工無敵，詩歌妙入神之句。其弟雪齋亦善畫，太守又有謝雪齋賜水墨牡丹詩，並見《叢碧山房集》，孫淵如先生藏有安郡王古香居士畫鍾馗，見《平津館書畫記》。[32]

2、宗室女畫家六郡主

六郡主（生卒年不詳），阿巴泰之女、岳樂之妹。正藍旗人，約生活於崇德至康熙年間。按其名號，疑為阿巴泰第六女，冊封為郡主。早年遠嫁蒙古，三十歲即抑鬱而亡。其受兄長等影響，善繪事，尤善畫梅。據說她曾畫一幅梅花，半株生機盎然，半株幾近枯萎，乃為悲歎自己命運不濟而作，引起時人的同情。《雪橋詩話》記載，六郡主出嫁部落，沒有後代，她的侄子吞珠在一絕句中寫到她：

> 生小嬌柔太傅門，閒庭詠絮並諸昆；何堪零落依青塚，自寫幽香為返魂。[33]

二、康熙時期皇室的藝術活動

康熙皇帝玄燁（1654-1722）【圖9】，福臨第三子，八歲即位，在位六十一年，享年六十九歲，廟號聖祖，謚號仁皇帝。

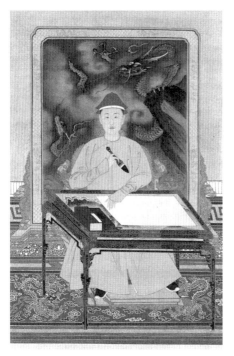

康熙皇帝是一位精詩文、通音律、懂術算、曉地理、知天文的睿智皇帝，對中國傳統書法、繪畫藝術也有頗高的造詣；他怡情翰墨，常在退朝之後與精於書法的文臣觀摩古人墨蹟，切磋書藝。由於康熙皇帝在文化、教育、藝術方面的大力弘揚和實踐，引導和帶動了整個宮廷乃至貴族階層對詩文、書畫創作的積極參與，以及對古代、當代名家巨蹟的搜集、庋藏。明末散落於民間的古代書畫名作，亦由於康熙皇帝的好尚而逐漸被搜集入宮，為日後乾隆內府收藏的空前集中和繁盛打下了基礎。

圖9　清 無款《康熙帝便裝寫字像》軸
絹本設色 50.5×31.9公分 北京 故宮博物院藏

（一）康熙皇帝的藝術啟蒙教育

康熙皇帝玄燁生於順治十一年（1654）三月十八日，時年其父順治皇帝十七歲，其母佟佳氏十五歲。由於清宮規定親生母子不許同居一室，皇子降生後，照例母子分開，由乳母、保姆及太監等服侍人員養育，這些人也就成為皇子最初的啟蒙老師。

1、良好習慣的養成

康熙皇帝成年後曾多次說道：

> 憶自弱齡，早失怙恃，趨承祖母膝下三十餘年，鞠養教誨，以至有成。設無祖母太皇太后，斷不能致有今日成立。罔極之恩，畢生難報。[34]

> 朕自幼蒙太皇太后教育之恩，至為深厚……仰報難盡。[35]

這些都是康熙皇帝對祖母孝莊皇太后感恩的肺腑之言。康熙皇帝幼時曾長期避痘紫禁城外，未曾一日承歡父母膝下，由祖母擔起教養的重任。直至順治皇帝病逝前不久，即玄燁六、七歲出痘痊癒後才重返皇宮。

康熙皇帝兒時身邊有兩位值得一提的服侍人員，一是孝莊親自挑選的乳母瓜爾佳氏，一是保姆朴氏。朴氏原是順治皇帝的乳母，因敬慎有加，深為孝莊滿意，玄燁降生後，孝莊又命她來照料孫兒。瓜爾佳氏與朴氏都是善良、溫厚的女性，她們對玄燁「殫心調護，夙夜殷勤」，撫視周祥，提攜備至。[36]

此外，康熙皇帝亦曾對皇子們回憶說：

> 朕自幼齡學步能言時，即奉聖祖母慈訓，凡飲食、動履、言語皆有矩度，雖平居獨處，亦教以周敬越軼，少不然即加督過，賴是以克有成。[37]

> 朕八歲登極，即知黽勉學問，彼時教我句讀者，有張、林二內侍，俱係明時多讀書人。其教書惟以經書為要，至於詩文則在所後。[38]

> 朕七、八歲所讀之經書，至今五、六十年，猶不遺忘。[39]

從這些回憶片斷中可以看出，康熙皇帝於即位前後已開始學習儒家典籍。孝莊不僅給予他本應從父母那裡得到的關懷和愛護，還通過嚴格的教育、訓練，培養他的良好品德、習慣和作風；祖母的督教，對康熙皇帝的成長乃至一生，實有著至關重要的作用。

2、書法的啟蒙與師承

《嘯亭續錄》「蘇麻喇姑」一條記載了康熙皇帝幼時，「賴其訓迪，手教國書」。[40] 由於玄燁不足兩歲就離開皇宮避痘，孝莊也難以每天駕幸孫兒

避痘之所，而代替她對孫兒施教的人就是蘇麻喇姑。

　　蘇麻喇姑是孝莊的陪嫁侍女，她在陪伴孝莊學習滿、漢文化的過程中，憑著良好的悟性，不僅掌握了滿語，並寫得一手漂亮的滿文。幾十年後，孝莊選中她為玄燁「手教國書」，也就不奇怪了。康熙一朝，諭旨奏報多書以滿文，康熙皇帝的滿文字體舒展流暢、雍容大度，正是在蘇麻喇姑的精心教誨下從小習練的結果。

　　至於康熙皇帝幼時的漢文化啟蒙老師，則是身邊的張姓、林姓兩位太監。此二人是前明宮廷內侍，具有一定的文化素養，並且善於書法；他們不僅服侍小皇帝的日常起居，還教他讀書寫字，閒來也給他講些前朝的掌故軼聞。

　　張、林二監教授幼年的玄燁讀書、寫字之初，應是從引導他臨摹古代名帖開始的，這種推測並非妄斷，如本書「引子」所述，康熙皇帝於第四次南巡時，曾以自己的學書經歷教導兒孫。又云：

> 朕自幼好臨池，每日寫千餘字，從無間斷。凡古名人之墨蹟、石刻，無不細心臨摹，積今三十餘年，實亦性之所好。即朕清字，亦素敏速，從無錯悮。凡批答督撫摺子及硃筆諭旨，皆朕親書，並不起稿。[41]

若非如此，康熙皇帝十八歲時所作的楷書《臨蘇軾滿庭芳》，就絕不會如此中規中矩、形全意足了。另外，康熙皇帝存世的其他楷書如《暢春園記》、《題順治皇帝書陋室銘跋》、《避暑山莊記》以及《古文淵鑑序》等作品，或習柳、或習歐，都顯現其習書初期與多數文人習書的路徑並無二致。其取得的成績固然來自本身勤奮刻苦的努力，張、林二監的功勞也不可抹殺。三十多年後，康熙皇帝仍念念不忘他們的好處，特旨將林監之孫霸州廩生林佳蔭任命為內官學的漢教習，並特向廷臣解釋道：「是朕教書林師之孫，其家甚貧也。」[42]

　　除了以上諸人，在書畫藝術方面對康熙皇帝影響甚深的還有陳廷敬、傅以漸兩位老師。

陳廷敬（1639–1712），字子端，號說岩，晚號午亭，清代澤州（今山西省晉城市陽城縣北留鎮皇城村）人。順治十五年（1658）進士，改為庶吉士。初名敬，因同科考取有同名者，故由朝廷為他加上「廷」字，改為廷敬。陳廷敬先後擔任康熙皇帝師、吏部尚書、文淵閣大學士、《康熙字典》總修官等職，其不僅是一位著名的詩人和語言、文字學家，同時也是一位帖學根柢極深的書法家。

傅以漸（1609–1665），字于盤，號星岩，今山東省聊城東昌府區人，祖籍江西省永豐縣。他是清代第一位狀元，曾任內國史院大學士，不僅在史學方面很有研究，在書法方面也卓有成就，《皇清書史》中記載其「書法瘦硬，秀骨天成，彷彿邢太僕。」[43]

（二）康熙皇帝的書藝活動及創作

1、酷愛董其昌書法的康熙皇帝

康熙皇帝書法的精進與所成，除「勤學書寫」之外，文臣書家的輔助之功也格外重要，這一點由他特別喜愛董其昌（1555–1636）書風便可以看出。康熙皇帝對董其昌書法的推崇和臨仿，其原因主要有三個方面，即順應延續了明末清初書壇的流行風氣、沈荃個人的書學魅力和對康熙皇帝的引導，以及康熙皇帝個人的好惡。

明末清初之際，書壇上以奉董其昌為核心的華亭派最為盛行，此一強勁的態勢伴隨著大批董氏追隨者於入清後的創作活動，自然地形成清初最具影響力的書派，從而使董其昌的書法風格在書壇上占據了無可置疑的統治地位。董其昌廣泛臨學古人，集各家之長融會貫通，自闢蹊徑，確立了疏朗秀勁、流變妍潤的風格；他提倡摒棄熟俗，以拙為美，在創作和理論上都代表了帖學大興時期文人書家所能取得的最高成就。無論是探花高中的沈荃、布衣入仕的高士奇，還是在野的明代遺民朱耷，清初書畫家無不受到董氏書畫風格或理論的影響，其中又以沈荃對康熙皇帝的影響最大。

沈荃（1624–1684），華亭（今上海松江）人，與董其昌同鄉，書法師米芾、董其昌，「繼董文敏而為時所重」，[44] 是董派書家中的佼佼者。康熙

九年（1670）康熙皇帝十七歲時，這位已對書法有所接觸的年輕皇帝欲徵召博學善書之人以近侍應對，聞沈荃以書法聞名，特召入內廷，命其作各種書，頗為讚許。康熙十年（1671），沈荃被授予侍講，入值南書房，教康熙皇帝書法。據記載，他「每侍聖祖書，下筆即指其弊，兼析其由」。[45] 對此康熙皇帝回憶道：「朕初學書，宗敬之父荃實侍，屢指陳得失。至今每作書，未嘗不念荃之勤也。」[46] 在沈荃的示範和悉心傳授下，康熙皇帝不僅對翰墨三昧有所思索與領悟，其審美傾向也隨之發生了變化。據《清聖祖御製文初集》記載，康熙皇帝曾對《董其昌書畫錦堂記》非常喜愛，認為其「字體遒媚，於晉唐人之中獨出新意」，[47] 遂將其製成屏風，晨夕瀏覽，認為遠遠勝過那些鏤金錯彩、金碧輝煌的裝飾品；屏風製成後，他還讓「素學其昌筆法」[48] 的沈荃在上面作跋。康熙皇帝對自己的師傅非常信任和推崇，據清人方苞稱：

> 聖祖嘗召入內殿賜坐，論古今書法。凡御製碑版及殿廷屏障、御座箴銘，輒命公書之。……上自元公巨卿碑版之文，下至遐陬荒徼、琳宮梵宇，爭得公書以為榮，以是公名動天下，與趙承旨、董文敏相埒。[49]

康熙十六年（1677）十月二十日，康熙皇帝御門聽政，諭大學士勒德洪、明珠云：

> 朕不時觀書寫字，近侍內並無博學善書者，以致講論不能應對。今欲於翰林內選擇博學善書者二員，常侍左右，講究文義。……再如高士奇等善書者，亦著選擇一、二人，同伊等在內侍從。[50]

臣下商議後說：

> 皇上勤學書寫甚盛事也，皆應欽奉上諭遵行。選擇翰林尋取善書之人，相應交與翰林院可也。[51]

在沈荃之後，勵杜訥、張英、高士奇、陳廷敬、葉方藹、王士禎、張玉書、王鴻緒、徐乾學等飽學善書之漢臣，亦先後入值南書房；他們與皇帝談論書學，並輔導其讀書寫字。此外，尚有「康熙四家」姜宸英、何焯、汪士鋐、陳邦彥（一說笪重光）及陳奕禧、方亨咸、吳雯、查士標、祁豸佳、龔鼎孳、查昇等清初書壇的主流派書家，其書風或專師董書，或以晉唐宋人為本，間取董字秀潤、生拙、疏散之趣，各具特色，頗有成就。時尚所趨、日常習染、名師傳授，都對康熙皇帝的書法藝術趨向影響至深。

康熙皇帝自己並不諱言對董其昌的喜愛，他曾在自己的作品中題曰：

乙酉（1705）春，南巡舟中頗暇，朕最喜董，其字畫秀潤，特臨《滕王閣》……。[52]

此外，他對董其昌書法的評價亦極高。據記載，康熙皇帝第五次南巡江浙時，利用駐蹕松江檢閱提標兵水操的空閒，特意為董其昌祠堂題寫了「芝英雲氣」四字匾額，並附有一則長跋：

華亭董其昌，書法天姿迥異，其高秀圓潤之致，流行於楮墨間，非諸家所能及也。每於若不經意處，豐神獨絕，如微雲卷舒，清風飄拂，尤得天然之趣。嘗觀其結構、字體，皆源於晉人，蓋其生平多臨摹閣帖於《蘭亭》、《聖教序》，能得其運腕之法，而轉筆處古勁藏鋒，似拙實巧，書家所謂古釵腳，殆謂是耶！顏真卿、蘇軾、米芾以雄奇峭拔擅能，而根柢則皆出於晉人，趙孟頫尤規模二王。其昌淵源合一，故摹諸子輒得其意，而秀潤之氣獨時見本色，草書亦縱橫排宕有古法。朕甚心賞其用墨之妙，濃淡相間，更為夐絕，臨摹最多。每謂天姿與功力俱優，致此良不易也！[53]

從這段長跋中可以看出，康熙皇帝喜愛、臨仿董其昌書法，並非毫無主見。他對於董氏書法之源脈、筆墨特徵、風采韻度等特點的論述十分允恰精闢，又將董字與顏真卿、蘇軾、米芾、趙孟頫諸家作了比較，認為董其

昌天資既高，功力又深，根柢古法，自成本色，故其書勝於諸家，由此可見他對董書的研究和領悟可說是達到相當深入的水準。正是基於這種理性的剖析和認識，康熙皇帝對董其昌書法的喜愛變成了個人主動的選擇；而董氏在書壇、畫壇的崇高地位，以及其書法所體現出的文人高曠、閒適之藝術情趣，也與康熙皇帝以萬乘之尊怡情翰墨的需求相吻合。所以，康熙皇帝倡導的臨仿董書之時尚，在各方面都具備了其合理性和必然性；他將自己的愛好和崇尚傳達給世人，朝野上下習董書遂成一時風尚。

康熙皇帝對董其昌書法的喜愛，不僅限於賞歎與追摹，還憫及其後人。他為董氏家族書寫前述匾額後，還發上諭說道，董其昌的曾孫董建中家貧可憫，命吏部在附近省分為其謀一州之同職位。作為國君，這的確是非常之舉。

2、康熙皇帝論書法

康熙皇帝對書法藝術有極高的修養，這源於他的悉心體悟。正如他所言：

> 書法為六藝之一。朕每念心正筆正之說，作字自來未敢輕易。喜臨摹古法書，考其源委。[54]

從而辨析諸家優劣，以成一家之言。

康熙皇帝除了深諳董其昌書風三昧，亦對史上多位知名書家有著深入的認識。他認為，自宋代蘇軾、黃庭堅、米芾、蔡襄「四大家」以來，歷代書法盡變唐法，趙孟頫起而矯之，全用晉人王羲之、王獻之矩矱。[55] 他比較米芾、趙孟頫二人書法後指出，米芾是以天勝，趙孟頫則以人勝，天分得自性生，不可勉強。[56] 康熙二十一年（1682）八月初八日，康熙皇帝御保和殿舉行經筵大典，講官徐元文、庫勒納進講《四書》，牛鈕、陳廷敬進講《尚書》。經筵結束後，康熙皇帝御乾清宮練習書法，召牛鈕、陳廷敬至乾清宮，二臣至康熙皇帝榻前。康熙皇帝指著所臨帖說：「此黃庭堅書，朕喜其清勁有秀氣，每暇時輒一臨摹，汝等審視果真蹟否？」二臣奏：「蘇、

黃、米、蔡，宋書之最有名者，而此書又庭堅得意之筆。皇上萬機餘暇，留心青史。至於書法，亦可陶養德性，有益身心。」康熙皇帝還命近侍雜取晉唐宋元明人字畫真蹟卷冊置於榻上，每進一卷冊，於御案上手自舒卷，指點開示。此次為二臣所賜覽的名家真蹟神品，多至五、六十種。至顏真卿書，則諭謂此魯公書，嚴氣正性，可卜後來臨難風節。後又論黃庭堅生平大節。[57]

　　康熙皇帝認為，顏真卿的書法「凝重沉鬱，奇正相生，如錐畫沙，直透紙背，覺忠義之氣，猶勃勃楮墨之間。」[58]康熙皇帝既重其人品，也愛他的書法。他不同意宋四家書皆從魯公入的論點，因宋四家天分高出一時，神明變化於古人，實不盡拘於成法。康熙皇帝又在〈跋蘇軾墨蹟後〉一文中指出，蘇軾平生所寫書法「以跌盪取勢，以雄秀取態」，變化於古，而不專注於魯公。[59]郭畀認為「東坡晚歲自海外挾大海風濤之氣，作字如古槎怪石，如怒龍噴浪。」康熙皇帝同意他的說法，認為蘇軾的書法並非區區成法所能盡拘。[60]康熙皇帝在〈跋黃庭堅墨蹟後〉文中則指出，黃庭堅所作行書「剝去姿媚，獨存風骨，直欲與蘇軾分道揚鑣，不肯俯循其轍間，或雄姿猛氣逸出常度，亦無傷其為神駿，故朕恒玩之。」[61]字裡行間不只是對其書、更是對其創新意識充滿敬佩與讚賞。

　　康熙皇帝另有對朱熹書法的論述：

嘗觀朱子論書一則有曰：字被蘇、黃寫壞……考亭固大儒，其平日於柳公權心正筆正及程子寫字主敬之說蓋必有取也。然觀其墨蹟亦嘗間有蘇黃筆意。考亭之論或出於其門人所附會未可知爾。蘇黃書法原從顏柳得來，考亭書沉著古勁，當亦本於顏柳，故時有不期而合之處耶？[62]

朱熹以國之大儒而言行不一，讓皇帝難以接受，只好將責任推到其門人身上以了此公案。

　　在〈跋王右軍書曹娥碑真蹟〉、〈跋王羲之快雪時晴帖〉、〈跋米芾墨蹟後〉等篇章中，康熙皇帝也有精當入理的議論。[63]由此可知，康熙皇帝習

書並非僅僅怡情遣興、淺嘗輒止，而是沉浸其中，求索體悟，從而把握特徵、辨析優劣，梳理書法發展脈絡，尋找前代大家書風的承傳演變規律。即便如此，他仍深感書道博大精深，雖然精研日久，仍不自信。他曾於臨摹二王帖賦詩時，表達自己學書的感受與思考：

> 春暮芳菲滿禁林，鸞箋暇展學來禽；銀鉤運處需師古，象管揮時在
> 正心。案上露凝銅雀潤，簾前花照墨池深；卻思隸篆原義畫，精理
> 圖籌細討尋。[64]

3、康熙皇帝書法的藝術特色

康熙皇帝早期臨仿之作大多藏於深宮，很少為人所知。至其中年以後，由於頻繁地將數以千計的臨仿董氏作品賞賜給各級官員，故其此時書藝創作的面貌更為人所瞭解和接受，因而形成了一提玄燁書法即惟以董書作論的成見。然而，就實際的書學創作而言，康熙皇帝的書法並非僅臨習董氏一家，據《石渠寶笈》著錄，其書法自署臨某家者，除董其昌，尚有蘇軾、米芾、黃庭堅、蔡襄、宋高宗、趙孟頫、虞集等宋、元大家。

（1）存世作品及書體

康熙皇帝傳世書蹟很多，僅北京故宮博物院所藏墨蹟就達五百餘件，其他博物館亦有藏品五十餘件。這些作品取材十分廣泛，既有歷代詩人、文學家的詩詞文賦，又有大量御製文，如《古文淵鑑序》、《通鑑綱目序》、《柏梁詩體序》、《朱子全書序》、《性理精義序》、《周易折中序》、《御製唐詩序》、《佩文韻府序》等。其詩篇語言凝練，意境平實，詩風清新明快，富於優雅的韻致，充分表現出康熙皇帝濃厚的漢文化修養和務實踐行的性格特徵。

在存世作品中，為數最多的應屬《心經》、《金剛經》、《道德寶章》等，多著錄於《秘殿珠林初編》；而他書寫各種宗教典籍的作品，在《秘殿珠林》中亦著錄了多達六十件（套），占所著錄書法作品總數的近四成。此外，檢索《石渠寶笈》各編著錄的康熙皇帝作品，合計二百一十二件，其

中楷書三十三件，行楷二十九件，行書一百二十九件，行草十二件，草書九件。[65] 由此可見，康熙皇帝擅長的書體是行書，其次是楷書。

從康熙皇帝書法的存世作品及著錄作品的紀年和書法風貌看，其書風大致可分為前、後兩個階段：前期臨仿唐、宋名家，後期主要臨仿董其昌行書，同時兼取各家書法。

（2）前期書法

康熙皇帝前期的書法學習，是從臨摹唐、宋、元名家的書法作品開始的，所臨較多的是柳公權、歐陽詢、顏真卿的楷書和米芾、趙孟頫的行書，如《石渠寶笈》中記載臨米芾十五件、趙孟頫九件、蘇軾五件、黃庭堅四件、虞世南、趙構作品各一件。[66] 雖然康熙皇帝前期書法並非專師董書，但其創作並未脫離董其昌的書法理論和實踐。就像康熙皇帝在前述〈跋董其昌墨蹟後〉一文中總結和分析的一樣，其早年書法遵循的就是董其昌所走過的遍臨晉唐諸家的路子。因此，康熙皇帝學董並非只是臨習其書法，也在努力實踐著董氏的書學經驗和理論。

現今所能見到的康熙皇帝前期書法，主要有楷書《臨東坡滿庭芳》（十八歲作）、行書《內花園題槐花》（二十五歲作，自署「戊午季夏作」，北京故宮博物院藏）、楷書《暢春園記》（三十五歲作，自署「康熙二十七年歲在戊辰六月望日御製並書」，北京故宮博物院藏）、楷書《臨趙孟頫平泉圖記》（三十七歲作）、[67] 行書《臨趙孟頫長春道院記》（三十九歲作，自署「壬申夏

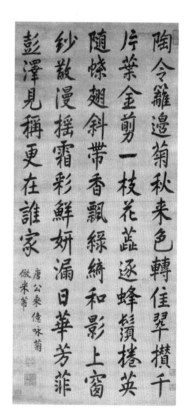

圖10　清 康熙皇帝玄燁《唐公乘億詠菊倣米芾詩》軸
絹本墨書 186.9×83.2公分 北京 故宮博物院藏

日臨」，北京故宮博物院藏）[68] 等。尚有《唐公乘億咏菊傲米芾詩》軸【圖10】，雖無作者年款，但從其書寫水準看，應是康熙皇帝剛開始練習行書時的作品。此時，他對於筆的走勢還不能自如地控制，行筆猶豫不定，字和字間毫無呼應，僅僅能夠達到對原作筆畫的描摹，幾乎談不上書法技巧、意蘊的體現。

（3）後期書法

在康熙皇帝早期作品中，很難尋出董其昌書法的蹤影；而觀察其自署臨董的作品，反而能發現他將早年臨習唐、宋諸家的根基與董其昌書風相互糅合的痕跡。如其行書《九日對菊詩》軸【圖11】，在取法董字結構的基礎上，又兼師黃庭堅的筆意，氣勢宏大，具有開闊之美；又如行書《唐陳

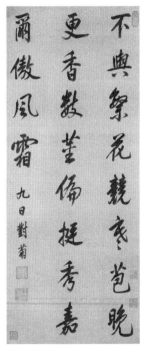
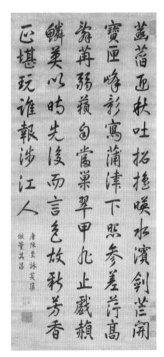

（左）圖 11　清 康熙皇帝玄燁《九日對菊詩》軸 紙本墨書 125×51.4 公分
（右）圖 12　清 康熙皇帝玄燁《唐陳至詠芙蕖傲董其昌詩》軸 絹本墨書 186.8×85.3 公分
（二圖均為北京 故宮博物院藏）

至詠芙蕖倣董其昌詩》軸【圖12】，雖然在字形上初具董氏行書的特點，但仍未脫離早年以顏真卿正楷為宗，端莊方整、筆粗墨飽的烙印。

所謂後期書法，指的是康熙皇帝四十歲以後的成熟書風。這時期的書法作品並未出現新的臨習對象，甚至到晚年時仍持續臨習早年曾練習的各家書體。然而，年齡的變化對風格的演變還是產生了一定的影響，使其書法中平添了老成的氣度，形成了剛勁清健的風格。這一時期的代表作有：

《行書初夏登樓臨水詩》軸【圖13】，詩云：「澄潭澈底開心鏡，柳絮輕飛近玉樓；處處晴花風拂起，鶯啼四月繞芳洲。」此詩是康熙皇帝巡遊時即景賦詩揮毫所作。此時江山一統，天下安定，因此他放歌抒懷，以詩寓志。作品以仿董其昌的書法創作為主旋律，融閱歷、思想、情感於一體，中鋒營運，力透紙背，方圓兼備，張弛在胸，開合有度，靈動飄逸；

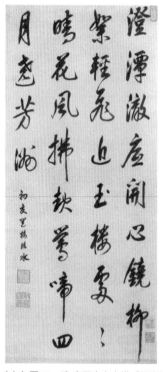

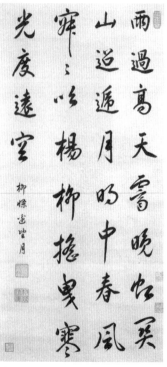

（左）圖13　清 康熙皇帝玄燁《行書初夏登樓臨水詩》軸 綾本墨書 70.2×17.4 公分 北京 故宮博物院藏
（右）圖14　清 康熙皇帝玄燁《柳條邊望月詩》軸 紙本墨書 124×58.4 公分 北京 故宮博物院藏

從中顯見俯瞰古今、運籌帷幄的帝王氣概和儒雅蘊藉、蕭散超逸的書卷氣息。從詩情意境分析，此作應是康熙皇帝中年之作。

《柳條邊望月詩》軸【圖14】，詩云：「雨過高天霽晚虹，關山迢遞月明中；春風寂寂吹楊柳，搖曳寒光度遠空。柳條邊望月。」作品無款。此作品在學董的基礎上融入了自己的審美意趣，筆畫圓勁秀逸，平淡古樸，字與字、行與行之間疏朗勻稱，體現出閒適、自然的情趣，代表了其書法藝術成熟時期的水平。鈐「康熙宸翰」、「敕幾清晏」印，引首鈐印「淵鑑齋」。鑑藏印鈐「石渠寶笈所藏」、「寶笈三編」、「宣統尊親之寶」，左裱邊鈐印民國「教育部典驗之章」。

《行書唐詩》軸【圖15】，詩云：「花潭竹嶼傍幽蹊，畫楫浮空入夜溪；芰荷覆水船難進，影舞留人月易低。」此作品之章法布局乃是典型的董其昌行書風格，行距較寬，蕭散有致；結體取勢自然流暢，點畫運筆古淡灑脫。作品鈐「康熙宸翰」、「敕幾清晏」兩方朱文印及「淵鑑齋」白文印。

《行書五言唐詩》卷【圖16】，詩云：「解落三秋葉，能開二月花；過江千尺

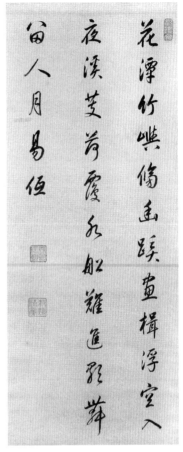

圖15　清 康熙皇帝玄燁《行書唐詩》軸
紙本墨書 117×47公分
北京藝術博物館藏

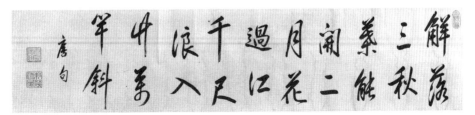

圖16　清 康熙皇帝玄燁《行書五言唐詩》卷 紙本墨書 31×184公分 北京藝術博物館藏

浪，入竹萬竿斜。唐句。」書法兼師董其昌、米芾，筆畫蒼勁，俊逸挺秀。
這首題為〈風〉的詩作，作者是唐人李嶠。風，能使晚秋的樹葉脫落，能
催開早春二月的鮮花，它經過江河時能掀起千尺巨浪，進入竹林時可使萬
棵翠竹歪歪斜斜。如果把詩題蓋住，其實就是一則謎語，這是該詩另一妙
處。作品鈐「康熙宸翰」、「敕幾清晏」兩方朱文印。

以上沉穩流暢的書法風格，代表了康熙皇帝後期行書的風貌。由此可
知，康熙皇帝之所以能在清初書壇成為董派傳人，絕非一味學董，而是轉
益多師、融會貫通，終成功力精湛、修養深厚的書家。如果從書法藝術的
角度看，康熙皇帝的書法不論是結構還是用筆，都大氣磅礡，以骨力取
勝，惟在運筆功力和內涵韻味上略欠精深與變化。

（三）康熙皇帝的繪畫好尚

1、「四王」正統畫派的確立

康熙皇帝對董其昌書法的崇拜，不僅限於自己不遺餘力地臨摹、創
作，還影響、左右了當時宮廷內外的書法審美時尚，為清初書壇的「正
統」定下了標尺。至於繪畫方面，在董其昌繪畫理論指導下的清初「四
王」——王時敏、[69] 王鑑、[70] 王翬、[71] 王原祁[72] 之山水畫，也在康熙皇帝的
褒揚中占據了畫壇的統治地位。

從明代開始，中國繪畫的歷史一方面進入一個流派紛呈的階段；但另
一方面，由於自宋至元，中國山水畫從注重畫面的「境」逐漸趨於追求筆
墨的「趣」，使繪畫的有機構成，從對「繪畫語言所表現的內容」之側重，
轉向對「繪畫語言本身」的關注，致使筆墨技法的表現成為繪畫的第一、
甚至是唯一要略。針對明末浙派的縱橫習氣和院體的雕鑿細謹，董其昌作
出了捍衛和純淨文人畫的努力。

董其昌把中國山水畫分為南北二宗。「北宗」以唐代李思訓、李昭道
為宗主，繼而以北宋的趙幹、趙伯駒、趙伯驌，南宋的李唐、劉松年、馬
遠、夏珪為代表；「南宗」則以王維為宗主，後歷張璪、荊浩、關全、李
成、范寬、郭忠恕等人，並以董源、巨然為實際領袖，米家父子（米芾、

米友仁）和元之四家（黃公望、王蒙、倪瓚、吳鎮）為中堅力量。董其昌的南北分宗說，與畫家的南北籍貫無關，只是以禪宗中北漸南頓的情形作比喻，其取義在於「漸悟」和「頓悟」兩種成佛的方式，所以他清清楚楚地說：「但其人非南北耳」，[73] 山水畫分派的依據實是依風格技法方面的「渲淡」與「鉤斫」之不同。歷史上，禪宗的北宗在與南宗的競爭過程中敗陣下來，逐漸勢微；在董其昌看來，山水畫的北宗也經歷了類似的過程，而他所推崇的則是南宗，因其山水畫體現出一種以「淡」和「天真自然」為最高審美境界的藝術宗旨。

所謂的「四王」，就是沿著南宗山水畫這一基本路線進行長時間的探索，只是他們在繼承董其昌繪畫模式的基礎上，有意識地將董氏帶有禪學氣息的風格修正為符合儒家審美理想需要的風格；在保持新正統模式的連續性之同時，又具有個人的創造色彩。

（1）康熙皇帝對王時敏、王鑑藝術成就的認可

「四王」中，以王時敏和王鑑的年齡較長。康熙皇帝對王時敏、王鑑藝術成就認可的原因，一是出於對王時敏、王鑑以及他們的祖輩在明朝政治地位的考慮，因為這符合康熙皇帝親政時期籠絡漢族文人官宦的政治策略；二是由於在藝術上，王時敏和王鑑俱為董其昌的嫡傳，康熙皇帝對董氏書畫的特別偏愛也會恩及他們；三是因為王時敏和王鑑在清初確實起到了畫壇領袖的作用，張庚在《國朝畫徵錄》中說：「以兩先生有開繼之功焉」，[74] 稱王時敏「為國朝畫苑領袖」，[75] 稱王鑑為「後學指南」；[76] 四是因為王時敏、王鑑「清真雅正」的繪畫風格，與清初康熙皇帝所提倡的儒家審美趣味相符合；最後是兩人的後輩王翬、王原祁對他們的宣傳，以王原祁在清朝宮廷與康熙皇帝的關係和其在藝術界的絕對地位，對他祖輩的尊崇和宣傳是有力度的。

（2）康熙皇帝對王翬、王原祁的重視

王翬於康熙三十年（1691）六十歲時入京主持繪製康熙皇帝《南巡圖》，[77] 前後歷經六年而成。圖成之後，康熙皇帝非常滿意，當時的皇太子

胤礽更親書並賜予王翬「山水清暉」四字，王翬晚年「清暉老人」的名號即由此而來。而王原祁在「四王」之中則是一位特別的仕宦文人畫家，他二十八歲考中舉人，次年登及進士，在任縣做了幾年的知縣，康熙二十四年（1685）奉調回京，擔任京官直至去世。此間他可以直入皇帝的南書房，而他的畫學知識與技法造詣亦漸漸為康熙皇帝所欣賞。據記載，康熙皇帝很關心王原祁的繪畫創作，曾在南書房觀其作畫，「憑几而觀，不覺移晷」，[78] 一時傳為美談。王原祁也把康熙皇帝的贈詩「圖畫留與後人看」句刻成印章，以紀恩幸。由於這種特殊的君臣關係，他成為宮廷內外所關注的中心人物，朝野上下都把他的繪畫風格作為典範而競相模仿。康熙四十四年（1705），王原祁又由翰林院侍講學士轉翰林院侍讀學士，又因康熙皇帝很欣賞他的才華，遂命他擔任書畫譜總裁，與禮部侍郎兼國子監祭酒事孫岳頒、都察院左副都御史宋駿業以及吳璟、王銓等負責編輯《佩文齋書畫譜》。這是一部關於中國書畫藝術的大型類書，共一百卷，分論書、論畫、書畫家小傳以及書畫跋、書辯證、畫辯證和書畫鑑藏等門類，合計徵引了古籍一千八百四十四種之多，是研究中國美術史和中國文化史的重要資料。全書之編纂從康熙四十年（1701）開始著手，到康熙四十七年（1708）完成，康熙皇帝特別為這部大型書畫譜親自寫了序言。此外，在1713年康熙皇帝六旬萬壽慶典之後，年近七十的王原祁又奉詔率領十多位著名畫家繪製了《萬壽聖典圖》，其官職也升至戶部左侍郎、翰林院掌管學士、經筵講官，成了一名地位顯赫的文人仕宦畫家。作為康熙時代的書畫總裁，王原祁不僅左右了宮廷山水畫的審美取向，也極大地影響了文人山水畫的發展方向。

王翬和王原祁在康熙年間生活了五十年左右，親身經歷了康熙王朝的鼎盛與輝煌，而兩人也參與這個時期幾乎所有關於繪畫之重大活動，以精湛的技藝和「清真雅正」的繪畫風格，征服了宮廷內外的權貴，使南宗畫派取得了當時畫壇的主導地位，標誌著四王「正統畫派」的確立。不過，中國古代山水畫的歷史，發展到王原祁及其門徒，也基本上接近尾聲了。

「四王」對中國傳統山水畫藝術經過近一個世紀的探索、梳理和總結，形成了符合康熙時代所提倡的儒家美學規範下的藝術風格，而這種風

格進一步被清初朝廷作為「正統畫派」的典範加以推廣。

　　值得一提的是，康熙皇帝對「四王」畫風的推崇，也影響到諸如陶瓷、漆器、家具、竹雕等其他宮廷藝術品的創作；在康熙一朝，亦確立了宮式規制，工藝美術品無論在技藝上還是品類上都有所創新，呈現出多姿多彩的局面，為清中期工藝美術的發展奠定了基礎。

2、江南風情對康熙皇帝審美取向的影響

　　順治、康熙時期，宮廷繪畫亦屬初創階段，此時的畫家及作品都未形成規模和特色，繪畫機構也不太完備，其繪畫創作是由內務府所組織，在數量和質量上還未達到可觀的程度。隨著康熙皇帝的南巡，江南園林清新自然、質樸高雅的格調以及江南文人士大夫的雅好，無不影響著康熙皇帝的審美取向。

　　康熙皇帝南巡的目的，一是治河通漕，二是收攬士心，三是宣揚皇威，四是巡視吏治，五是訪察問俗，六是觀光賞景。康熙皇帝六下江南，時間分別是：康熙二十三年（1684）；康熙二十八年（1689）；康熙三十八年（1699）；康熙四十二年（1703）；康熙四十四年（1705）；康熙四十六年（1707）。六次南巡累計五百二十天，這在大清朝的歷史上開創了先河。康熙皇帝的曾祖父努爾哈赤、祖父皇太極、父親順治皇帝、叔父多爾袞等，都沒有跨過長江；康熙皇帝可說是清朝歷史上第一位跨過大運河、海河、淮河、黃河、長江、錢塘江等幾大水系的皇帝，足跡遍布現今的北京、天津、河北、山東、江蘇、浙江等地。

　　康熙皇帝在六次南巡途中，處處表現了尊儒重道，以及對漢文化的崇拜與追求。第一次南巡時，謁明孝陵；詣孔廟，瞻先聖像，並在詩禮堂聽監生孔尚任等講經。第二次南巡結束後，下令徵召國內繪畫高手，將南巡這一重大事件用繪畫的形式記錄下來，亦即《康熙南巡圖》卷。如前所述，此一堂堂巨構由王翬主筆，共十二長卷，歷時八年告成，將康熙皇帝一行從京師出發途經的州縣城池、山川河流、名勝古蹟一一畫入，極為壯觀。第三次南巡發布詔旨：一切供給，由京備辦，勿擾民間。第五次南巡招募江南舉監生員，對於書法精熟、願赴內廷供奉抄寫者予以考試，共取

六十一人，由康熙皇帝親自接見，各賜御書石刻版《孝經》一部。南巡途中，康熙皇帝不僅十分注意褒獎地方官員，在每一名勝地亦都見景題詩或題寫唐人詩句；而透過祭禹陵、祭孔、祭明太祖陵等行程，康熙皇帝在與江南士大夫及明遺民的溝通上，亦取得極好的效果。如「四僧」（石濤、弘仁、髡殘、朱耷）之一的石濤，[79] 在康熙皇帝兩次南巡途中即蒙兩度召見。此外，康熙皇帝還以江南浙江乃人文萃集之地為由，又於府學中分大、中、小三個等級，各增五名入學名額，以示獎勵人才。這些舉措使清王朝與江南文人感情逐漸融洽。

江南氣候溫和，山川秀麗，在得天獨厚的自然條件下，逐漸形成了一種以文人造園為主、不同於北方園林的江南園林體系，表達了江南文人的審美意境；而書畫藝術，尤其是楹聯題詠、壁刻、彩繪、掛軸等，在文人園林的創設與表達中更起著非常重要的作用。凡此種種，均對皇家園林產生巨大的影響。康熙皇帝在南巡途中即表現出對江南園林的極度傾慕，回京後，便詔令江南著名的造園家張然為北京西苑的瀛台、玉泉山靜明園堆疊假山，並命其與江南畫家葉洮共同主持暢春園的規劃設計，從而把江南園林的布局、結構、情趣引入皇家園林中，體現出一種清新自然的格調。

康熙皇帝利用南巡的機會，治理水患，安定社會，瞭解民情，收攏人

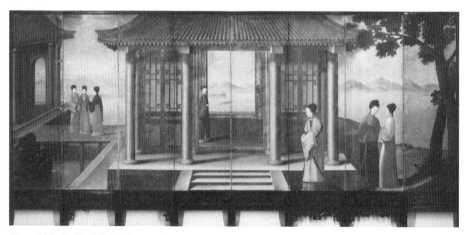

圖17　清 無款《桐蔭仕女圖》屏 絹本設色 128.5×326公分 北京 故宮博物院藏

心，並做了不少有益於國計民生的事情，逐漸化解了滿、漢之間的矛盾；同時，江南文人雅士的審美標準與趣味，也直接影響了宮廷藝術。

3、康熙皇帝與西洋繪畫

清代宮廷繪畫在藝術風格上的最大特點，即是中西合璧，這是由於康熙時期，隨著大批西方傳教士的湧入，他們帶來的油畫作品逐漸被皇帝所喜愛。康熙朝傳播西洋繪畫的傳教士，主要有義大利世俗畫家切拉蒂尼（Giovanni Gheradini，1778–1861）和傳教士馬國賢（Matteo Ripa，1682–1746）。他們二人都繼承了文藝復興的傳統，擅長繪畫。切拉蒂尼在清宮服務四年，馬國賢則在清宮服務了十三年，開創了中西繪畫結合之路，並將西方的銅版畫製作技術介紹到中國。這時期，宮廷畫家也開始向傳教士們學習西洋畫中的透視技法，並初步嘗試創作。如《桐蔭仕女圖》屏【圖17】繪製於清康熙朝，作品出自中國宮廷畫家之手，是目前所見最早的中國油畫作品之一。作者在圖中完全採用西洋油畫手法，描繪了一座典型的中國傳統木構建築，運用了明顯的焦點透視法以增強畫面的縱深感，極力通過光線照射所產生的高光與投影的強烈明暗關係來表現建築的立體感，技法尚顯稚拙。此屏背面有康熙皇帝臨董其昌《行書洛禊賦》【圖18】。作

圖18　清 康熙皇帝玄燁 臨董其昌《行書洛禊賦》（書於《桐蔭仕女圖》屏背面）

品為絹本，繃貼在硬木框架上。從書風看，是康熙皇帝晚年風格，筆法剛勁清健。書法前後有「日鏡雲伸」、「康熙宸翰」和「敕幾清晏」三方印章。

（四）康熙皇帝的藝術影響

　　清朝經過太宗、世祖到聖祖，統治已日漸穩固，這時文化藝術活動開始在上層社會漸次頻繁起來，一些專業性很強的文學家和藝術家也不斷湧現出來。又由於康熙皇帝在文化、教育、藝術方面的大力弘揚和實踐，引導和帶動了整個宮廷乃至貴族階層對詩文、書畫創作的積極參與和對古代、當代名家巨蹟的搜集、庋藏，使得明末散落於民間的古代書畫名作逐漸被搜集入宮，為日後乾隆內府收藏的空前集中和繁盛打下了基礎。

　　此外，康熙皇帝對於書法的見解和創作，也直接影響了皇子和其他貴族對書法藝術的崇尚和鑽研。在他倡導臨董其昌書法的這種大環境中，貴戚宗親、皇族子孫都不可避免地受到時風的左右。與此同時，愛新覺羅氏成員在與漢族文人、尤其是漢族書畫家密切交往的過程中，不僅大大提高了他們的書畫技藝，同時也提升了他們的審美品味。

1、與康熙皇帝同輩的宗室藝術家
（1）輔國將軍博爾都

　　博爾都（1649–1708），字問亭、大文，號東皋漁父。輔國恪僖公拔都海之子，蘊端從兄，襲封輔國將軍爵。博爾都在文學、藝術上有很高的修養，善於和那些對滿人統治心懷怨懟的漢族士大夫溝通；康熙皇帝南巡之時正是考量到此點，於是先派他到揚州等地預作準備，博爾都也因此結識了一批漢族文人，與王士禎、姜宸英、屈大均、石濤、孔尚任、毛奇齡等交往密切。博爾都淡泊名利，輕視世祿，善詩詞書畫，與清初著名畫家王翬、王原祁等也多有往來，友誼深篤。比如王翬完成《康熙南巡圖》後歸鄉前，博爾都即曾與陳元龍、張英等十餘人贈詩送行，構成了王翬《清暉贈言》的主要部分。另外，王原祁、黃鼎等亦都曾為他繪製作品，如王原祁在康熙三十五年（1696）作《仿宋元山水圖》冊十開（南京博物院藏），

黃鼎於康熙三十八年（1699）作《漁父圖》（上海博物館藏），都是專門送給博爾都的。上海博物館亦藏有他與石濤合作的書畫冊頁。其著作有《問亭詩稿》、《白燕樓集》。

（2）莊靖親王博果鐸

博果鐸（1650–1723），號清溪主人。皇太極孫，碩塞長子。其膝下無子，由康熙皇帝第十六子允祿過繼為嗣。喜畫蘭竹，筆底渾厚，氣韻秀雅。

（3）和碩豫親王鄂扎

鄂扎（1655–1702），豫親王多鐸之孫，信親王多尼次子。由於其父年僅二十六歲便去世，遂由鄂扎襲封多羅信郡王。康熙十三年（1675）授其撫遠大將軍，平定察哈爾。班師還京後，詔褒功，後掌宗人府事。康熙二十九年（1690）輔助恭親王常寧防備噶爾丹。康熙三十五年（1696）從康熙皇帝北征，統領正白旗，後以惰，解宗人府事。康熙四十一年（1702）去世。乾隆四十三年（1778）七月追封其為和碩豫親王。鄂扎長於騎射，亦善書畫，所繪竹枝筆老氣秀。可惜的是，鄂扎並沒有作品流傳下來，否則應為清早期王公亦文亦武的一段佳話。

（4）固山貝子蘊端及其女兒縣君

蘊端（一作岳端，又作袞端）（1671–1704），字正子，號兼山，別號玉池生，一號紅蘭室主人、東風居士，安和郡王岳樂（清太祖孫）子，因排行第十八，又稱十八郎。康熙二十三年（1684）封多羅勤郡王；康熙二十九年（1690）降固山貝子，後又因事革爵。蘊端性情疏淡，不趨炎附勢；禮賢文人，尤與漢族名士王士禎、姜宸英、顧貞觀等交誼甚密。精於詩畫，善山水，瀟灑縱逸，頗具八大山人之風；所作墨蘭得元人秀緻風氣。喜唐詩，所寫詩詞清婉奇麗，著有詩集《玉池生稿》、戲曲《揚州夢傳奇》。康熙四十三年（1704）去世。其女為乾隆朝重臣總督那蘇圖之兒媳，冊封縣君，受父親影響薰陶，喜繪事，善作花卉。惲珠《閨秀正始集》記載其工花卉。

2、康熙皇帝諸子及其姻親的藝術成就

康熙皇帝有二十位成年皇子，除皇五子，其他皆自幼習練書畫，足見酷愛書法的康熙皇帝對皇子們的影響與教育。清初名臣湯斌在家書中道出了皇太子刻苦習字的情景：

> 皇太子自六歲學書，至今八載，未嘗間斷一日。字畫端楷，在歐、虞之間，每張俱經上硃筆圈點，改正後判日。每月一冊，每年一匣。[80]

康熙皇帝諸子中，擅長書法的有：皇二子允礽、皇三子允祉、皇四子胤禛、皇七子允祐、皇十三子允祥、皇十四子允禵、皇十六子允祿、皇十七子允禮、皇二十一子允禧、皇二十四子允祕，其中允祿、允禮、允禧亦擅長繪畫。康熙皇帝最欣賞胤禛和允祉的書法。在繪畫方面，最為出色的是允禧。然而在諸皇子中，書法學習平庸者亦有記載，如皇五子允祺，在皇太后宮中育養，限於皇太后本人的文化素養，允祺直到九歲尚未讀過漢文，因此其成人後才學一般，性格也比較軟弱；另一位是皇二十子允禕，年輕時比較懶散，不求上進，常受到雍正皇帝的批評。康熙皇帝諸子的書法風格都與他的書風很像，只是少了些雄強，多了些柔美。

（1）直郡王允禔

允禔（1672–1734），康熙皇帝第一子，惠妃納喇氏所生。他自幼隨父巡幸，以廣見聞。康熙二十九年（1690）隨佐裕親王福全率軍抗禦噶爾丹，然因允禔好聽讒言，與福全不和，康熙皇帝擔心他在軍中敗事，遂召回京師。康熙三十五年（1696）從父征討噶爾丹，受命統率八旗前鋒、漢軍火器營、察哈爾四旗及綠旗兵先行，駐紮在拖陵布喇克地方等待父親，繼而奉命犒軍，受封直郡王。康熙三十九年（1700）總理永定河疏浚工程。康熙四十七年（1708），因廢太子允礽事，他口出狂言：「如誅允礽，不必出皇父手」，遭康熙皇帝怒斥：「凶頑愚昧」。接著，他以喇嘛巴漢格隆巫術魘廢太子，後事情敗露，被削爵幽禁，嚴加監管。雍正十二年

圖19　清 允禔《克紹家聲》橫幅 1699年 紙本墨書 44.5×181公分 北京藝術博物館藏

（1734）去世，照貝子禮殯葬。其存世書法有作於康熙三十八年（1699）
之《克紹家聲》橫幅【圖19】，筆力遒勁，收筆出鋒，氣韻生動。題識「康
熙己卯夏日書」。鈐印「直郡王」、「皇興堂」兩方朱文印及「遜志堂章」白
文印。

（2）誠隱郡王允祉

　　允祉（1677–1732），康熙皇帝第三子，榮妃馬佳氏所生。允祉自幼
受到父皇寵愛，十三歲時和太子允礽一起被召到塞外行宮，二十二歲被封
為誠郡王。凡康熙皇帝行圍、謁陵，他都扈駕隨從。受康熙皇帝的影響，
精通曆、算。康熙五十三年（1714）主持編輯了包含律呂、曆法、算法在
內的《律曆淵源》，又和大學者陳夢雷編《古今圖書集成》。雍正皇帝繼位
後，命允祉守護景陵。雍正八年（1730）五月，怡親王喪禮中，允祉因後
至，被莊親王允祿等所劾，下宗人府獄，以「背理蔑倫」罪名削爵，禁景
山永安亭。然而胤禛降罪允祉，實際上是奪嫡鬥爭的餘波，所謂「乖張不
孝」等罪名只不過是藉口而已。允祉後於雍正十年（1732）閏五月去世，
以郡王禮殯葬。乾隆二年（1737）追諡隱。允祉工書、能畫，曾奉敕書康
熙皇帝御製廣濟寺碑文，字體遒美妍妙，絕似虞世南。康熙皇帝《暢春園
記》卷後亦有允祉的小楷書，書體端莊秀美，既有文人的清雅風範，也富
於青年貴胄的雍容氣度。允祉還工詩，有詩集《課餘稿》，陳省齋為他作
序，備加推許。

圖20　清 允禮《行草書唐詩》卷 1728年 絹本墨書 27.2×212公分 北京藝術博物館藏

（3）淳親王允祐

允祐（1680–1730），康熙皇帝第七子，成妃戴佳氏所生。其幼時給康熙皇帝留下了「心好，舉止藹然可親」的印象。允祐好學習，愛書法，有詩見於《熙朝雅頌集》。康熙三十五年（1696）奉命統率鑲黃旗大營，以功於康熙三十七年（1698）晉封貝勒。康熙四十八年（1709）三月晉封多羅淳郡王。康熙五十七年（1718）十月，正藍旗滿洲都統延信出征西陲，他奉命管理正藍旗滿洲、蒙古、漢軍三旗事務。允祐受命以來，因恪盡其職，諸務畢舉，頹風靡習漸至改變，所以於雍正元年（1723）四月晉封和碩親王，仍號淳。後以疾解旗務。雍正八年（1730）卒，謐號度。在其刻碑記功中，詔褒其「敬謹小心，安分守己」之秉性。

（4）怡親王允祥及其女婿福增格

允祥（1686–1729），康熙皇帝第十三子，敬敏皇貴妃章佳氏所生。別號冰玉主人，擅長書法、詩文，精鑑藏。康熙四十八年（1709）三月受封貝子，十月晉為固山貝子。允祥從小便與胤禛要好。康熙後期，他同胤禛暗中結黨，積極角逐東宮之位。允礽被廢黜後，參與爭儲的皇子多遭圈禁，允祥則把責任攬在自己身上，使胤禛得以開釋，是以胤禛對他感激涕零，即位後，擢他為和碩怡親王，屢次承擔大任。在他去世後，雍正皇帝給以很高的評價，並讓他配享太廟，其榮譽之極，在當時的王公大臣中絕

無僅有。諡號賢。北京故宮博物院收藏的王蒙《葛稚川移居圖》、黃公望《九峰雪霽圖》以及很多宋元真蹟，皆曾為允祥府的藏品。

允祥的女婿福增格，字贊咸，號松岩，室名酌雅齋，滿洲正黃旗人。官至廣州將軍。善詩詞，書法精美，晚年亦善山水。其與雍正時期的詞臣兼書畫家、太常寺卿李世倬是至交好友，在李世倬的作品上也有他的題詩。

（5）勤郡王允禵

允禵（1688–1755），康熙皇帝第十四子，孝恭仁皇后所生，與胤禛為同母兄弟。康熙四十八年（1709）封貝子。從康熙五十年（1711）起，凡康熙皇帝巡幸塞外，他都隨從。康熙五十七年（1718）十月拜命為撫遠大將軍，統率大軍進駐青海，討伐策妄阿喇布坦。《雪橋詩話》[81] 記載，允禵風雅好士，曾為朱贊皇畫扇頭蛺蝶，為紅蘭室畫白菊。

（6）莊恪親王允祿

允祿（1695–1767），別號愛月主人，康熙皇帝第十六子，順懿密妃王氏所生，與允䄉為同母兄弟。精數學，通樂律，工書畫。

（7）果毅親王允禮

允禮（1697–1738），康熙皇帝第十七子，純裕勤妃陳氏所生。別號春

圖21　清 允禧《江山秋霽圖》卷 紙本設色 15.3×143.2公分 北京 故宮博物院藏

和主人、芳林主人、自得居士等。雍正元年（1723）封多羅果郡王，管理
藩院事。雍正三年（1725）兼管國子監。雍正六年（1728）因實心為國、
操守清廉，晉封親王。允禮體弱多病，常裹藥隨身，案牘之餘，惟親翰
墨，擅長書法，兼工繪事；所作山水以小幀精妙，尤能畫松樹，曾親自教
授府中畫家王光昱；亦能畫指畫，師從高其佩，脫盡時習，筆墨不俗；行
草出入二王而得董其昌神髓。如其《行草書唐詩》卷【圖20】，書體結字較
散，顯得空闊、舒朗，行筆流暢純熟。詩卷內容是唐代十三位詩人的十六
首詩，落款：「雍正戊申（1728）秋八月果親王書」，鈐「果親王寶」朱文
印。另有《行書證道歌》，現收藏於河北省石家莊文管所。允禮亦精鑑藏，
南宋劉松年《四景山水圖》卷及清代李世倬《逍遙勝跡圖》冊等均鈐有他
的收藏印。天津市博物館收藏的明代林良《松梅寒省圖》軸，詩堂亦見他
在雍正十年（1732）春的題詩：「獨倚深山雪後松，幽姿不入百花叢；南
枝開遍無人覺，野雀啁啾噪晚風。」其書法姿媚灑脫，詩句婉轉平淡而富
有深意。著有《春和堂集》、《工程做法》等書。

（8）慎靖郡王允禧

允禧（1711–1758），康熙皇帝第二十一子，熙嬪陳氏所生。字謙齋，
號紫瓊，自署紫瓊道人、垢庵、春浮居士。由於康熙末年時，他尚幼小，
且其生母在后妃中地位低微，故未捲入眾皇子奪儲的鬥爭中。康熙五十九
年（1720），九歲的允禧開始隨父親巡幸塞外。他文武雙全，是康熙皇帝

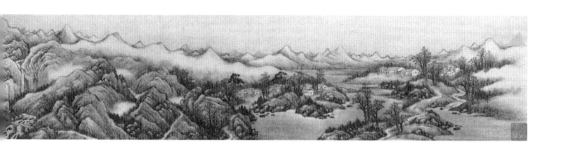

晚年諸多幼子中的佼佼者。雍正八年（1730）二月封固山貝子；不久，以「立志向上」晉封多羅貝勒。1735年，乾隆皇帝弘曆臨政，封其為多羅慎郡王。乾隆二十三年（1758）去世，謚號靖，以乾隆皇帝第六子永瑢為嗣。

允禧與乾隆皇帝弘曆之間感情深厚，他們的交往始於康熙六十一年（1722）春。十二歲的弘曆既穎慧俊秀又熟讀經書，贏得了祖父康熙皇帝的寵愛，命將其養育在宮中，隨侍在祖父身邊，並由此結識了比自己年長八個月的二十一叔允禧。在長期的交往中，弘曆仰慕且欽服允禧文史兼通、畫藝超群，稱讚他「胸中早貯千年史，筆下能生萬匯春」，[82] 並常與他唱和且索要畫作；內府收藏的允禧繪畫多是以這種方式入宮的。到乾隆朝，允禧在宗室書畫界更享有「宗藩第一」的美譽。

允禧的山水畫【圖21】遠襲董源，近接文徵明，尤得力於倪瓚，所作水墨花卉亦雅韻娟秀、風味清幽。他很少參與政治，禮賢下士，喜歡與滿、漢文人詩賦往還，所結交者有塞爾赫、王士禎、鄭板橋、李鍇、陳鵬年等。著有《紫瓊巖詩鈔》、《花間堂詩鈔》、《花間堂載筆》等。

伍、清朝中期愛新覺羅家族的藝術活動

清朝中期特指雍正、乾隆兩朝（1722–1795），歷時七十三年。

這一時期，滿族人經過順治、康熙兩朝的積極努力與探索，已在文化建設方面取得前所未有的成績，眾多滿族詩人、詞人、文學家、書畫家開始湧現出來，大量的文學作品、藝術作品被創作並傳播開來，人們的思想意識也更為活躍。

在乾隆朝時，還發生一件清代宮廷繪畫史上的大事，那就是「畫院」的正式建立。據楊伯達《清代院畫》一書的考證，[83] 清畫院至遲建於乾隆初年，因為在乾隆元年（1736）內府《清檔》中，已正式出現「畫院處」名稱。當時，畫院歸屬養心殿造辦處管轄，擁有專職畫家二十餘人，由員外郎陳枚、七品官赫達塞等負責管理事宜。在畫院成立的同時，清內府還另外開闢與之平行並立的兩處繪畫機構：一處是紫禁城內西六宮的啟祥宮，因其位於養心殿西北鄰，故又名「內廷作坊」；另一處是圓明園內的如意館，其所屬人員實際上就是啟祥宮諸人。每年春季皇帝遷居圓明園時，啟祥宮內的畫家、畫工等隨即移入如意館，俟秋季皇帝返居皇宮時，這些人再一起遷回紫禁城裡。因為一些特殊的原因，清畫院處機構和畫室曾先後設於宮內的慈寧宮、咸安宮、南薰殿和圓明園內的芰荷香、春宇舒、深柳讀書堂等處。乾隆二十七年（1762），乾隆皇帝傳旨將畫院處合併至琺瑯處，宮中較著名的畫家則統歸如意館（啟祥宮）管理。

清代中期，清宮書畫藝術進入全盛時期，愛新覺羅家族亦迎來了自身書畫創作的黃金時代。

一、雍正時期皇室的藝術活動

　　雍正皇帝胤禛（1678–1735）【圖22】，康熙皇帝第四子，清入關後第三代皇帝，在位十三年，享年五十八歲，廟號世宗，諡號憲皇帝。

　　雍正朝距清入關已有七、八十年，此時，漢族傳統、思想文化在滿人上層當中已相當深入。不過，在書畫作品創作數量方面，雍正皇帝遠遜於其父康熙皇帝和其子乾隆皇帝，這可能與他在位時間較短有關。雍正皇帝書法以行書和草書兩體為佳，功力深厚，筆墨嫻熟飄逸，筆勢凌厲硬朗，重自娛而輕規矩，從中也可看出他本人的一些個性。繪畫方面，據《繪境軒讀畫記》記載，端陶曾在國子監祭酒盛意園（盛昱）之鬱華閣，見有雍正皇帝御筆仿倪瓚山水小景一幅，祭酒寶若拱璧，不以示人。[84] 又雍正皇帝詩文俱佳，著有《世宗憲皇帝御製文集》等。

　　此外，雍正時期的工藝美術有較大的發展，尤其以陶瓷製作最為突出；不僅繼承了宋、元以來的高超技藝，並且將康熙時期形成的瓷器風格推向成熟，完善了琺瑯彩、粉彩等新品種。雍正粉彩成為中國彩瓷藝術史上的一朵奇葩。再者，清代的園林藝術集中體現在皇家造園上；雍正皇帝對圓明園的改建，不但為乾隆朝大規模營建三山、五園打下了基礎，也成為雍正皇帝園居生活的物質保障。

圖22　清 無款《雍正帝觀書像》軸
絹本設色 171.3×156.5公分
北京 故宮博物院藏

（一）胤禛稱帝前的讀書生活

雍正皇帝胤禛生於康熙十七年十月三十日（1678年12月13日），因其為皇四子，故宮中習稱四阿哥。「胤」是康熙皇帝所生諸皇子的排行；「禛」是「以真受福」的意思。康熙三十七年（1698）三月，胤禛受封多羅貝勒。康熙三十八年（1699），康熙皇帝為諸皇子建府，皇四子胤禛的府邸位於紫禁城東北，即今天的雍和宮。康熙四十八年（1709），胤禛晉封雍親王。

雍正皇帝登上寶座時，已年屆四十五歲；在漫長的皇子歲月裡，他是在父皇讀書習字的薰陶下成長起來的。

康熙皇帝的皇子們除了學習滿、漢、蒙等語文及四書、五經等文化課程，還加強騎射及各種西洋兵器的訓練，並請服務於清廷的耶穌會士傳授皇子們科學知識。康熙二十二年（1683），胤禛年方六歲，開始在上書房讀書，以侍講學士顧八代為師傅。顧八代是滿洲鑲黃旗人，學術醇正。據載，康熙二十六年六月初十日（1687年7月18日）午後，康熙皇帝率皇子們到暢春園裡皇太子胤礽的書房無逸齋時，很自傲地對諸臣說：「朕宮中從無不讀書之子，今諸皇子雖非大有學問之人所教，然已俱能讀書。」於是他取案上經書十餘本，交給大臣湯斌說：「汝可信手拈出，令諸皇子誦讀。」這一年，胤禛才十歲，湯斌隨手翻開書本，諸皇子都能「純熟舒徐，聲音朗朗」。[85]

（二）雍正皇帝的書法

雍正皇帝被認為是康、雍、乾三帝中最具成就的書家，據《秘殿珠林》、《石渠寶笈》初、續、三編記載，其書法作品約有四十九件（套）之多；[86] 書體有行書（行草、行楷）、楷書、草書，又以行草書居多；質地有素絹本、泥金畫絹本、灑金絹本、粉花絹本、素綾本、素箋本、朝鮮箋本等。雍正皇帝即位前的墨蹟集為《朗吟閣法帖》，共十六卷，收錄其潛邸時期書法計八十二件（套）；即位後的墨蹟集則為《四宜堂法帖》，共八卷，收錄其在位期間作品二十五件（套）。另有史料記載了百餘件雍正皇帝御題的匾額、楹聯、條幅，但今日中國大陸博物館藏之雍正墨蹟卻不足二百件套。

1、登基前的書法

雍正皇帝胤禛早年墨蹟流傳下來的非常少，這為後人探討其學書經歷增添了難度。《朗吟閣法帖》刻拓於乾隆初年，在此帖中，胤禛對前人法書的臨仿之作占了很大比重，其中包括了顏真卿、蘇軾、米芾、趙孟頫、董其昌等各時期的名家作品。不過他的臨寫並不是單純的摹仿，而是做到了傳前賢風貌而不失己意。

真正說到雍正皇帝早期書風最主要的特色，應在於他對康熙皇帝書法的繼承。康熙皇帝督導眾子讀書以嚴著稱，卻沒有限制他們在習字方面的選擇，故諸子可任選漢、唐各名家字體來練習，唯有胤禛從一開始就臨摹父親的字體，久而久之幾乎到了亂真的地步，甚至較之乃父可說是青出於藍而勝於藍，只是筆力筆勁稍有不同，其字更顯清婉挺秀；胤禛也因此獲得父皇的讚賞。

此外，受康熙皇帝影響，胤禛早年書法亦宗法董其昌，卻更注重董書爽朗、靈動的一面，在結體上有收有放，用筆也有緩有急，十分生動；不僅楷書端莊流麗，豐腴飽滿，結體自然，具有皇家氣象，大字草書作品尤其出色，筆墨酣暢，跌宕起伏，氣脈貫通，其書法較之於當時學董其昌聞名的沈荃、高士奇、王鴻緒、張照等奉職內廷的翰林書家也毫不遜色。如當時名重一時的書家張照，其草書風格雖與胤禛略有相似，但仔細對比，反倒是張照的書法少了幾許蘊藉之妙。

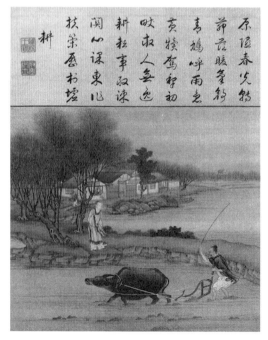

圖23　清 無款《胤禛耕織圖》冊
（五十二開之一《耕》）
絹本設色 每開39.4×32.7公分
北京 故宮博物院藏

胤禛潛邸時期的作品，以自作詩賦、古人詩賦、康熙皇帝詩作等為主，作品常鈐印有「雍親王寶」、「御賜朗吟閣寶」朱文印及「破塵居士」、「和碩雍親王寶」白文印。關於其存世書蹟，瀋陽故宮博物院藏有其在康熙五十五年（1716）扈從熱河期間、應友人之請所作的《為馬都統書各體書》卷，書體有小楷、行楷、行書、行草、草書等；從書法的結字、布局、用筆來看，此時的胤禛已經很熟練地操弄筆墨了。而在《胤禛耕織圖》冊上，亦見多首胤禛所題寫之五言律詩，如《耕》【圖23】、《浸種》、《絡絲》、《緯》等；題詩採用行草形式，以行書為主，運筆瀟灑自然，結體錯落有致，且行與行之間安排得疏疏朗朗，明顯受董字分行布白的影響。此外，此時宮廷畫家繪有《美人圖》屏，胤禛在其中的「照鏡」【圖24】、「讀書」【圖25】二屏上亦題有作為背景的詩文。

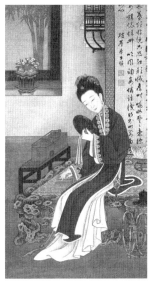

（左）圖 24
清 無款《美人圖・照鏡》軸及局部
絹本設色 184×98公分
北京 故宮博物院藏

（右）圖 25
清 無款《美人圖・讀書》軸及局部
絹本設色 184×98公分
北京 故宮博物院藏

2、登基後的書法

　　即位後的雍正皇帝，其書法一改早年臨習古人作品的重規疊矩，筆墨皆放意而為，變得更加爽朗，點畫運筆也比早期更顯舒緩；書體多自出己意，兼之參合米芾、趙孟頫與董其昌等人之特點，定型為自家風格的行書或行草書，作品內容則有匾額、碑文、治國訓論、典籍序文等。

圖26　清 雍正皇帝胤禛《聖諭廣訓序》
1724年刊刻 28.5×300公分
北京 故宮博物院藏

　　不過，就書風而言，雍正皇帝此時的書法大體又可分為兩種面貌。一種可以現藏北京故宮博物院的《聖諭廣訓序》【圖26】、《御製駢字類編序》、《御製子史精華序》、《御製重刊宗鏡錄序》等為代表，採中鋒運筆，行筆穩健流暢，結體整肅，骨骼清秀，書法娟秀遒美，無燥動之氣。另一種則是他的主流書風，如現藏北京藝術博物館的「花源最愛風香處，詩句常耽月露時」對聯【圖27】、現藏北京故宮博物院的「竹影橫窗知月上，花香入戶覺春來」對聯、《行書》軸及《行書夏日泛舟詩》軸【圖28】等。其中，《行書夏日泛舟詩》軸詩云：「殿閣風生波面涼，微洄徐泛芰荷香；柳陰深處停橈看，可愛纖儂戲碧塘。夏日泛舟舊作。」引首鈐印「為君難」一方，壓腳為「朝乾夕惕」、「雍正宸翰」二璽，這是雍正皇帝即位後的書法作品中最為常見的寶璽組合方式；另鈐有「寶笈三編」、「石渠寶笈所藏」二方鑑藏印。此幅作品行筆徐疾多變，筆畫粗細差距懸殊、富於變化，可謂任情揮灑，神采飛揚，表達出創作者心緒的放縱與深厚的藝術功力；品讀這種書法，不禁令人感受到一種酣暢與激情。

　　可資留意的是，這時期雍正皇帝自書御製詩詞的楷書作品，與其子乾隆皇帝弘曆在風格上顯得較為相近，估計這是他學習了趙孟頫書體後追求廟堂氣的結果。如果說康熙一朝推崇董其昌的書法、而乾隆一朝則以趙孟頫書法為尊的話，那麼在雍正皇帝身上正好可以看出由學董到學趙的一種

過渡，由此觀之，雍正皇帝書風的變化，實涉及了清代中期帖學書法的書風取向，尤其是對館閣體書法風格的轉變有著十分重要的影響。

　　北京故宮博物院共收藏雍正皇帝寶璽一百六十方，法國吉美博物館則藏有雍正皇帝之《寶藪》，著錄其御用寶璽二百二十八方，含皇子時期的一百四十四方，常見的有「壺中天」、「圓明主人」、「破塵居士」、「皇四子和碩雍親王寶」、「御賜朗吟閣寶」等。

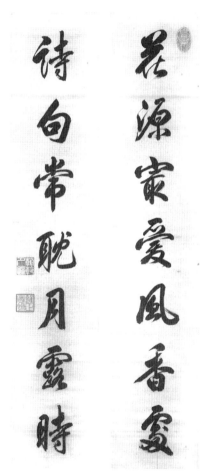

圖27　清 雍正皇帝胤禛《行書七言對》
紙本墨書 153×30公分
北京藝術博物館藏

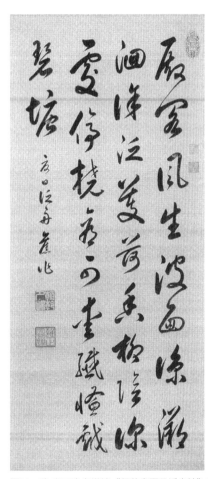

圖28　清 雍正皇帝胤禛《行草書夏日泛舟詩》軸
絹本墨書 140.3×62.2公分
北京 故宮博物院藏

（三）雍正皇帝的審美情趣

1、雍正皇帝與行樂圖

　　早在胤禛做親王時，就已經表現出卓犖不群的個性，敢於偏離固有的行為模式，具體的例子之一，即是他對宮廷肖像畫、行樂圖千篇一律的表現形式之突破。

　　一般畫像均選擇正面坐像，身邊環繞著精美道具，胤禛則為自己獨創了前所未有的表現方式。若以服裝區分他的行樂圖，可分為滿服像、變裝像兩類。滿服像中又分為兩類，一類為朝服像、吉服讀書像等，有固定程式化的畫法，也是我們平常最熟悉的皇帝像，極具神聖端肅的氣氛，其所欲呈現的是皇帝的身分，而非其個人性格；另一類則為常服像，表現皇帝家庭關係與日常生活的情景。胤禛的創新，顯現在他命人以其父皇諭令創作、作為臣民實用和道德指南的新版《耕織圖》為藍本，將他和他的王妃描繪成圖解農桑的《耕織圖》中的主人公；在此套《胤禛耕織圖》冊中，這個未來的皇帝正忙於耕作、施肥、鋤草……等農桑生產的各個環節。

　　繼在絹本上表現這些值得褒揚的活動之後，胤禛即帝位後，又命人創作了一系列不同凡響的繪畫作品，即《雍正行樂圖》冊。目前已公開的《雍正行樂圖》冊共有五本，收藏於北京故宮博物院者即為其中之一，共十四開。在這套冊頁中，雍正皇帝不僅化身成文人、漁夫、野僧、道士、喇嘛、蒙古人，還戴起假髮、彩帽，扮演起西洋人、印度人、波斯人等，表現他身著不同裝束的雄姿【圖29】。其中，漢服應是雍正皇帝最喜歡的服裝，因為在諸多行樂圖中，皆可看到他作文人裝扮，談禪論道、山池晚步、

圖29　清 無款《雍正帝行樂圖》冊
（十四開之《浪中降龍》）
絹本設色 37.5×30.5公分 北京 故宮博物院藏

小園宴集等；而在扮裝像中，則能見到他展現出優遊自在、幽默詼諧的另一面。

目前我們無法得知雍正皇帝是否真的穿戴過畫中這些服飾，但從畫中雍正皇帝的表情看來，他似乎樂在其中。學者巫鴻曾指出，歐洲帝國主義入侵亞洲後，帶回各種異國文化，十七世紀末歐洲的化妝舞會便流行穿戴異國服飾，並創作出大量的化妝肖像畫，雍正皇帝可能正是通過當時宮中的傳教士見過此類畫像。[87]

2、雍正皇帝與西洋畫家

清朝自立國之初，向來對天主教持開放包容的態度，但雍正元年（1723）卻驟然下旨查禁天主教，這一切都源於耶穌會士曾參與帝位之爭，他們試圖幫助雍正皇帝的對手皇八子允禩上臺，不料卻「東窗事發」，激起了雍正皇帝對天主教的厭惡和憎恨。禁教後，各省西洋人除送京效力者，其餘俱奉旨安插澳門，[88] 唯郎世寧因在宮廷服務而受到特殊禮遇。

郎世寧（Giuseppe Castiglione，1688–1766），義大利人，生於米蘭，清康熙五十四年（1715）作為天主教耶穌會的傳教士來到中國，後入宮進入如意館，成為宮廷畫家，歷任康、雍、乾三朝宮廷畫師，在中國從事繪畫達五十年之久。郎世寧是一位藝術全才，人物、肖像、走獸、花鳥、山水無所不涉、無所不精，是雍正、乾隆兩朝宮廷繪畫的代表人物；他將西洋繪畫技法帶入中國，從而使歐洲明暗畫法的魅力隨之在清宮廷中得到展現，並受到清代諸帝的青睞。他的代表作品有《聚瑞圖》、《嵩獻英芝圖》、《百駿圖》、《弘曆及后妃像》、《平定西域戰圖》等。從現在的收藏看，可確認為郎世寧最早的繪畫作於雍正元年（1723），而他一生中的主要作品則大多在乾隆年間繪製。據北京故宮博物院聶崇正考證，現存郎世寧作品分為兩種，第一種是有明款的，絕大多數畫上題有「臣」字，有確切記載的作品共五十六幅；第二種作品雖然沒有題款，但經過分析亦郎世寧所繪，計有八幅。另外，民間可見少量幾乎全是畫馬的作品，西洋風格很濃，也能達到郎世寧之繪畫水準。[89]

作為一位受過良好訓練的西洋畫師，郎世寧清楚地看到中、西美術的

不同之處。他注重學習中國畫的表現技法，走出了一條符合清朝皇帝藝術趣味和中國傳統審美的中、西融合繪畫道路。雍正皇帝在位的十三年間，郎世寧一方面根據皇帝的旨意，在中國宮廷中訓練出首批掌握歐洲繪畫技法的本土畫家，即宮廷畫家班達里沙、八十、孫威風、王玠、葛曙和永泰等六人，使他們掌握了新的繪畫手段，創作出面貌與傳統中國繪畫迥異的作品。另一方面，此時的郎世寧正值三十五歲至四十七歲之際，年富力強，精力旺盛，技藝成熟；從清代內務府造辦處的檔案中得知，這時的他亦創作出不少富有特色的作品，題材多為動物、植物、山水及靜物之類，唯人物肖像極其罕見。此外，雍正二年（1724），皇帝開始大規模擴建圓明園，也為郎世寧提供了發揮其創作才能的極好機會；他有很長一段時間居住在這座東方名園內，畫了許多裝飾殿堂的繪畫作品。但可惜的是，這些作品只有一部分保存至今，其餘絕大多數均已失傳了。

郎世寧還與中國學者合作，出版了首部介紹歐洲焦點透視法的著作《視學》，書中附有大量的示意圖，非常直觀。編著者之一的年希堯在序言中說：

> 迨後獲與泰西郎學士（即郎世寧）數相晤對，即能以西法作中土繪事。

此書初版於雍正七年（1729），雍正十三年（1735）再版。[90]

3、雍正皇帝與工藝品

對於藝術，雍正皇帝有自己的興趣愛好和審美標準，大到桌椅、床榻、冠架，小至文房用品、甚至狗衣、狗籠，他都親自參與設計並提出意見；而且，他不僅熟悉造辦處的畫家、工匠和官員，對宮廷收藏也非常瞭解。

雍正皇帝未登基前，其在圓明園的居所很可能擺滿了藝術品和古董，如最初裝飾在那兒的一座屏風上，就描繪有宮中的十二美女圖；宮室內不僅擺放著書架和多寶格，還陳設了書畫、古玩和當時種種藝術品，這些文玩既具裝飾作用，又附帶實用功能。1723年，也就是胤禛登基之際，郎世

寧獻給他一幅《聚瑞圖》,[91] 描繪祥瑞植物插在精美的宋代花瓶中;這位
耶穌會畫家一定知道胤禛愛好古董,才畫了這類以古物為對象的博古圖作
品,而這個宋代花瓶後來也被御窯廠仿造。

雍正皇帝對歷代藝術珍品的親近與愛好,形塑了他的鑑賞標準和品
味。登基後,他立即增加造辦處的人力,並指派近臣管理相關部門。在北
京,他任命了他唯一信任的兄弟允祥負責包括製彩漆、燒琺瑯、交代宮廷
畫家作畫、主持地圖出版、鐫刻雍正寶璽等事;此外,他又任命卓有成就
的書畫家、作家和篆刻家、同時也是他在宮內的親信唐英為督陶官,並且
將管理江西景德鎮御窯廠廠務的重任交付給本旗的年希堯、年羹堯,年氏
兄弟倆均曾在穩定雍正初年的政局中起過至關重要的作用,其妹則為雍正
皇帝的年妃。

無論在紫禁城還是圓明園,清宮造辦處與皇帝的寢宮都相距不遠,
故雍正皇帝亦嘗親臨造辦處,督導其活計。雍正朝共留下一百六十位從
事各類手工藝的宮廷匠人之名,他們在分工上十分細緻;根據造辦處的分
類,有的依據材質,如玉作、銅作、漆作、木作、牙作、綢作、皮作、玻
璃廠;有的依據技能,像是如意館、琺瑯作、鑲嵌作、匣作、裱作、刻字
作;有的依據技術,如做鐘處、眼鏡作、炮槍處等。

清宮檔案表明,雍正皇帝對玉器、漆器和陶瓷尤感興趣。康熙時期,
玻璃作坊複製出了耶穌會士引進的琺瑯彩,至雍正時期,雍正皇帝則命宮
廷書畫家探索創立了新的琺瑯彩裝飾風格。雍正朝審美觀與康熙朝相比,
發生了變化;文雅、秀氣、素淨、精細是這一時期的特徵,這實源於雍正
皇帝對各類器物及其創作工藝的濃厚興趣。

(四) 雍正時期的宗室書畫藝術

1、與雍正皇帝同輩的宗室藝術家

文昭(1679–1732),字子晉,號紫幢,別號薌嬰居士,自署為北柴
山人,鎮國公百綬之子。稍長,辭爵讀書。其人性情和雅,才藻秀逸;喜
愛書畫,尤長於詩作,著有《薌嬰居士集》、《紫幢詩鈔》等。雍正十年

（1732）去世。素菊道人有〈題藕嬰居士水月清蓮圖〉絕句：「波紋動處吐清□，誰遣花開十丈長；寫就奇姿嫌未淡，更添月色映橫塘。」[92]

2、雍正皇帝諸子的藝術成就
（1）和恭親王弘晝

弘晝（1712–1770），雍正皇帝第五子，純懿皇貴妃耿佳氏生。雍正十年（1732）賜號旭日居士。隔年（1733）封和親王。弘晝天性奢侈，雍邸舊貨盡擁為己有，富甲他王。好言喪禮，從不避諱死。曾手訂喪儀，親坐堂上，讓家人演習祭奠、哀泣，並做明器鼎、彝、盤、盂等陳設在床邊。乾隆三十五年（1770）去世，諡號恭。著有《稽古齋文集》。

（2）果恭親王弘瞻

弘瞻（1733–1765），雍正皇帝第十子，後序為第六子。謙妃劉氏生。乾隆三年（1738）三月出繼果毅親王允禮，襲封果親王。弘瞻幼年受業於內閣學士兼禮部侍郎沈德潛（1673–1769）；十五歲時便和康熙皇帝第二十四子誠恪親王允祕（1716–1773）一起總理《三希堂法帖》；十八歲管理武英殿、圓明園八旗護軍營、御書房、御藥房等事務。擅詩詞，好藏書，居家節儉卻喜聚財，曾奪民產以開煤窯牟利。隨乾隆皇帝南巡即囑託兩淮鹽政為其賣人蔘營利，又令織造官差代買繡緞、玩器。乾隆二十八年（1763），乾隆皇帝斥責其聚斂而待母妃苛薄，降為貝勒，從此閉門閒居，抑鬱寡歡。乾隆三十年（1765）二月病重，特晉果郡王，三月去世，享年三十三歲。追諡恭。

二、乾隆時期皇室的藝術活動

乾隆皇帝弘曆（1711–1799）【圖30】，雍正皇帝第四子，二十五歲即位，在位六十年，享年八十九歲，廟號高宗，諡號純皇帝。

乾隆皇帝是一位能詩能文、書畫俱擅、漢文化素養很高且書卷氣極濃

圖30
清 無款《乾隆帝寫字照》軸（局部）
絹本設色 100.2×63公分
北京 故宮博物院藏

的君主。他一生都致力於文學、藝術，吟詩作畫從未間斷。以其名義發表
的大量詩文作品，分別刊行在九十二卷的《御製文集》和四百八十四卷的
《御製詩集》中，總數超過四萬二千首，幾乎與《全唐詩》數量相當；故
乾隆皇帝堪稱中國詩史上創作最為宏富的詩人。這些詩文水準並不一定很
高，但題材廣泛，充分反映了那個時代的文化、歷史風貌。此外，乾隆皇
帝不只是普通意義上的詩人，他還是一位皇帝，其詩作也因此成為他一生
政治活動和日常生活的實錄，而他御筆書法的價值也正在於此。

（一）英俊少年弘曆

　　乾隆皇帝弘曆，出生於雍親王府，即後來的雍和宮。大約在六歲時，
便在雍王府裡開始了他的讀書生活。[93] 後來雍正皇帝在宮裡設立了上書房，
作為皇子讀書之所，弘曆即是上書房的第一期學生。開學沒多久，雍正皇
帝就來到了上書房，看了看書房的布置，在御案之前深思片刻，揮筆為皇
子們書寫了一聯傳頌後世的對語：「立身以至誠為本，讀書以明理為先」，[94]
寄託了皇帝對皇子們的厚望。此幅對語後來一直懸掛在書齋內，少年弘曆

特為此寫詩贊道:「妙義直須十四字,至言已勝千萬書……從此就將當益奮,敢違提訓負居諸。」即位後的乾隆皇帝仍十分懷念這段上書房的讀書生活,特為上書房書齋親筆題匾:「養正毓德」,意猶未盡之餘,又在其父皇的著名對聯旁邊再附上一聯:「念始終典於學,於緝熙單厥心。」[95]

康熙與雍正皇帝都曾十分嚴厲地督導弘曆,並細心考察他的學業,比如一再讓他背誦宋儒周敦頤的〈愛蓮說〉。乾隆皇帝在〈荷〉詩中寫道:

憶幼齡經讀愛蓮,濂溪義解聖人前。

詩後注釋云:

時扈從皇祖來山莊,曾於觀蓮所命誦〈愛蓮說〉,並陳義解,皇祖深喜之。今余年七十有七,荏苒時光已六十有五年矣![96]

後來又回憶說:

康熙六十年,予年十一,隨皇考至山莊內觀蓮所廊下,皇考命予背誦所讀經書,不遺一字。時皇祖近侍,皆在旁環聽,咸驚穎異。[97]

(二) 博學多才的帝師

乾隆皇帝弘曆從啟蒙學習到正式入學讀書,先後受業於庶吉士福敏、翰林院掌院學士朱軾、翰林學士徐元夢、翰林院編修蔡世遠、梁詩正諸人,其中又以福敏、朱軾、蔡世遠三人較為重要,乾隆皇帝曾這樣評述三位老師對自己的影響:

於(朱)軾得學之體,於(蔡)世遠得學之用,於福敏得學之基。[98]

1、儒學教育之師 —— 福敏

福敏，字龍翰，富察氏，滿洲鑲白旗人。康熙三十六年（1697）進士，選庶吉士，以知縣待銓。雍正皇帝尚未即帝位時，即命福敏為侍讀，教授弘曆；即皇帝位後，特擢福敏為內閣學士，兼禮部侍郎。歷任吏部侍郎、浙江巡撫、左都御史，署湖廣大總督。雍正皇帝眷顧福敏，賞識其德才，特命近侍送呈手諭：

> 朕令爾暫攝總督，苟得其人，即命往替。近日廊廟中頗乏才，皇子
> 左右亦待爾輔翼。留爾湖廣非得已，宜體朕意勉為之！[99]

福敏教讀有方，用弘曆的話說就是：「循循既善誘，嚴若秋霜披。」[100]在嚴師長年不懈地督導下，少年弘曆熟讀了四書五經以及其他大量的儒家著述和史地書籍，於《詩經》、《論語》、《孟子》諸書幾乎都能倒背如流；而對《易經》、《尚書》、《春秋》、《禮記》之類的儒經也能夠融會貫通；他尤其喜歡史書，通讀了《史記》、《漢書》、《唐書》、《明史》，還閱讀了《資治通鑑》、《通鑑綱目》、《貞觀政要》諸書。

2、品德教育之師 —— 朱軾

朱軾（1665-1736），字若瞻，又字伯蘇，號可亭，諡文端，享年七十二歲。朱軾是三朝元老，弘曆初入學時，雍正皇帝即在懋勤殿設講壇，命弘曆向朱軾行拜師禮。朱軾對弘曆的要求很嚴，連雍正皇帝也覺得有些過分了，於是對朱軾說道：「教也為王，不教也為王。」意思是說，不管皇子是否受教育，最後都會做王，先生何必這麼嚴格呢？朱軾答道：「教則為堯舜，不教則為桀紂。」雍正皇帝見他說得有理，也就不好再說什麼了。[101]弘曆做了皇帝後，非常感激和尊重朱軾。

3、致用教育之師 —— 蔡世遠

蔡世遠（1681-1734），字聞之，號梁村。福建漳浦縣人。因世居漳浦梁山，學者稱之為「梁山先生」，善行、草書。蔡世遠生於世代書香之家，為宋代理學家蔡元鼎的後裔；祖父蔡而煌則是明代重臣、著名學者黃道周

的學生；父親蔡璧，拔貢生，任羅源縣教諭，後受福建巡撫張伯行之聘，主持福州鰲峰書院。

蔡世遠為康熙四十八年（1709）進士，改庶起士。雍正元年（1723），朝廷選拔精通經術、學行兼優的學者，蔡世遠奉旨入京，授翰林編修，入值上書房，陪侍諸皇子讀書，講四書、五經及宋五子書，兼及諸史及其他載籍，著重於教授以誠致行及興亡治亂之道。歷任侍講、侍講學士、禮部侍郎等職，後因病去世，享年五十三歲。乾隆皇帝即位後，追贈其為禮部尚書，諡文勤，並親為其文集《二希堂集》作序。

（三）乾隆皇帝書畫藝術特色

乾隆皇帝的書畫，在清代帝后書畫中占據了最大數量，如現存北京故宮博物院的清宮舊藏乾隆皇帝款書畫即有數千件之多，其中有明確紀年者約占總數的一半。排比分析乾隆皇帝的書畫也可發現，除了新年正月於養心殿試筆寫「福」字、書《心經》、作《歲朝圖》等應景之作及仲冬月為皇太后壽辰作畫，弘曆即位之初的十年間，書畫作品很少。到了乾隆十三年（1748）之後直至乾隆四十五年（1780）這段時期，他在繪畫創作上的頻率與題材才漸次增多和豐富，可說是他書畫創作的極盛期；不過，此時若遇特殊事件，如乾隆十三年（1748）孝賢皇后崩、乾隆四十二年（1777）皇太后崩，其繪畫創作數量便會驟減。自乾隆四十五年（1780）起，他的繪畫作品逐年減少，特別是乾隆五十二年（1787）以後到他去世為止，除了每年新春作《歲朝圖》，或只一、二件而已，或甚至無任何作品。[102]

1、乾隆皇帝的書藝活動

同滿清其他皇帝相比，乾隆皇帝在書法藝術上雖不能說是最有造詣的一位，卻可以說是最勤勉用功的一位。乾隆皇帝的書法各體兼能，以行書最為常見；楷書主要見於寫經，經卷前後多附有《維摩護法圖》、《維摩授教圖》等宗教繪畫；草書多為臨帖之作，個別有如《章草香山遊勝感諸勝詩》冊等。

乾隆皇帝喜歡寫字，但很少有人稱其為書法家。從書法藝術的角度來看，他的字平整、規範而缺乏才氣；他仰慕魏晉的「二王」，卻少有大家的氣度風範；追摹元代趙孟頫，然無趙字的雍容姿媚；臨習明代董其昌，亦乏董字的平淡天真。故有研究書法的行家戲稱其書為「麵條字」，既圓且甜，缺少引動觀者觸覺和味覺的「糖球兒」。[103] 可以說，乾隆皇帝的書法與他的詩作一樣，數量勝於質量。考察其傳世書法，創作的時間雖然從二十二歲持續到八十九歲，長達六十八年，但其書法軟、滑、膩的面貌卻基本沒有太大的改變。然而，書以人貴，乾隆皇帝畢竟不是一般意義上的書家，對於這樣一位自古罕有的皇帝書家，其作品自然有著與一般名家書法所不同的獨特價值，表現在書寫內容、形制、鈐蓋印章、裱褙裝池及材料質地上，處處顯露出一種皇家氣派。

（1）書法的分期

乾隆皇帝於二十五歲即位，八十九歲逝世，整整做了六十年皇帝、三年多太上皇，一生顯赫至尊，晚年五世同堂，是秦以後歷代帝王中享年最高、在位時間最長，集「位、祿、福、壽」於一身的「四得」皇帝。由於他在位的大部分時間裡海內承平，讓他得以縱情優遊書畫中，正如馬宗霍在《霋岳樓筆談》載：

> 天下晏安，因得棲情翰墨，縱意遊覽，每至一處，必作詩紀勝，御
> 書刻石。[104]

所謂的乾隆皇帝御書，有墨蹟、碑刻、親筆、代筆之分，尚有真蹟、贗品之別。從各博物館收藏的大量乾隆皇帝書法真蹟，可以區分其早、中、晚不同時期書法的面目。

① 早期書法

早期書法主要是指乾隆皇帝四十歲之前的作品。北京故宮博物院所藏弘曆最早的行書，見於其尚為寶親王時所繪《九思圖》卷和《三餘逸興

圖》卷上的題識，書於雍正十年（1732），弘曆時年二十二歲，其書法清秀柔潤，追求趙書風韻。至於北京故宮博物院收藏其紀年最早的楷書墨蹟，則是書於雍正十三年（1735）的《楷書如來陀羅尼經》冊。此冊絹本，有金絲楠木函套，裝潢精美，是弘曆身為皇子時為父皇雍正皇帝祝壽所準備的賀禮。自題：「臣弘曆齋沐敬書，皇父萬壽萬壽。雍正乙卯予小子敬書是經，擬俟皇父六旬萬壽恭進。」前後附工筆佛畫三開，書法學李邕，筆畫遒麗。另有《大士像並心經圖》軸【圖31】，作於乾隆九年（1744），上書《般若波羅蜜多心經》，書法仿趙孟頫筆意，點畫之間處處流露著秀逸嫵媚，然而書風較精整規範。《霋岳樓筆談》中說：

> 其書圓潤秀發，蓋仿松雪，惟千字一律，略無變化。[105]

又云乾隆皇帝的書法正如同乾隆時代一樣：

> 雖饒承平之象，終少雄武之風。[106]

② 中期書法

　　中期書法是指乾隆皇帝四十歲至七十歲之間的作品，我們現今所見其墨蹟大多為此時期之創作；與早期書

圖31　清 乾隆皇帝弘曆《大士像並心經圖》軸
1744年 紙本墨筆 80.5×31公分
北京 故宮博物院藏

圖32
清 乾隆皇帝弘曆《行書窈窕迴廊詩》軸 1756年
紙本墨書 94×60公分 北京藝術博物館藏

法相比，乾隆皇帝中期書法多了一分灑脫和自信。如《行書窈窕迴廊詩》軸【圖32】，上書七言詩：「窈窕迴廊宛轉通，到來層構聳壼中；討源每以初銀致，得趣因之轉不窮。座把山光將水態，窗延秋月與春風；憑高望遠真空闊，正藉巖枝護鬱蔥。」落款：「丙子暮春御題。」這是一首乾隆皇帝遊園的抒情詩，作於乾隆二十一年（1756），作品筆法非常嫻熟。他這時期的書法結合了趙孟頫、董其昌兩家風格，雖有趙字的溫潤豐腴和董字的平淡生秀，但卻少了趙字的勁健靈巧和董字的瀟灑飄逸；雍容平和卻缺少了變化和意趣。又如書於乾隆四十三年（1778）的《行書驗時闕謬》卷【圖33】，是一篇針對「記里鼓車」的考證文。當時西洋表已傳入中國。乾隆在文中主要說道，以表來記錄行車里數，車速的變換會導致里程的不一；而黃帝內傳記載的以鼓車鳴槌記錄行程的里數，亦不足為信。此幅作品布局疏朗，古淡瀟灑；字體稍長，點畫圓潤均勻，結體婉轉流暢，然缺少變化和韻味。「驗時闕謬」四字上方鈐「乾隆御筆」印，正隔水處鈐「五福五代堂古稀天子寶」、「八徵耄念之寶」印。

③ 晚期書法

　　晚期書法是指乾隆皇帝七十歲以後的作品，與其中期書法相比，筆速明顯放慢，筆法多了一些呆板，少了一些秀媚。在結體上，中心緊密，筆

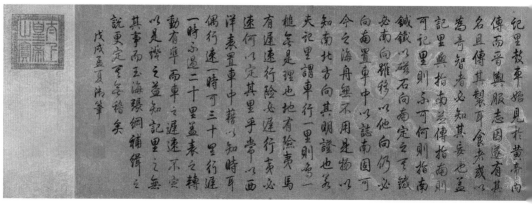

圖33　清 乾隆皇帝弘曆《行書驗時闢謬》卷 1778年 紙本墨書 34.5×88公分 北京藝術博物館藏

勢外張。如北京故宮博物院藏《平定臺灣戰圖》冊，畫面上分別有乾隆皇帝七十七歲、七十八歲、七十九歲御題，隨著年齡的增長，其運筆趨於隨意和鬆散。尤其是他八十三歲御題《平定廓爾喀戰圖》冊，雖全篇不失秩序和法度，然而筆劃之間的距離和勾連卻比較隨意和鬆散，這亦是乾隆皇帝晚年書風的特點。

（2）形制

　　乾隆皇帝書法的形制有手卷、立軸、冊頁、成扇、對聯及貼落等，其中又以冊頁、手卷、立軸作品占絕大多數。

　　御筆冊頁分大、小兩類，大冊頁多手書御製詩文及寫經；而縱不足二十公分的小冊頁則占冊頁總數之大半，多為烏絲欄、碧絲欄、朱絲欄藏經紙，絕大部分用於臨寫歷代名家法帖。這些冊頁尺寸小巧，輕便易取，非常適於乾隆皇帝在日理萬機之中「偶臨以娛幾暇」。[107] 從傳世的冊頁中可見，乾隆皇帝對王羲之書法尤為偏好，在所臨習的古代各家書法中，以王帖占相當大的比重，包括了《愛為上》、《舍子》、《都邑》、《清宴》、《蜀都》、《兒女》等諸帖；他甚至還曾對其中一些帖一臨再臨，不下十數次。

　　御筆手卷有近五百件，主要是乾隆皇帝手書其重要的御製詩文，內容豐富，含括了紀行述事、政論、時令詩、讀史感想、名物賞鑑詩、對景生情

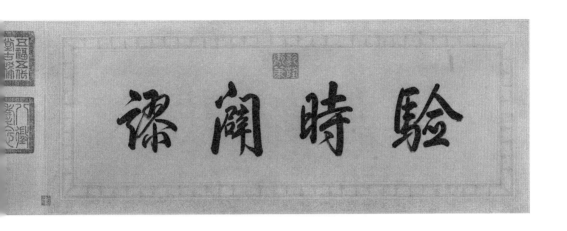

感懷、德行操守箴言、手錄前人古文、考辨文章、祭奠祖先及哀悼親人等。

（3）引首與印章

　　乾隆皇帝御筆手卷幾乎都有四字引首，作為全卷開宗明義之用。如《行書為君難》卷（北京故宮博物院藏）引首「理原守位」，昭示了其「知難不退」的戀位之心；《臨三希文翰》卷（北京故宮博物院藏）引首「以韻勝」，既是對《快雪時晴帖》、《中秋帖》、《伯遠帖》三帖的評價，更是對自己臨寫的自誇，一語雙關。而《行書驗時闢謬》卷（見圖33）引首書「驗時闢謬」，則說明其內容旨在考查史料、排除謬誤。

　　有人作過統計，乾隆皇帝不同印文的名章、閒章有五百餘方，如果加上相同印文的不同印章，多達一千餘方。[108] 從直接見於乾隆皇帝御筆書法上所鈐的印章中，我們可以看到他常用印所包含的深意和一般鈐蓋規律。如在寫經中，多鈐「歡喜園」、「心清聞妙音」朱文方印、「得大自在」白文方印、「如是觀」白文橢圓印等佛家用語印。而其晚年主要書蹟主章、次章的搭配關係，以及印記鈐蓋先後次序更是一目瞭然：七十歲以前，只鈐蓋「乾」朱文圓印、「隆」朱文方印等名章；七十正壽之慶（即乾隆四十五年〔1780〕）開始，鈐蓋「古希天子」朱文方印，另刻一方「猶日孜孜」白文方印作為前寶之次章，以申其年雖古稀，仍「慎終如始」；八十歲以後用「八徵

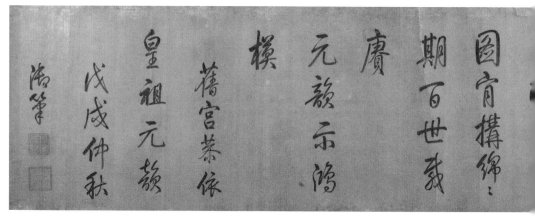

圖34　清 乾隆皇帝弘曆《行書舊宮恭依皇祖元韻》卷 1778年 宮絹本墨書 48×265公分 北京藝術博物館藏

毫念之寶」朱文方印，其後一定要鈐上「自強不息」白文方印以明心志；嘉慶元年（1796）開始用「太上皇帝」朱文方印，次章「歸政仍訓政」白文方印，表明其雖已傳位，卻仍處於握有實權的政治地位。乾隆皇帝印文的含義與其書法、詩作互補，同樣反映出他在不同時期的不同心態。

（4）質地與裝裱

　　乾隆皇帝御筆書法用紙多為清宮特製，做工精良，品類繁多。較為常見的有雲龍紋蠟箋、梅花玉版蠟箋、藏經紙、宮絹【圖34】等。其中，雲龍紋箋又有黃箋、粉箋、綠箋、藍箋、白箋之分，稱為「五色蠟箋」，亦即在五色地蠟箋上以泥金描繪雲龍紋圖案；又有描金填色雲龍紋箋、團龍雲紋箋等。由於採用了特殊的工藝，這些雲龍紋箋以及梅花玉版箋質地厚密堅韌，表面細潤光潔，具有一般蠟箋的防水性能，同時又不影響水墨的吸著；用松煙墨書寫其上，墨色既不缺乏濃淡變化，墨水又易於凝聚在紙的表面，使字跡顯得飽滿烏亮，光彩奪人。

　　雲龍紋蠟箋和梅花玉版箋大部分是由蘇州官家作坊或宮內造辦處紙工製造，工藝精良，專供皇宮御用，民間流傳極少，也稱為「庫蠟箋」。藏經紙又有一般藏經紙、法喜大藏印藏經紙、金粟山藏經紙、乾隆年仿金粟山

藏經紙和倪仁稟紙幾種；又有側理紙、端木堂紙、仿澄心堂紙、雲母箋、竹石箋、山水蠟箋、魚鱗箋、水波紋箋、海浪紋箋、矸竹石箋、竹雞黃箋、松竹梅箋等。

乾隆皇帝本人也十分重視紙張新品的創造以及對歷代名紙的仿造，據北京故宮博物院傅東光先生考證：

> 在《行書詠側理紙詩》卷的引首，乾隆帝特意題了「古香可挹」四字，以示對古紙的神往。乾隆五十一年（1786），浙江省仿製側理紙成功，乾隆非常高興，在《行書臨顏真卿送劉太沖敘》卷的自題中說：「顏書極古今之變，此送劉太沖敘，誠空前絕後。茲浙江省新造側理紙，正宜試筆。」用「空前絕後」之紙臨寫「空前絕後」之帖，確實是一件快事，在其後的兩年中，他又接連寫過數首七言詩，如《行書浙江省製側理紙成試用得句》軸和《行書書側理紙得句詩》軸，反覆題詠。[109]

有的時候，乾隆皇帝還特意根據書寫詩文的內容來選擇用紙，以使書寫形式與內容更加和諧，如《行書賦得山色湖光共一樓》卷用鏡面箋，取

波光如鏡之意;《行書題消夏圖》卷選擇冰裂紋箋,用以在炎炎夏日消熱避暑;《行書西番蓮賦》卷用花鳥紋箋及《行書萬泉莊記》卷用山水紋箋,與內容相符;而《行書心經並題》冊更是以菩提葉製為小箋來書寫,以示「波羅妙諦」。

　　乾隆皇帝御筆書法中,還曾使用前代舊紙,如《臨三希文翰》卷使用宋箋,自題:「內府三王真蹟,清暇臨摹屢矣。清和雨後,景氣怡暢,宋箋古潤愜意,孫過庭以筆墨相發為一,良然。」《行書大寶箴》卷用宋代明仁殿紙,紙上有「楊瑀造」印。《臨三希文翰》冊用宋金粟山箋,自題:「偶得宋金粟山箋。」《行書生春二十首》卷用明代花邊紙,紙上有項元汴七方收藏印。[110]

　　清代宮廷的書畫裝裱,多出自造辦處裱作,代表了清內府書畫裝裱的最高水準。乾隆御筆書法的裝潢如下:立軸多為二色或三色式裝裱,雲龍紋綾天地頭,上有驚燕。軸頭有象牙、琺瑯、紫檀、黃楊、青玉、犀角、珊瑚、青花、雕漆等各種材質,外有五色織錦套,富麗堂皇而不失雅潔。冊頁為紫檀、楠木或五色織錦面夾板,外有函套,莊重大方。手卷多為緙絲或織錦包首、藏經紙引首、雲龍紋蠟箋畫心、黃綾隔水,用料考究,色彩搭配協調。畫心與尾紙長短比例得體,包邊或撞邊的寬窄尺寸也均有嚴格的律制。五色八寶條帶,青玉、白玉別子,別子內刻御書名稱並加以填金。各色織錦包首,包首簽條楷書作品名稱,精緻而不瑣碎。一般軸、卷、冊外,尚有雕雲龍紋硬木盒、漆盒、琺瑯盒或畫櫃,工細而精美。

(5)乾隆皇帝與三希堂法帖

　　三希堂位於北京故宮的養心殿,原名溫室,乾隆十一年(1746),乾隆皇帝將晉代三位著名大書法家的手蹟收藏在這間書房裡,其中有王羲之的《快雪時晴帖》、王獻之的《中秋貼》和王珣的《伯遠貼》。因為三件稀世珍品的入藏,乾隆皇帝遂將溫室更名為「三希堂」。在三希堂匾額兩側有一幅乾隆皇帝手書的對聯:「懷抱觀古今,深心托豪素」,由此可以看出乾隆皇帝對這三件名帖的鍾愛之情。

　　乾隆皇帝一生酷愛書法,於乾隆十五年(1750)敕命吏部尚書梁詩

正、戶部尚書蔣溥等人，將內府所藏歷代書法作品，擇其精要，由宋璋、扣住、二格、焦林等人鐫刻後印製成冊，即《三希堂法帖》。法帖共分三十二冊，刻石五百餘塊，收錄魏、晉至明代末年名家一百三十五人的墨蹟共三百餘件，拓本四百九十五種，含楷體、行體、草體名品，並各家題跋二百餘條，印章一千六百多方，共九萬多字。這是一部空前的大型書法叢帖，因收藏中國歷代書法名家真蹟而冠譽古今。

2、乾隆皇帝的繪畫好尚

乾隆皇帝的繪畫雖不足以與當時名家比肩，但創作題材廣泛，其中以花鳥、雜畫小品占三分之二強，其次是山水，再次是人物、佛像及仕女畫；另外還有一部分寫生、記遊的花卉、山水、走獸畫等。其作畫多以墨筆小寫意為主，構圖簡明。乾隆皇帝未登基前，曾在雍正十年（1732）秋所作的《三餘逸興圖》卷上題寫跋文，述說自己從雍正七年（1729）開始學畫，最初專畫花鳥，後來隨著閱歷的豐富，視野逐漸開闊，對各種題材及表現手法都加以嘗試。現存北京故宮博物院的乾隆皇帝繪畫約計二千件，有明確紀年者約占一半；其中有創作年分可考的最早繪畫作品，是前述《三餘逸興圖》卷和《九思圖》卷，乾隆皇帝時年二十二歲；最遲的是作於嘉慶三年（1798）的《戊午歲朝圖》軸，乾隆時年八十八歲。[111]

乾隆皇帝的繪畫主要是對前代畫蹟的臨仿，並無明確師承；就審美思想方面，則多來自於祖、父輩的潛移默化。在他還是皇子時，身為內務府總管並獲康熙御賜「畫狀元」的唐岱（1673–1752）和雍正年間官至翰林院編修的董邦達（1699–1769），對皇子弘曆在繪畫方面的認知與偏好有著直接的影響；甚至，在成為皇帝以後，他還時常與董邦達合作作畫，有時則由董氏為其代筆。從另一方面講，由於帝王的推崇和讚譽，也使這些畫家的聲望達到了一般文人畫家難以企及的高度。

（1）畫作類型

以目前所知所見的乾隆皇帝繪畫作品來看，他的繪畫大致可分為臨古作品、仿古作品、年節應景畫，以及文人寫意畫和寫生畫四類。

① 臨古作品

即依古人原蹟對臨。此類作品雖然並不逐筆臨摹，但基本上忠實於原作的結構比例，如現藏北京故宮博物院的《御筆摹唐寅事茗圖》卷及《御筆仿倪瓚獅子林圖》卷，兩者精粗的程度略有不同：前者的皴染較為周到，用筆也較靈巧；後者的筆法圓厚樸拙，與乾隆皇帝親筆繪製的樹石小品之筆法一致。類此者則如臺北國立故宮博物院藏《快雪時晴帖》後的臨錢選《羲之觀鵝圖》。《石渠寶笈·初編》中著錄乾隆皇帝御臨的古代名家，包括了五代貫休、關仝，北宋李公麟，南宋馬遠，元代王淵、倪瓚，明宣宗、沈周、唐寅、文徵明、董其昌，清初惲壽平等；到了《石渠寶笈·續編》中，臨作則較為減少，大多為仿作，詳見下述。

② 仿古作品

在《石渠寶笈》初、續、三編中著錄不少乾隆皇帝的此類繪畫作品，且其數量多於臨古之作，所仿書畫家有唐代吳道子、韓幹，宋代米芾、李公麟、李迪、陳琳、蘇軾、楊補之、梁楷、龔開，元代方從義、倪瓚、高克恭、黃公望、錢選、趙孟頫，明代沈周、文徵明、唐寅、董其昌等。這一類的仿古作品，有的與臨古相同，但也有些已經不僅歸於形似，而頗多己意。雖然乾隆很早就悟出：「大塊文章，即目可尋，正不在效顰前人也，於是出以己意，任筆所之，不拘拘於規矩法律」，[112] 但他畢竟是好古者，也看出許多古畫有其可學可賞之處。乾隆所臨仿的範圍甚廣，山水、人物、花鳥都有。如《紅樹山莊圖》軸【圖35】以元人筆意摹寫紅樹竹石圖，石頭先淡墨勾勒，再渲染，最後點苔，樹木以乾筆皴擦為主，風格端莊規整，畫面構圖清爽，用筆工致，舒靜氣而去凡塵，表現出這位多才的君主對大自然的嚮往以及對和平、寧靜生活的追求。上題絕句兩首，絕句一：「青女行霜染寒林，一般豔奕點蕭森；世間紅紫安容擬，目與為幽意與源。」絕句二：「鳴鞭猶憶孫雲縷，生面連林萬錦開；借問關種誇絕藝，那能點筆一時該。」落筆：「壬午九秋駐山莊，霜葉全紅，千峰如鑠，因仿元人法即景成圖，並系二絕句題之幀首。御筆。」下鈐連珠「乾」、「隆」二印，畫心左上鈐「五福五代堂古稀天子寶」、「八徵耄念之

青如竹雲深墨林一版起笑憐著
秦皇紅紫安密擁目典為幽麦
与深雪積怀恨除雪綫生面連
林署錦開怡乃開稀絕藝那
能點掌一時誌
壬午九秋距山莊需業全紅子峯
如禱因仿元人住所宗成園芸東
二絕句卷之帳于偶筆

圖35　清 乾隆皇帝弘曆《紅樹山莊圖》軸 1762年
紙本設色 95.5×34公分 北京藝術博物館藏

「寶」印，右下鈐「昔閣」、「洗盡塵氛爽氣來」，左下鈐「落紙雲煙」。此圖作於1762年，乾隆皇帝時年五十二歲。

③ 年節應景畫

在《石渠寶笈》續編、三編中記載了大量乾隆皇帝自己所作的應景畫，特別是《歲朝圖》此一畫題，他從乾隆二十年（1755）到乾隆五十六年（1791），每年不間斷地各畫一幅，內容含括簪花鍾馗、瓶中如意、盆中葫蘆、瓶梅盆石、梅花山茶、百合如意、梅竹水仙、瓶花、瓷盆菖蒲、蔬筍、綠蘭朱竹湖石、歲寒三友、盆中雜卉、芝英磐石、盆中萬年青等不同題材，或設色、或水墨，表現手法為寫意或兼工帶寫。以繪於1754年的《歲朝圖》卷【圖36】為例，畫面以細勁線條勾勒為主，輔以淡墨皴染，刻畫花盆一只，周圍環以梅花、如意、柿子等

圖36　清 乾隆皇帝弘曆《歲朝圖》卷 1754年 紙本墨筆 28.5×53.5公分 北京藝術博物館藏

花卉雜寶，寓意春天降臨、吉祥如意。乾隆皇帝並賦詩一首，以行書體題
寫於畫上：「西望瑤池近，群迎王母臨；歡同萬方養，春始九重深。屏綴
延年篆，笙調太簇音；九華蘭作燄，百寶霧成陰。入畫元朝慶，徵詩吉
字吟；瑞靄飄喜氣，天意即人心。甲戌新正恭侍聖母皇太后宴，敬成六
韻，并寫歲朝圖，用申慶祝。」由此可知此畫乃乾隆皇帝祝賀聖母皇太后
事事如意、平平安安的祝壽圖。下鈐「乾」、「隆」朱文印，畫心左下角鈐
「筆花春雨」白文印。

④ 文人寫意畫、寫生畫

　　乾隆皇帝的寫意畫，主要描繪梅、蘭、松、竹石、水仙之類；寫生畫
則有樹石、盆栽、花卉及寫景山水等，如「甲戌（1754）冬，過灤州謁夷
齊廟，因題四景為之圖」，[113] 又「題雙塔峰一絕句，偶寫為圖。」[114] 花卉
寫生則如「香山金蓮花盛開，玩芳得句，兼為寫生。」[115] 奇石寫生有《青
雲片石圖》卷，乃「米萬鍾故物⋯⋯置時賞齋⋯⋯摹寫成卷。」[116] 古柏寫
生有《嵩陽漢柏圖》軸，只見粗壯挺拔的柏樹位於畫面正中，有剛強不屈

之勢;一簇簇淺草破土而出,預示了初春的景象。御題:「過嵩陽書院,有漢柏二株,古幹高枝,幹霄蔽日,余盤桓久之,圖其大者一本以歸。」此圖是乾隆皇帝七十歲所作,具有鮮明的形式感和象徵性,稚拙之中又帶有一種蒼勁和倔強。此外尚有古松寫生之作,如《金山古松圖》[117] 等。

總而觀之,乾隆皇帝的繪畫,筆法圓柔婉轉,多用中鋒與藏鋒,少尖利出鋒,無偏鋒疾刷;在造型上有樸拙之感,無巧媚之美。其繪畫雖然粗看有點笨拙,但與他的書法相近,有一種不疾不徐的雍容大度,這不是一般能工巧匠所能擁有的氣質。

(2)乾隆皇帝與西洋畫家

乾隆皇帝對傳教士的態度,表面上要比雍正皇帝熱情,如出資重修天主教「南堂」,大赦蘇努[118] 家族等;但他之所以熱衷於西方的某些文明,只是為了享樂,而不是像乃祖康熙皇帝那般欲藉由吸取西方的先進科學技術,為中國的社會、經濟發展而服務。正如傳教士錢德明(Jean Joseph Marie Amiot,1718–1793)[119] 所說:

> 這個皇帝(指乾隆)的興趣,譬如四季變化。昨天喜好音樂與噴水,今天又愛好機器與建築。但對繪畫的興趣,始終不變。

乾隆皇帝也喜歡西方的「奇技淫巧」,不僅聽西方音樂,還在宮內組織「西樂隊」,由傳教士演出西方喜劇;此外,他也不放棄品嚐西方飲食。[120] 乾隆朝時期,由於某些政策的調整,使得來華的西方傳教士較以往來得多,宮內傳教士的數量也不斷增加。這些傳教士基本上都是從事繪畫、音樂、鐘錶修理製作、園林建造等工作。

在中國服務多年的西方傳教士之繪畫,不僅有歐洲油畫如實反映現實的藝術特點,又注入了中國傳統繪畫之筆墨趣味,因此受到乾隆皇帝的青睞。郎世寧、王致誠、艾啟蒙、潘廷璋、安德義、賀清泰都是他的御用西洋畫家,其中郎世寧、王致誠與他的關係尤為密切。

郎世寧是歷任康、雍、乾三朝的宮廷畫師,在乾隆朝仍甚為活躍。乾

隆元年（1736），他即為甫登基的乾隆皇帝繪製了多幅精美圖畫，題材有山水、花鳥、人物等。其中最重要的一幅畫，是他與唐岱、沈源合作繪製的《圓明園圖》。這幅畫充分展示了圓明園的美麗景色，深得乾隆皇帝歡心。為此，乾隆皇帝曾兩次頒賞，賜郎世寧、唐岱等畫師人蔘、綢緞、貂皮等物。此外，郎世寧還在同年八月乾隆皇帝二十五歲生日時，為他繪製了半身肖像畫；這幅畫較歐洲肖像畫法有了不少改變，但與中國傳統人物畫的繪畫技法又有不同，深得乾隆皇帝的喜愛。乾隆二年（1737），郎世寧繼續為圓明園繪製室內裝飾畫。翌年年初，他身患疾病，乾隆皇帝賞銀一百兩，供其養病之用。四月初，郎世寧病情好轉，乾隆皇帝特許他在家作畫，免去奔波之苦。

清朝皇帝對義大利籍傳教士郎世寧的賞識與器重，引起了法國傳教團的極大關注；他們在選派赴華傳教人選時，特別著眼於具備繪畫長才者，希望能藉由繪畫獲取中國皇帝的歡心，以此擴大法國在東方的勢力和影響。在這種情況下，法國耶穌會特派畫家王致誠（Jean Denis Attiret，1702–1768）來華。王致誠於1737年底從法國啟程，航海東來，次年到達中國，隨後以「技藝之人」蒙召進京。抵京之後，他將自己的作品《三王朝拜耶穌圖》進呈御覽，博得了乾隆皇帝的歡心，隨後進入內廷供奉，開始了他長達三十年的宮廷畫師生涯，也開啟了他與郎世寧的長期合作。作為宮廷畫家，郎世寧、王致誠用繪畫的方式記錄了清廷的慶典、習俗以及重大的政治事件，為乾隆皇帝的文治武功留下生動的形象資料。這些紀實畫既有很高的藝術價值，又具有獨特的史料價值。

從乾隆二十七年（1762）開始，郎世寧和王致誠、艾啟蒙、安德義一起為銅版組畫《乾隆平定準部回部戰圖》冊（又稱《乾隆平定西域戰圖》冊）繪製圖稿。這套十六幅的圖稿後來通過廣州粵海關將其送往法國巴黎鐫刻成銅版刷印，成為宮廷藝術的珍品之一。銅版畫草稿主要由郎世寧負責，他並畫了其中的若干幅，還用拉丁文和法文寫了具體說明。遺憾的是，當這套銅版組畫竣工、從法國運回中國時，郎世寧已因病去世。後來，清朝宮廷又仿照《乾隆平定準部回部戰圖》，由宮內供職的中國畫家製作繪刻了一系列表現征戰場面的銅版組畫，是為中國最早的銅版畫作品。

乾隆三十一年六月初十日（1766年7月16日），郎世寧在他七十八歲生日的前三天，病逝於北京，遺體安葬在北京城西阜成門外的歐洲傳教士墓地。乾隆皇帝對郎世寧的去世甚為關切，特下旨為其料理喪事。郎世寧的墓碑上刻著皇帝旨諭：

乾隆三十一年六月初十日奉旨：西洋人郎世寧自康熙年間入值內廷，頗著勤慎，曾賞給三品頂戴。今患病溘逝，念其行走年久，齒近八旬，著照戴進賢之例，加恩給予侍郎銜，並賞給內務府銀三佰兩料理喪事，以示優恤。欽此。

墓碑的下方正中為漢字「耶穌會士郎公之墓」，左邊為拉丁文墓誌。

3、乾隆皇帝的書畫代筆人

從《石渠寶笈》和《秘殿珠林》等著錄來看，乾隆皇帝的書畫創作數量，可稱得上是清帝中最多的；然而，有些帶有其署款的書畫作品，未必是他的親筆，不過我們今天仍將這類作品歸為乾隆皇帝之「御筆」。

據記載，乾隆皇帝的書法代筆人主要是張照（1691–1745），其為華亭（今上海松江）人，字得天，號涇南，別號梧窗，又號天瓶居士。康熙四十八年（1709）進士，官至刑部尚書，諡文敏。深通釋典，研法律，精音樂，尤工書法。

張照書法初從董其昌入手，繼乃出入米芾、顏真卿。其於康熙五十四年（1715）二十五歲時入值南書房。當時，海寧陳元龍曾有「帝呼才子承恩密，人在蓬萊下直稀」[121] 語以贈張照。既然能被康熙皇帝呼為才子，足可見康熙皇帝對張照才學的肯定。康熙六十年（1721），張照又奉敕作篆字「戒之在得」，[122] 以為康熙皇帝刻璽用。至雍正元年（1723）正月，張照又篆「雍正御筆之寶」，以為雍正皇帝製璽用，可見其書法亦為雍正皇帝所肯定。乾隆皇帝即位後，張照官至刑部尚書，乾隆皇帝曾在一首詩文中說張照「書有米之雄，而無米之略；復有董之整，而無董之弱。義之後一人，舍（捨）照誰能若。」[123] 足見乾隆皇帝對他的器重。此外，乾隆皇

帝與康熙皇帝、雍正皇帝不同的是，他還特別喜歡趙孟頫的書法，而張照也在趙字的書寫上下過工夫，因此乾隆皇帝對書藝造詣頗深的張照特別信任，常常與他品酒論書，研討書法。清人阮葵生《茶餘客話》中記述，張照曾墜馬摔傷右臂，在百官進獻〈落葉倡和詩〉時，張照用左手寫下一幅蘊藉生動的楷書作品，為此，「上尤嘉之」。[124]

乾隆朝時，適逢帖學書法盛行，特別是董書甚為流行，致使時人多不善大字，然而張照則大、小字兼能。其大字氣勢開張，氣魄渾厚；小字行楷書則用筆結體秀雅大氣，特別是他既能自如駕馭書寫「館閣體」，又無時下刻板之弊。由於張照不凡的楷書技藝，就連偏愛趙孟頫書法的乾隆皇帝，每當書寫大字匾額或抄錄重要詩文內容和書畫題跋時，也多讓張照代書；可以說，他是乾隆皇帝早期御書的重要代筆人。清代學者有謂：

寺裡石碑稱御筆（乾隆皇帝書法），精神姿態是華亭（張照）。[125]

就不知究竟是張照學寫乾隆皇帝的字跡太到位，還是張照代書要比乾隆皇帝寫得好了。

乾隆皇帝晚期書法則多由和珅代筆。和珅（1750年5月28日–1799年2月22日），原名善保，字致齋，鈕祜祿氏，滿洲正紅旗二甲喇人。曾兼任多職，封一等忠襄公，任首席大學士、領班軍機大臣，兼管吏部、戶部、刑部、理藩院、戶部三庫，還兼任翰林院掌院學士、《四庫全書》總裁官、領侍衛內大臣、步軍統領等要職，為皇上寵信之極，官階之高，管事之廣，兼職之多，權勢之大，清朝罕有。他還是皇上的親家翁，其子豐紳殷德被指定為皇上最寵愛的十公主之額駙。後被嘉慶皇帝賜死。和珅在朝二十多年間，重要的升官和封爵就達五十次之多，其原因之一是和珅對乾隆皇帝能揣摩其旨意，迎合其所好，滿足其欲求，博得其歡心。乾隆皇帝愛書法，和珅就刻意摹仿乾隆皇帝的書法，他寫的字酷似乾隆皇帝的御筆，因此乾隆後期有些詩匾題字乾脆交由和珅代筆。我們現在看到的北京故宮重華宮內屏風上的詩文是乾隆皇帝書寫，而掛在故宮崇敬殿的御製詩匾，據考證就是由和珅代筆的。[126]

至於乾隆皇帝繪畫的代筆人，山水有董邦達，人物開臉有郎世寧，衣紋有金廷標等。其中又以董邦達最常為乾隆代筆。

董邦達（1699–1769），字孚存，號東山，浙江富陽人。家貧力學，雍正十一年（1733）進士，改庶吉士，散館授編修。乾隆三年（1738）充陝西鄉試正考官，乾隆九年（1744）充日講起居注官，旋遷侍講學士。乾隆十二年（1747）正月入值南書房，七月擢內閣學士。後歷任工、吏等部尚書。乾隆三十四年（1769）卒，年七十一歲。諡文恪。董邦達為人博雅好古，曾主持和參與編纂《石渠寶笈》、《秘殿珠林》及《明史綱目》、《皇清文穎》、《西清古鑑》、《乾隆盤山志》諸書。

董邦達藝術造詣較為全面，他工詩，善書畫，書法精於篆、隸，繪畫以墨筆山水見長。其山水畫取法董源、巨然及黃公望，鉤勒皴擦，多具逸致，是清代中期繼王原祁之後的山水大家。其畫始終受到乾隆皇帝的讚賞和推重，許多作品都「上邀宸眷」，蒙賜御題。此外，他也代筆了不少乾隆款繪畫，如北京故宮博物院藏乾隆款《盤山圖》軸，以及與乾隆皇帝合筆創作的《豳風圖》冊等。[127] 乾隆皇帝稱譽董邦達的山水已達到了繁簡皆佳、運轉自如的境界，甚至認為他可與中國繪畫史上的「南宗」大師董源、董其昌並駕齊驅：

> 吾於達也無間然，豈不覺繁儉不欠；前稱北苑後香光，藝林都被卿家占。[128]

此雖不免有過譽之嫌，但也由此可見乾隆皇帝喜愛董邦達山水畫的程度，證實了其山水畫在當時宮廷中占有的地位。

（四）乾隆皇帝南巡與藝術創作

乾隆皇帝極為崇拜康熙皇帝，為政處處效法其祖父，是故康熙皇帝六巡江浙，乾隆皇帝也六巡江南。乾隆皇帝六次南巡的時間，依次是十六年（1751）、二十二年（1757）、二十七年（1762）、三十年（1765）、四十五

年（1780）、四十九年（1784）；每次行進的路線大致相仿，一般都會到揚州、鎮江、常州、蘇州、嘉興、杭州等地。由於每次南巡需用到三個月左右的時間，因此每當乾隆皇帝南巡時，軍機處及各部院都要有大臣隨行，以便在行旅中處理朝政。

乾隆皇帝下江南的主要活動內容是視察河工、海塘，勘察水情、水利，因為江南水患關係到國泰民安之大局，所以乾隆皇帝每每親臨海塘時，都與當地官吏探討防洪抗澇的措施。除此之外，江南風景如畫，人傑地靈；這裡不僅是全國重要的糧、棉、油產區，也是反清思潮的中心，是故江南地區的政局穩定，對清廷的統治意義重大。在清朝皇帝看來，江南至少有兩大類人與清朝的穩定繁榮息息相關：一類是富可敵國的江南商人，另一類是富有才學的江南文人。如何讓這兩類人自覺自願地為清廷服務，也是清帝屢下江南的政治目的之一。在商人方面，乾隆皇帝南巡之際，揚州鹽商大規模捐獻銀子，達到數百萬兩之多。這種捐獻在意識形態上具有兩重意義，一是改變了商人自私、唯利是圖、缺乏社會責任感的形象；二是非常婉轉而有效地說明朝廷和商業精英之間的互相依存關係。而針對江南文人，乾隆皇帝南巡時，對當地士大夫、學子們亦多方籠絡，竭力表現出對他們的關懷與厚愛。

再者，江南秀美的水鄉、奇巧的園林，對出生在北方的乾隆皇帝有著巨大的吸引力。乾隆皇帝甚至把下江南視為與平定西北邊疆同等重要的大事。相較於康熙皇帝，乾隆皇帝南巡更加地鋪張，在南巡的前一年就開始籌備，派親王一人總理其事，並遣嚮導官員會同地方官詳盡勘查行經道路，於沿途往返五千餘里陸續修建了四十餘座行宮，沒有行宮的地方則搭黃布城和蒙古包住宿。

乾隆皇帝十分喜愛江南美景，每次南巡都帶有畫師隨行，遇喜愛之景便摹繪成圖，供日後在圓明園及承德避暑山莊仿建。江南的四大名園如南京的瞻園、海寧的安瀾園、杭州的小有天園、蘇州的獅子林，都在圓明園中得以體現。至於西湖十景、嘉興南湖煙雨樓等名景，更是原名照搬。乾隆皇帝的母親孝聖皇太后曾隨他南巡四次，十分喜愛江南景色，因此，當皇太后七十壽辰時，乾隆皇帝便下令在萬壽寺（今北京藝術博物館）旁仿

江南街市坊巷，建起了長至數里的蘇州街。清代詩人王闓運有詩曰：「誰道江南風景佳，移天縮地在君懷。」[129]

南巡期間，乾隆皇帝重新起用了一批辦事實在且頗有政績的大臣，如原任大學士的陳世倌、史貽直和大學士高斌等。而原禮部侍郎沈德潛乃江南文壇泰斗，原刑部尚書錢陳群則詩書皆優，二人皆屬德高望重，在江南、甚至在全國文人士子間有很大的影響力。乾隆皇帝南巡時，對二人亦禮遇有加，封沈德潛為禮部尚書，為其主持的紫陽書院題額「白鹿遺規」，並諭令錢陳群依其原官刑部尚書給俸。這種舉措在江南縉紳間產生了很大的影響。此外，「培植士類」向來是清廷網羅人才的主要策略，乾隆皇帝南巡更大大增加江南人才供職朝廷的機會。其措施之一是增加生員名額，六次南巡，大約增加江蘇、浙江、安徽三省生員名額五千六百六十四名；也就是說，每次南巡增錄的生員，相當於每三年一次錄取名額的四分之一左右。措施之二是考試敬獻詩賦的士子，試題均由乾隆皇帝親出；通過六次考試，清政府發現和培養了一批人才，他們有的成為政界能臣，有的則成為學界泰斗或詩文、書畫大家。另外，乾隆皇帝遊遍江南名勝，觀古賞景，賦詩唱和，留下了大量的碑文、題字和匾額。

乾隆皇帝南巡，也為民間畫家進入宮廷服務開闢了一條管道。一般而言，清代的民間畫家如果想進入宮廷，需由權貴者推薦，才有機會參加考試；在朝官員和地方官員都有向朝廷推薦畫家的責任。除了推薦，個別的畫家往往是通過「獻畫自薦」的途徑進入宮廷，他們既要具有相當的實力，又要剛好遇上適當的時機。徐揚和金廷標兩位畫家便是典型的例子。徐揚是一位技法全面的畫家，擅長山水、花鳥、草蟲、界畫。乾隆十二年（1751），乾隆皇帝即位後首次南巡，抵達蘇州時，徐揚恭進畫冊，得到讚賞，不久即入宮廷供職。至如金廷標（？–1767），字士揆，烏程（今浙江湖州）人，其父亦為畫家。金廷標克紹家學，無論人物、花卉、山水皆擅，也長於人像寫照。乾隆二十二年（1757）皇帝第二次南巡時，他進呈《白描羅漢圖》，頗受讚賞，於是被召入內廷，成為宮廷畫師。還有另一位畫家嚴鈺，於乾隆三十年（1765）皇帝南巡時進獻山水冊頁二十開，並作〈江南好〉詞附於後，深得皇帝的欣賞，諭嚴鈺供奉內廷。

（五）乾隆皇帝的雅好

乾隆皇帝雅好收藏，他將明代永樂剔紅、宣德鼎彝、成化鬥彩、景泰琺瑯（即景泰掐絲琺瑯）、嘉萬窯器、漆器、竹木牙雕，以及清代康熙、雍正兩朝所製作的瓷、玉、漆、牙、琺瑯、料器等工藝品中的精工之作，統統稱為「文玩」，廣為收藏。同時，他也大力提倡各種精美手工藝的生產，將清宮內務府的養心殿造辦處作坊，從原有的三十處擴大到四十一處，並招聘全國有名的工匠入宮服務。乾隆皇帝對工匠有著嚴格的要求，每件器物的繪製小樣，都需經他「欽覽」、「奏准」後才能開始製作，有時他甚至還親臨現場指導，不斷提高工藝製作的技術水準，且不惜工本，精益求精。他將那些本朝所製的文玩稱為「時做」，以區別古代「文玩」。

乾隆皇帝對古玩的傾心和對時做的熱心，對當時古董、時玩收藏的熱潮起了推波助瀾的作用。一些地方官吏為投其所好，將大量的文玩、銅瓷、書畫送入宮廷，遂使乾隆皇帝成了清代最大的收藏家。在乾清宮的西暖閣、養心殿、三希堂、重華宮、寧壽宮，以及圓明園、避暑山莊等處，都散放著大量的文玩古董，以供皇上隨時欣賞與把玩。其中又以養心殿、重華宮是貯存文玩最早、最多的地方。

乾隆皇帝不僅注重收藏，還對所藏文物進行考證及著錄，這成了他文化生活的重要內容之一。在他即位初年，即鑑別清宮所藏歷代書畫一萬餘件，將繪畫中的釋道畫編為《秘殿珠林》；乾隆九年（1744）再次對萬餘件書畫鑑別真偽，從中遴選佳作，編成《石渠寶笈》；五十六年（1791）又著成《石渠寶笈·續編》。《石渠寶笈》是清代乾隆、嘉慶年間宮廷編纂的大型著錄文獻，共四十四卷，分書畫卷、軸、冊等九類；每類又分為上、下兩等：真而精的為上等，記述詳細；不佳或存有問題的為次等，記述甚簡；再據其收藏之處，如乾清宮、養心殿、三希堂、重華宮、御書房等，各自成編。全書修編定稿後，指定專人以精整的小楷繕寫成朱絲欄抄本兩套，分函加以保存；一套現存北京故宮博物院圖書館，一套現存臺北國立故宮博物院。《石渠寶笈》可謂中國書畫著錄史上集大成者的曠古巨著，書中所著錄的作品彙集了清皇室收藏最鼎盛時期的所有作品，且負責編撰的人員均為當時的書畫大家或權威書畫研究專家。

書畫之外，乾隆皇帝亦對清宮收藏的大量青銅彝器進行一一整理，發覺許多器物在《博古圖》、《考古圖》等書中未經登載，於是在乾隆十四年十一月初七日（1749年12月16日）敕編《西清古鑑》一書。隨著古玩不斷豐富，乾隆三十年（1765）之後又敕編《續西清古鑑》，並陸續敕編《寧壽鑑古》、《西清硯譜》。乾隆皇帝在登基初年即對研究鑑別文物及編纂文物圖籍付出了很大的心血，也成為造福後人的豐碩成果。

（六）乾隆時期的宗室書畫藝術

　　乾隆時期是愛新覺羅家族書畫藝術走向輝煌的時期，具體的表現之一即是書畫家人數大量增多。當然，這些人中有些還稱不上書畫大家，但他們能夠長期堅持習書作畫，並將大量的作品留給了後人。愛新覺羅家族書畫藝術步入高潮的第二個表現，是書畫家個人技法的進一步提升，總體藝術水準愈發成熟。由於受到清宮書法、繪畫風格的影響，在這個時期，愛新覺羅家族書畫具有明顯的時代特徵。

1、與乾隆皇帝同輩的宗室藝術家

　　相對於康熙時期宮廷書風尚董（董其昌）習董的風氣，乾隆皇帝在臨董之上轉喜二王和趙孟頫等人之墨蹟；此際宮廷書風亦轉尚晉唐和宋元書意，並逐漸形成名為「館閣體」的書體，這種獨特字體被後人稱為「王底趙面」。乾隆時期此一書風特點，自然影響到愛新覺羅氏書畫家的書法風貌；在當時，許多既為畫家又善書法的宗氏成員都長於書寫這種頗具特點、亦稱「乾隆體」的字。當然，這並不意味著他們就只限於書寫單一字體，實際上，乾隆時期愛新覺羅氏的一些書法家還擅長寫其他各類書體。在繪畫方面，宗室藝術家的畫風以「院體畫」為主，他們多是繼承、臨摹傳統技法，同時結合自身實踐進行創作，形成筆致工整、細膩，風格華麗、典雅的特點。此外，因受傳教士畫家影響，其繪畫創作也開始注重陰陽向背、造型結構及用光用色，畫作質量也越來越精。

（1）穆僖

穆僖（生卒年不詳），一作穆熙，原名馬熙，字柳泉，號晚問堂、晚聞堂主人。鑲藍旗人。生活於康熙至乾隆時期。筆者在愛新覺羅家譜中未查到其人，而查到了巴布泰（努爾哈赤九子）四世孫穆錫，疑為同一人；亦有學者稱其為簡親王支派。穆僖吟詩、繪畫皆佳，長於山水及道釋鬼神；畫學王原祁筆意，技法高超，與康、乾時期滿洲畫家唐岱齊名，京城稱其二人為「東唐西柳」（唐岱居東城，穆僖住西城，故名）。穆僖性格倜儻，常接濟幫助他人，有時不能以物相濟，就日夜作書畫以應人急需。他的流傳作品有《松石長春圖》、《松亭雲岫圖》、《萬壑松風圖》等，上有乾隆皇帝及輔國公永璥等題書。雍正二年（1724）曾作《秋澗古松圖》一幅，1949年新中國建立後，該畫為北京文物組收藏。

（2）康修親王崇安

崇安（1705–1733），別號友竹主人。禮烈親王代善四世孫、康悼親王椿泰（康良親王傑書子）之子。康熙四十八年（1709）襲康親王爵。雍正年間仕官都統，掌宗人府事。雍正九年（1731）率兵駐歸化城，警備噶爾丹入寇。雍正十一年（1733）去世，諡號修。崇安幼秉母教，習二王書法，臨池精妙；曾以《聖教序》筆法書《心經》，體勢遒勁；又書《友竹說》、《會心齋言志記》等，以歐陽詢書體入手，效王澍筆意，蓋遵時尚而作。其亦善繪事，所畫白衣大士形象生動，正襟趺坐、莊嚴淡素。

（3）奉恩輔國公弘晈

弘晈（1712–1750），康熙皇帝之孫，理密親王允礽第六子，字思敬，別號思敬主人，又號石琴道人。雍正六年（1728）受封奉恩輔國公，後任宗人府右宗丞。乾隆十五年（1750）去世，諡號恪僖。弘晈喜詩文，工書法，他的楷書八條屏字大如掌，師法歐、虞而深入閫域；工飛白書體，兼擅白描佛像；能指畫，初學指畫名家傅雯，得其烘染之法，後能自運己意，頗有巧構。有《萬古流清篆》遺世。

（4）多羅寧郡王弘晈

弘晈（1713-1764），怡親王允祥第四子。雍正八年（1730）封多羅寧郡王，承旨世襲。乾隆二十九年（1764）八月去世，諡號良。弘晈善畫，曾自行繪製精扇，體制雅潔，取名「東園扇」，被當時士大夫視為上品而爭購。

（5）怡僖親王弘曉

弘曉（1722-1778），號冰玉主人，怡親王允祥第七子。襲怡親王爵，任乾清門侍衛。乾隆四十三年（1778）去世，諡號僖。弘曉能詩、善文、精詞，長於書法。著有《明善堂詩集》（又題《冰玉山莊詩集》，已殘）等。

（6）固山貝子弘旿

弘旿（1743-1811），允祕（康熙皇帝第二十四子）第二子，字仲升、卓亭，號恕齋、醉迂、杏農村、一如居士、瑤華道人。乾隆二十八年（1763）受封二等鎮國將軍。乾隆三十九年（1774）晉封固山貝子。乾隆四十三年（1778）因事革退。嘉慶十四年（1809）復封奉恩將軍。弘旿之父雖是乾隆皇帝弘曆的叔叔，但弘旿的年齡卻只小弘曆五歲，故年少時他們在宮裡一起讀書作詩，為同窗摯友。

弘旿是除了允禧、永瑢之外，在乾嘉時期以宗室成員為主體的「朱邸」文學和書畫圈中的代表人物。工書畫，善篆隸。他的山水得董源、黃公望妙諦，花卉具有陳淳、陸治之法；治印不失元、明之矩度。他的繪畫講究筆致墨韻，風格清新，師從董邦達，名與紫瓊並著。《大禹治水圖》卷【圖37】是弘旿根據乾隆皇帝所作〈大禹治水歌〉詩意，並參照宮中所藏《大禹治水圖》軸意境，描繪大禹治水的場景，畫中山水法度嚴謹，人物刻畫生動，筆墨渾厚，將大禹的鎮定堅韌、民眾的齊心奮力以及神怪的奇形異狀描繪得栩栩如生，是極富想像力的山水神怪故事畫；其場面宏大，構思新穎，展現了弘旿既能掌控大題材、大場景，又善於表現故事細節的藝術才能。對於他的繪畫，趙懷玉《亦有生齋集》記載了他的《板橋僧舍圖》跋尾寫道：「道人書不學晉以後人，詩有唐音，畫師元意，皆能取法乎

圖37　清 弘旿《大禹治水圖》卷（局部）紙本設色 31.5×163.9公分 北京 故宮博物院藏

上，天潢近派中以三絕著者。」[130] 另有《山水圖》冊，作於乾隆五十六年
（1791），用筆瀟灑秀潤，可說是達到了詩、書、畫、印的完美結合。

　　弘旿善於詩賦，自乾隆二十八年（1763）至嘉慶四年（1799）間，詩
作頗多，後從中遴選出三百餘首，分別為十卷，輯為一集，名為《瑤華道
人詩鈔》。他的詩多為即興、寫物、題畫之作。其中附《御覽集》一卷，即
為弘曆過目或與弘曆唱和之作，有嘉慶間刻本傳世。他的書兼四體、畫備
諸格，以詩、書、畫「三絕」享譽當世。

2、乾隆皇帝諸子的藝術成就

　　乾隆皇帝有十位成年皇子，擅長書畫者六位，其中以皇六子永瑢、皇
十一子永瑆兩位成就最為突出。永瑢繪畫以古人作品為楷模，筆法秀淡多
姿、蒼勁超妙，格調不同凡響，有許多作品流傳後世，為海內外眾多博物
館、美術館所珍藏。永瑆書法功力深厚，作品存世較多，後人將他譽為清
中期的書法大家，其作品深深影響著清代書壇和愛新覺羅氏後世子孫，成
為此家族書畫藝術的宗師人物。

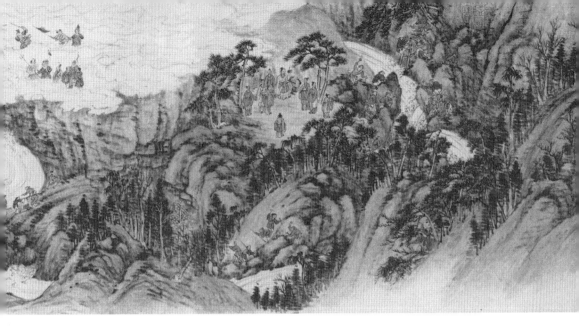

（1）履端親王永珹

　　永珹（1739-1777），別號寄暢主人。乾隆皇帝第四子。乾隆二十八年
（1763）奉御旨嗣和碩履懿親王允祹之後，襲封多羅履郡王。乾隆四十二
年（1777）去世，諡號端。嘉慶四年（1799）追封為親王。永珹善畫墨
荷，精妙絕倫，深得水佩風裳之意。

（2）榮純親王永琪

　　永琪（1741-1766），字筠亭，乾隆皇帝第五子，愉貴妃珂里葉特氏所
生。年少時習馬步射，武技頗精。乾隆二十八年（1763），圓明園九洲清宴
殿發生火災，他親自背著乾隆皇帝逃出火中。乾隆三十年（1765）受封和
碩榮親王。永琪深得乾隆皇帝鍾愛，曾有意讓他承繼大統，然其二十六歲
時卻不幸英年早逝，諡號純。永琪博學多藝，嫻習滿語、漢語、蒙古語，
熟諳天文、地理、曆算。所書八線法手卷至為精密。他工書善畫，書法與
永瑆齊名。有《焦桐剩稿》傳世。其演算法傳子綿億，再傳孫奕繪。奕繪
著《本形篇》，對其演算法有簡略記載。

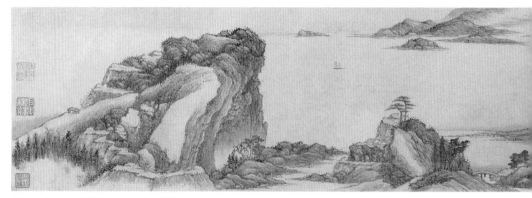

圖38　清 永瑢《小謝詩意圖》卷 紙本設色 25×154公分 北京藝術博物館藏

（3）質莊親王永瑢

　　永瑢（1743–1790），號九思主人，乾隆皇帝第六子，純惠皇貴妃蘇佳氏所生，與循郡王永璋為同母弟兄。乾隆二十四年（1759）底，奉御旨過繼給多羅慎靖郡王允禧為後，封為貝勒。乾隆三十七年（1772）進封質郡王。乾隆五十四年（1789）晉親王。永瑢淡泊功名，潛心藝事，通曉天文曆算，工詩、能書、善畫。他的書法得徐浩之勢，尤工隸書；山水上追黃公望境界，下仿王時敏筆意；花鳥師從陸治，所作皆古淡蒼逸，但略欠超妙氣息。他與當時名家錢維喬、張洽、方琮、王宸等多有往來。同嗣父諡號莊。著有《九思堂詩鈔》等。其存世畫作有《江煙泛舟圖》軸，作煙雲瀰漫、水波漣漪之狀，筆法蒼勁有力。另有《小謝詩意圖》卷【圖38】，自題：「餘霞散成綺，澄江淨如練。偶寫小謝句。皇六子。」此卷構圖平靜清遠，遠景著墨不多，西山遠眺，滔滔江水東流；近景山石聳立，峭壁嶙峋，矗立於山石中的幾棵松樹正迎風搖曳，錯落有致，低矮茅舍隱藏其中，全畫將淡逸空濛的景致渲染得靈動有神韻，讓人彷彿置身大自然美妙的幻境之中。鈐印十一枚。

（4）儀慎親王永璇

　　永璇（1744–1832），乾隆皇帝第八子，淑嘉皇貴妃金佳氏所生。道光

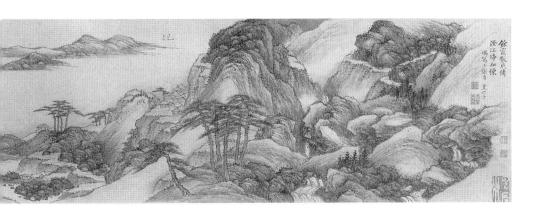

十二年（1832）八月去世，諡號慎。其擅長書畫，書法宗師趙孟頫，筆墨
遒麗怡人；善山水，常作平遠之景。

（5）成哲親王永瑆

　　永瑆（1752–1823），乾隆皇帝第十一子，淑嘉皇貴妃金佳氏所生，與
永城、永璇為同母兄弟。初號鏡泉，一號幼庵、少廠，別號詒晉齋主人。
乾隆五十四年（1789）封成親王。嘉慶四年（1799）正月出任軍機大臣，
總管戶部三庫，開親王領軍機之先河。繼而和珅以罪伏法，嘉慶皇帝遂將
和珅籍沒的園第賜給他。後因親王領軍機不合定制，於是罷免了他軍機
處行走、總理戶部三庫的職位。嘉慶十八年（1813），他因奮力督捕突入
紫禁城內的林清起義軍有功，免除了一切處分及未完罰俸。嘉慶二十四年
（1819）正月，加封其子為不入八分輔國公郡王銜。後來，他又因祭地壇
贊引有誤，被罷去一切差使，在家閉門思過，罰親王半俸十年。道光三年
（1823）過世，諡號哲。

　　永瑆自幼工書，日日不輟，甚受父皇鍾愛，常臨幸他的府第。他的書
法以晉、唐、宋、元諸家為師，博涉各體，深得古人用筆妙意。其書法理
論造詣較深，引用「撥鐙法」理論，弘揚董其昌三指握筆懸腕作書之法。
永瑆書法遒勁，為世人所共推，士大夫得其片紙隻字，重若珍寶。嘉慶皇

帝亦甚推崇他的書法，命他書（乾隆）裕陵聖德神功碑；並讓他自己選擇書體，刻印《詒晉齋帖》，嘉慶皇帝親書手詔為序，以頒賜群臣。嘉慶九年（1804）八月，上諭內閣：

> 朕兄成親王自幼精專書法，深得古人用筆之意。博涉諸家，兼工各體，數十年臨池無間，近日朝臣之工書者罕出其右，早應摹勒貞珉，俾廣流傳。而王撝謙自矢，不肯遽付鉤鐫，昨特令軍機大臣傳旨，諭令將平日所書各種，自行選擇刻石……。[131]

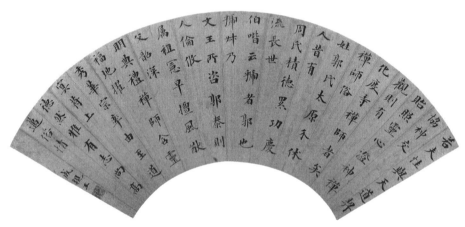

圖39　清 永瑆《歐陽詢化度寺碑文》扇面 紙本墨書 19.5×59公分 北京藝術博物館藏

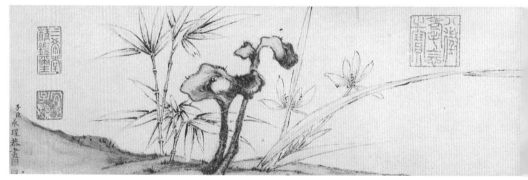

圖41　清 永瑆《梅蘭竹石圖》卷 紙本墨筆 14.5×97.5公分 北京藝術博物館藏

永瑆與鐵保、劉鏞、翁方綱並稱為「清代書法四大家」。其書作《歐陽詢化度寺碑文》扇面【圖39】，用筆瘦勁剛猛，結體內斂修長，法度森嚴；《行書五言對》【圖40】，筆劃挺拔峻利，氣象雍容。永瑆偶爾也弄筆作畫，多以篆隸法入畫，所繪山水、松竹梅蘭及花卉均空靈超妙【圖41】。書畫之外，他的詩文亦精潔，著有《蒼龍集》、《聽雨屋集》、《詒晉齋隨筆》、《詒晉齋詩文集》等。

圖40　清 永瑆《行書五言對》
　　　紙本墨書 125×29公分 北京藝術博物館藏

陸、清朝後期愛新覺羅家族的藝術活動

清朝後期特指嘉慶、道光、咸豐、同治、光緒、宣統六朝（1796–1911），歷時一百一十五年。

清朝中期以後，清政府開始陷入內憂外患的困境中，人民起義、外寇入侵不斷；江山社稷的危機，讓清朝後期幾代皇帝心力交瘁，使他們再無心顧及文化事宜。因而，自嘉慶朝開始，愛新覺羅家族書畫藝術也走上逐步衰微的道路。

從書法風格來看，此時期清宮廷書法的主流，已由乾隆時尊崇二王、趙、董筆法，再改為尚擬唐代書法家歐陽詢書體；清末幾代皇帝在書寫字聯時均依此面貌，體方筆圓，意態飽滿。然而相對於清後期宮廷書風的單一狀況，宗室成員的書法風格卻是多種多樣的，其所學所宗已不限於一家一派；他們當中有學雍正皇帝筆法者，有學成親王書蹟者，也有依舊用「館閣體」者。這一時期，宮廷繪畫風格也在發生變化，被視為正宗的文人畫流派和皇室扶植的宮廷畫日漸凋敝，反倒是晚清之際闢為通商口岸的上海和廣州，已成為新的繪畫要地，出現了海派和嶺南畫派。然而，皇室繪畫亦不同於宮廷繪畫，他們多為遊戲翰墨、修身養性而作，其繪畫仍保持了宮廷傳統風格，以細膩、工整、華貴而見長。除嘉慶皇帝，其他帝王均有繪畫作品傳世。這一形勢，為宗室書學的沿續和民國年間愛新覺羅畫派的重新崛起奠定了基礎。

一、嘉慶時期皇室的藝術活動

嘉慶皇帝顒琰（1760–1820）【圖42】，乾隆皇帝第十五子，出生於乾隆二十五年（1760）十月六日。當年，乾隆皇帝寵愛孝賢皇后，於即位之初即密旨孝賢皇后所生的皇二子永璉為皇位繼承人，但永璉卻不幸夭折。乾隆三十八年（1773），經過對所有皇子多年的默默觀察，六十三歲的乾隆皇帝最後決定以性情溫和、為人仁孝的顒琰作為未來的皇位繼承人。當時，顒琰還是一位年僅十四歲的少年。[132] 後來顒琰於三十七歲即位，在位共二十五年，享年六十一歲，廟號仁宗，謚號睿皇帝。

嘉慶皇帝是一位奉職恪勤的守業皇帝，在處理國事之餘，亦詔令臣工編纂了《石渠寶笈·三編》；他本人也擅長書寫字幅，亦善畫墨梅，並對字畫鑑賞有很大的興趣。今天我們還能看到許多鈐有「嘉慶御覽之寶」、「嘉慶鑑賞」印的古代書畫作品。

嘉慶皇帝善書扇面，《內務部古物陳列所書畫目錄》[133] 記載了嘉慶皇帝書法作品七十件，其中成扇六十三柄。《繪境軒讀畫記》也記載：

> 見仁宗御筆書畫一柄，一面畫折枝墨梅，一面楷書。御製詩與所藏高宗御筆成扇同裝一匣，扇之尺寸長短相等，且同繫湘竹骨子。[134]

流傳於世的嘉慶皇帝書法多為大字行楷，鋒正毫圓，骨立肌豐；運筆

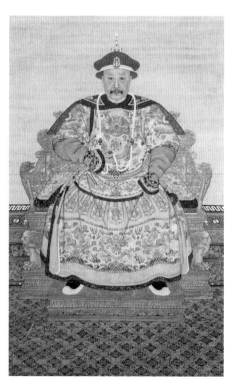

圖42　清 無款《嘉慶帝朝服像》軸
　　　絹本設色 271×141公分 北京 故宮博物院藏

枯濕有致，氣貫通達，顯現其深厚的漢學根柢和書法造詣。

（一）嘉慶皇帝書法的藝術特色
1、皇子時期的書法

　　嘉慶皇帝皇子時期的書法傳世品很少，這為我們研究其早期書法風格帶來了困難。就《行書南陽甘谷》軸【圖43】分析，可見其早期書法運筆瀟灑自然的一面。此幅作品的內容是誇讚南陽鄧縣有一山谷，谷水甘美，喝下去能長命百歲。其行楷書法多用側鋒，筆畫之間的過渡常用連筆，虛入虛出；字與字之間很少牽連，但相同點畫顧盼俯仰，筆斷意連。落款：「書為香圃先生雅正，皇十五子。」鈐「皇十五子」白文印。香圃先生即達椿（？-1802），烏蘇氏，滿洲鑲白旗人，乾隆二十五年（1760）進士，歷任翰林院侍講、侍讀、國子監祭酒、詹事府詹事、大理寺卿。乾隆二十九年（1764）入值上書房，充四庫全書總閱，累擢禮部侍郎，兼副都統等職。

圖43　清 顒琰《行書南陽甘谷》軸
絹本墨書 195×72公分
北京藝術博物館藏

　　北京故宮博物院另藏有嘉慶皇帝為皇太子時所臨之《九成宮醴泉銘》頁，落款：「子臣顒琰敬書。」此作品筆墨豐厚，法式嚴謹，體現了嘉慶皇帝皇子時期對歐體書法的崇尚。

2、稱帝後的書法
（1）書體

圖44　清 嘉慶皇帝顒琰《楷書人君治世》軸
1803年 絹本墨書 219×90公分
北京藝術博物館藏

嘉慶皇帝主要書寫的書體為楷書及行楷；除匾額外，其他形制上的書體以楷書居多。

嘉慶皇帝的御筆楷書，結字布陣一絲不苟，用筆嚴謹、內斂，字體平穩紮實，在飽墨淋漓的字裡行間蘊含著深厚學養和王者之風。代表作有《楷書人君治世》軸【圖44】，此文是嘉慶皇帝四十四歲時，也就是即位七年後，對治理國家所發出的感慨。落款：「癸亥（1803）孟春軒中自述御筆。」鈐「嘉慶御筆」朱文印、「所寶惟賢」白文印。另有《楷書行殿晚坐》橫幅（北京藝術博物館藏），書五言詩一首，書體有歐體之韻，講究運筆渾厚、圓中見方。

嘉慶皇帝之御筆行楷，用筆則方圓相兼、圓聚有力；點畫的姿態或俯或仰，隨字異形，生動而穩重，給人以用筆靈活、沉著穩妥之感。其橫書一般都重起重收，中間稍細，兩邊向上微凸；細析其用筆，還可發現提按不露猛烈之形，雖中和而不弱、靜美而不滯，代表作有《行楷書平谷道中》軸【圖45】，落款：「平谷道中，庚午（1810）季春月中澣御筆。」鈐「嘉慶御筆」朱文印、「所寶惟賢」白文印。

（2）作品形制

流傳於世的嘉慶皇帝書法作品，形制有書冊、貼落、軸、橫幅、手

卷、碑拓、匾額等，其中又以御書匾額及貼落傳世較多，其書體結構嚴
謹，筆墨飽滿，在楷行之間，盡顯遒勁與逸氣。如《行楷書溫室》貼落
【圖46】之書法鋒正毫圓，骨立肌豐；運筆枯濕有致，氣貫通達。其內容
為嘉慶皇帝面對饑民遍地、頻頻鋌而舉義的嚴重形勢，儘管因不能力挽狂
瀾而致愁腸百結，卻又不能不有所期冀，切盼天時回轉，「陽和」再蒞，猶
如乃父乾隆皇帝一樣，當一位「天下恩光普」的幸運皇帝。落款：「丙子
（1816）仲冬月上澣御筆。」鈐印「嘉慶御筆之寶」、「執兩用中」。

（二）與嘉慶皇帝同輩的宗室藝術家

嘉慶皇帝三十七歲即位，在位時間只有二十五年，其同輩宗室多活動

（左）圖45　清 嘉慶皇帝顒琰《行楷書平谷道中》軸 1810年 絹本墨書 163.7×80.6 公分 北京藝術博物館藏
（右）圖46　清 嘉慶皇帝顒琰《行楷書溫室》貼落 1816年 絹本墨書 194×145 公分 承德避暑山莊博物館藏

於乾隆朝，少數活動於乾隆、嘉慶、道光時期。這一時期，宗室藝術家的書法以追求烏、方、光的「館閣體」為風尚；繪畫仍以工整、細膩的「院體畫」為主，題材多為梅、蘭、竹、菊、山水等。

1、輔國公永瑢

　　永瑢（1712–1787），字文玉，號益齋，別號素菊道人，理密親王允礽之孫。封輔國公。工書善畫，善用飛白法，用淡墨寫蘭石。尤精鑑別，收藏名蹟甚富，後世流傳書畫作品凡鈐有「欽訓堂藏印」者，均為其經眼之作。著有《益齋集》等。

2、禮恭親王永恩

　　永恩（1727–1805），字惠周，號蘭亭主人。康良親王傑書之曾孫、康修親王崇安之子。雍正年間封貝勒。乾隆十八年（1753）襲康親王爵。乾隆四十三年（1778）復號禮親王。嘉慶十年（1805）去世，諡號恭。永恩性情寬厚，淡泊勤儉。喜詩工畫，所作山水用筆簡潔，深得「金陵八家」奧妙；亦善指畫，作品氣韻生動。

3、輔國將軍永忠

　　永忠（1735–1793），字良輔、敬軒，號渠仙、臞仙、蔻仙、栟櫚道人、延芬居士、九華道人。恂勤郡王允䄉之孫、多羅恭貝勒弘明之子。曾任滿洲右翼第四族教長。永忠天資聰慧，勤奮好學，多才多藝，詩、書、畫、琴皆精妙入格，著有《延芬室集》。昭槤在《嘯亭雜錄》中評其「詩體秀逸，書法遒勁，頗有晉人風味」。[135] 與永憲、永瑢、永瑢、書誠、弘旿等宗室文人、書畫家交往密切，常以詩作和書畫相互贈答。其所作墨梅、竹石及山水小景頗佳，如北京故宮博物院藏《墨筆山水圖》軸，畫面用乾筆淡墨皴擦，意境蕭疏空靈。至於其書法則很有古意，用筆蒼勁，頓挫有力，尤其是他罹患痺症之後，其書法於蒼勁之外更加古拙。北京故宮博物院藏《行草書自作詩》卷即是永忠在輕微中風後不久所作。此作乃是他以為自己病入膏肓，特地創作了一首詩感謝永瑢多年來的關愛呵護；永瑢接

到詩作後十分感動，便題寫了和詩，並廣邀永瑆、弘旿及諸多朝野文人墨客題寫和詩，最後再裝裱成卷，送還病癒的永忠，以紀念其重生，由此見證了兄弟、朋友間真摯的情感。

4、睿恪親王如松

　　如松（1737–1770），號素心道人。豫通親王多鐸五世孫、輔國公功宜布第三子。乾隆十一年（1746）襲輔國公。乾隆二十七年（1762）襲信郡王董額（多鐸第三子）所傳郡王爵號。歷任都統、左宗人、署兵部尚書、領侍衛內大臣及綏遠、西安將軍等職。乾隆三十五年（1770）去世，諡號恪。又因如松四世祖多爾博曾出繼睿忠親王多爾袞後嗣，故乾隆四十三年（1778），乾隆皇帝下詔追封如松復襲睿親王爵。如松雖貴為王公，一生卻喜好文雅，生平工畫山水，善詩歌，著有《怡情書室詩鈔》。其子淳穎、孫寶恩、禧恩及妻佟佳氏均能詩。

5、鄭恭親王積哈納

　　積哈納（1758–1784），一作濟納，號清修主人。鄭獻親王濟爾哈朗後嗣、簡恪親王豐訥亨之子。初襲簡親王爵，乾隆四十三年（1778）復襲鄭親王封號。乾隆四十九年（1784）去世，諡號恭。積哈納少年聰穎，愛撫琴彈奏，勤學書畫，善繪梅蘭竹菊；睿恭親王淳穎有《謝鄭邸畫蘭見贈詩》存世。喜詩詞，著有《清修詩稿》。

6、奉國將軍永遐

　　永遐（？–1821），字超然。理密親王允礽之孫。封奉國將軍。永遐講武從政之餘，亦留心繪事，工畫山水，為清籟閣主人德芷崖弟子；崇尚婁東派筆法，惟筆力不能精到。

7、輔國公裕瑞

　　裕瑞（1771–1836），字思元，號思元主人。豫通親王多鐸後裔、豫良親王修齡次子。封輔國公，歷任鑲白旗蒙古副都統、鑲紅旗滿洲副都統、

正白旗護軍統領等職。嘉慶十八年（1813）林清起義事變後，裕瑞以禦門失察被革職，發往盛京禁錮，後又因故被嚴密圈禁，並由官兵看守，不拘年限。他一生工詩善文，長於文學評論，學識淵博，曾親繪西洋地球圖，上多有名家題詠；善繪畫，尤精於畫蘭竹。通西番語，曾以唐古特文字譯校佛經。著有《思元齋集》。

二、道光時期皇室的藝術活動

道光皇帝旻（綿）寧（1782–1850）【圖47】，嘉慶皇帝第二子，三十九歲即位，在位三十年，享年六十九歲，廟號宣宗，諡號成皇帝。

道光一朝遭遇了數千年來前所未有的變局，鴉片戰爭的失敗，致使清王朝簽定了史無前例的喪權辱國條約，割地賠款，逐漸向半殖民地的深淵沉淪。不過，道光皇帝仍屬勤政圖治的英君；在鴉片戰爭前的二十年間，他克勤克儉，力戒浮華；召見臣工，批答奏章，日以繼夜，數十年如一日；凡遇貪官污吏，均能嚴懲不怠，廷臣疏諫亦多能接受；他甚至也曾戡定西陲，維護統一，並嚴禁鴉片流毒。種種之作為，儘管效果不甚顯著，但也應予以充分的肯定。特別是受時代巨變的影響，此時期的文學、藝術呈多元化的發展趨勢，使道光年間成為有清一代文學、藝術的繁榮期。

圖47　清 無款《道光帝情殷鑑古圖》軸 1849年
紙本設色 172.7×83.4公分 北京 故宮博物院藏

（一）御筆作品

1、書法

道光皇帝皇子時期的書法作品多為楷書【圖48】，字體秀美嚴謹，清勁瀟灑，結構尤為精密，取法於歐、柳。稱帝後，其書體以楷書及行楷居多，榜書作品亦別具特色。

道光皇帝的楷書，結體平正端莊、茂密緊湊，點畫圓潤渾厚，不露圭角，就連撇、捺、挑等露鋒筆畫的末端也似乎是圓厚的，構成了一種沉靜、安祥之美。然而這種內在的美，也使其書法的藝術個性不夠突出。如《四十大壽辰詩撫序思難》卷【圖49】書於道光元年（1821），此時適逢道光皇帝四十壽辰，想到已入不惑之年，他發出了「寒暑環周四十春，悲歡離合有無回」、「撫序思難」的感慨。然而，道光皇帝並未沉湎於一己私情當中，想到大清的基業，他依然「敢云不惑前言凜，勉矢單心祖訓諄」。

在行楷的書寫上，道光皇帝則偏重於楷書書寫筆法，對執筆用墨、點畫結構、行次章法等都非常講究，作品體勢緊密，揮灑自如。如《行楷書宋人詩》鏡心【圖50】，書錄北宋王安石〈初夏即事詩〉，表達了對於初夏時

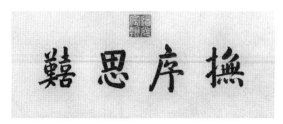

圖48　清 旻寧《嘉慶帝御製毓慶宮記》（局部）
　　　紙本墨書 尺寸不詳 北京 故宮博物院藏

圖49　清 道光皇帝旻寧《四十大壽辰詩撫序思難》卷（局部）
　　　1821年 紙本墨書 尺寸不詳 北京 故宮博物院藏

節陂田麥熟的喜悅。

此外，道光皇帝存世的榜書作品，亦呈現其書風之鮮明特色。榜書，古曰署書，又稱擘窠書，往往給人氣勢宏闊、莊嚴凝重的感受。道光皇帝的榜書多以行書為主，偶也摻入些許篆、隸筆意，顯得更加凝重雄渾。如其《承恩堂》橫幅【圖51】，筆法精嚴，從容自在，得古書之神，似更多豁然之氣。字體嚴謹端正，圓潤秀氣。鈐「道光御筆之寶」。

2、繪畫

道光皇帝亦擅繪畫，其《荷》成扇【圖52】繪一莖荷葉舒卷，欲昂然伸展；一朵新荷自水中凌空而出，含苞待放，姿態嬌豔。尺幅之中，只著一花半葉，一株水草率意地穿插其

圖50　清 道光皇帝旻寧《行楷書宋人詩》鏡心
　　　紙本墨書 83.5×30公分 北京藝術博物館藏

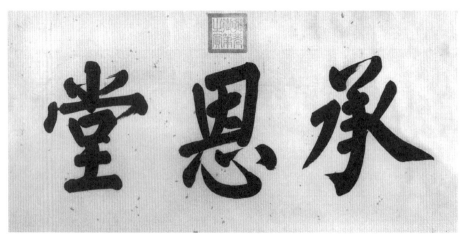

圖51　清 道光皇帝旻寧《承恩堂》橫幅 紙本墨書 62×126公分 北京藝術博物館藏

間，傳寫出富有生機物趣的自然形象。畫面布局巧妙，線條工細，敷色沉穩略有變化，顯得氣閑神靜、恬潤溫雅。

圖52　清 道光皇帝旻寧《荷》成扇
紙本設色 扇面16×43公分 扇骨長29公分
北京藝術博物館藏

（二）道光時期的宗室書畫藝術

1、孝全成皇后鈕祜祿氏

在滿清貴族家庭中，女性並不受歧視，她們與男孩兒一樣幼讀私塾，習詩作畫，因此來自於滿清貴族的后妃們，多擅詩、書、畫。但由於傳統禮教對已婚女性的約束，使得后妃們的才華少為人知，也鮮能留下作品，僅近代部分筆記體小說或宮詞記事偶有對她們的描述，其中即包括孝全成皇后。

孝全成皇后鈕祜祿氏（1808–1840）為道光皇帝的第三位皇后，本名不詳。其曾祖父為乾隆朝著名駐藏將軍成德，祖父為戰功赫赫的將軍穆克登布，父親則為清朝蘇州的駐防將軍、乾清門二等侍衛頤齡，滿洲鑲黃旗人。當年道光皇帝在選秀女時，鈕祜祿氏應選而入後宮，「冊全嬪。累進全貴妃」。[136] 道光十一年（1831），鈕祜祿氏生下了後為咸豐皇帝的奕詝，不久晉封為皇貴妃，攝六宮事。四年後被冊立為皇后。

據《清宮詞》載，鈕祜祿氏「幼時隨宦至蘇州，明慧絕時」，入宮後，她將小時候在蘇州所玩的七巧板加以改進，自己動手製成新的七巧板，並以此拼成各種文字圖案，有一次竟然拼出了「六合同春」四個字；這種七巧板後來傳到了民間，「咸豐初，京外有仿其遺制者。」[137]

鈕祜祿氏知書達禮，聰穎靈秀，琴棋書畫、詩詞歌賦，無一不通。道光皇帝對她一見傾心，備加寵愛，使她的地位不斷獲得提升。

鈕祜祿氏本身也是一位有主見、善謀劃的女子。道光十五年（1835）孝和皇太后六十大壽時，道光皇帝為討太后歡心，親自製作皇太后六旬壽

頌十章，在太后寢宮壽康宮頌讀賀壽；皇后為討皇帝和太后歡心，當下亦提筆寫成《恭和御詩十章》以作賀禮，獻給太后。

2、與道光皇帝同輩的宗室藝術家

至清中期，愛新覺羅氏書畫的家傳性特點越來越突出，數輩人同善書畫已是普遍之事。如乾隆皇帝第五子永琪、永琪第五子綿億、綿億之子奕繪，就是最好的例證，此三代人生活於乾、嘉、道三朝，他們均長於術算之學，在詩文及書法、繪畫方面亦各有成就，為宗室書畫的沿續奠定基礎。

（1）宗室綿鍼

綿鍼（1748–1771），字德馨，號谷亭，輔國公永瑢從子。永瑢富收藏，綿鍼自幼探研，遂工六法，其所繪《仿山樵小畫》，於綿麗之中具疏朗之致，上有羅聘題詩並跋：「揮毫不愛疊糕皴，黃鶴元來即後身；惜我未曾親得見，松窗茶話向何人。」[138] 綿鍼天資雋秀，可惜年方二十四即去世，所留遺墨以擬元代王蒙小幅居多。永瑢《益齋集》中錄有〈題猶子綿鍼臨谷齋畫詩〉及〈題綿鍼擬宋元明人畫冊詩〉等。

（2）榮恪郡王綿億

綿億（1764–1815），乾隆皇帝之孫，榮親王永琪第五子。字鏡軒，號南韻齋。乾隆四十九年（1784）十一月封貝勒，於太平湖處賜以宅第。嘉慶四年（1799）正月晉封榮親王，任領侍衛內大臣、鑲黃旗漢軍都統等職。嘉慶十八年（1813），天理教首領林清等發動「禁門之變」，當時綿億正伴駕嘉慶皇帝駐蹕熱河，聞京師有警，遂力勸嘉慶皇帝速還，扈從回鑾。嘉慶皇帝因之器重，寵眷日渥。其去世後，諡號恪。綿億三歲時，父永琪即辭世，孤恃無依，又體弱多病。然其天性聰敏，精通滿、漢文字，熟諳經史；善繪事，所畫仙佛古雅脫俗，得王維、吳道子遺風；所作花鳥亦精，為內府收藏著錄；尤善書法，運筆逆入平出，不受筆墨約束，「姿媚遒勁，綽有晉人風度」，[139] 極為世人推重。其存世作品有北京故宮博物院藏《耕織圖》冊及《獵騎圖》冊等。

（3）奉國將軍書誠

書誠（生卒年不詳），字季和、實之，號子玉、樗仙。鄭獻親王濟爾哈朗（莊親王舒爾哈齊第六子）六世孫、輔國將軍長恒之子。襲封奉國將軍。書誠為人慷慨，厭倦世祿，四十歲托疾辭官，隱居北京石虎胡同灌讀草堂，自己汲水種菜，賦詩作畫，注重養生。與宗室文人、書畫家永忠、永憲交誼最深。其善畫梅，所繪作品自得天趣；亦長於詩文，其詩放縱清麗，馳名一時，著有《靜虛堂集》。

（4）禮親王昭槤

昭槤（生卒年不詳），號嘯亭，別號汲修主人。禮烈親王代善（清太祖次子）後嗣、禮恭親王永恩（康修親王崇安子）之子。約乾隆至道光時期人。嘉慶十年（1805）襲禮親王爵；嘉慶二十一年（1816）以凌辱大臣、濫用非刑之罪革爵，判處圈禁；翌年詔命釋放。昭槤善詩文，精通清初故事，以所著《嘯亭雜錄》名於世；其亦喜繪事，畫宗元人法度，所作山水、花卉亦能合王翬、惲壽平筆意；曾師從著名畫家尤蔭學技法，並贈詩推崇留念。

3、道光皇帝諸子及其家族藝術成就

在道光皇帝的七位皇子中，即有五位擅長書畫，這與他十分重視培養後代密切相關。據信修明《老太監的回憶》載，道光皇帝為諸皇子請的師傅教讀甚嚴，師傅要求大阿哥奕緯好好讀書，將來好當皇上，沒想到奕緯卻說：「我做了皇上，先殺了你！」師傅將這話轉奏給道光皇帝，道光皇帝聽後大怒，把奕緯叫來，並在其剛跪下請安時，上前踢了他一腳，不料正好傷了襠部要害，沒幾天奕緯就過世了。道光皇帝很後悔，追封他為隱郡王。[140] 雖然此事未見正史記載，但從一個側面可以看出道光皇帝對皇子們的管教甚嚴。

（1）惇郡王奕誴

奕誴（1831–1889），道光皇帝第五子，繼惇恪親王綿愷為嗣，後晉為

親王。其在親郡王中以不重儀節著稱，能與商肆小販攀談，京人時稱「老五爺」。諡號勤。奕誴有《長樂宮山水圖》軸【圖53】存世，此幅作品仿仇英青綠山水，設色濃豔，用筆工整秀麗，樓臺結構準確，山石造型獨特。上題：「仇實父所畫十宮圖，醇邸珍賞者也，曾借一觀，其中長樂宮山水超秀，位置合宜，今仿爲之，以供怡琴先生清翫。」

（2）恭忠親王奕訢及其長女固倫榮壽公主

奕訢（1832–1898），號樂道主人，又號鑑園主人。道光皇帝第六子，孝靜成皇后所生，與奕綱、奕繼為同母兄弟。奕訢少時勤奮好學，與咸豐皇帝奕詝同窗共讀，並肄武事，熟習槍法二十八勢、刀法十八勢，道光皇帝特賜其「白虹刀」。咸豐十一年（1861）七月，咸豐皇帝病死，奕訢勾結慈禧發動「北京政變」。同治四年（1865）罷議政王及一切職任，仍在軍機大臣上行走，致力於工業、教育、軍事方面的近代化，在中外交涉中一向主和。光緒元年（1875）署宗令。中法戰爭（1884）後，罷軍機大臣之職，居家賦閑。光緒二十年（1894），日本侵略朝鮮，光緒皇帝復起用之，授軍機大臣，主內政外交，除總理各國事務衙門及海軍，會同辦理軍務；又奉命督辦軍務，節制各路統兵大臣。去世後諡號忠，以有功社稷配享太廟。奕訢善書法，能繪畫，工詩文，其「書法率更」，「以不能得翰林爲恨」。[141]著有《樂道堂文鈔》、《萃錦吟》等，均收入《恭親王集》。

奕訢長女固倫榮壽公主（1854–1911），七歲時被慈禧收為養女，在宮中長大，後為公爵志端之妻，亦工畫花鳥。

（3）醇親王奕譞

奕譞（1840–1891），道光皇帝第七子，咸豐皇帝異母弟，光緒皇帝生父。其為人自持謙謹，操守為諸王之冠。著有《九思堂詩稿》等。楷書《蘭陽工次隨筆》卷（北京藝術博物館藏）為其存世書蹟，以典型的歐字法度書寫，行筆流暢，風格典雅。

（4）孚敬郡王奕譓

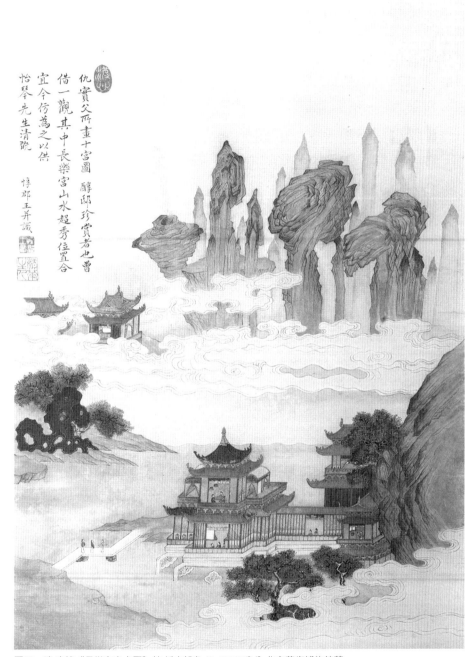

仇實父所畫十宮圖　醇邸珍賞者也晉

借一觀其中長樂宮山水超秀位置合

宜今仿為之以供

怡琴先生清翫

惇郡王并識

圖53　清 奕誴《長樂宮山水圖》軸 紙本設色 51.5×37公分 北京藝術博物館藏

奕譓（1845–1877），道光皇帝第九子，莊順皇貴妃烏雅氏所生，與奕譞、奕詥為同母兄弟。咸豐皇帝即位後，被封為多羅孚郡王。因其無子，以愉恪郡王允祹四世孫奕棟子載沛嗣後，襲貝勒；載沛去世，又以奕瞻子載澍嗣後。不久，載澍因事奪爵歸宗，又以貝勒載瀛子溥忻嗣後，封貝子。奕譓能書，法董其昌書風，更加綿麗。又師從陳嘉樂學畫，能繪蘭草、花卉。

三、咸豐時期皇室的藝術活動

咸豐皇帝奕詝（1831–1861）【圖54】，道光皇帝第四子，二十歲即位，在位十一年，享年三十一歲，廟號文宗，諡號顯皇帝。

咸豐朝的社會充滿了動盪性：既有太平軍在金田起義，以寡擊眾，攻無不陷，震撼了大清帝國；又有英國和法國為迫使清政府接受修約等要求而採取軍事行動，兩國聯軍攻入圓明園，大肆搶掠，焚毀殿座，據《翁同龢日記》記載，[142] 園林之火徒行十里始得免。緣於那樣的歷史背景，如今實難見到咸豐皇帝即位後的優秀書畫作品，只能從他皇子時期的作品和貯藏在圓明圓以外的作品管窺其書畫功力。

圖54 清 無款《咸豐帝便裝行樂圖》軸
　　絹本設色 167.1×80.5公分 北京 故宮博物院藏

（一）御筆作品
1、書法

皇子時期的奕詝，其書法多為楷

圖55　清 奕詝《楷書唐人詩》軸 1850年
　　　材質、尺寸不詳 北京 故宮博物院藏

書【圖55】或行楷，字體學歐，章法布局整齊，結字工正，筆法精勁。稱帝後留存作品不多，但由其《諭后妃》貼落【圖56】觀之，結構嚴謹，疏密勻稱；橫撇左舒，捺畫右展，看上去規矩森嚴而無板滯之感，風格與師傅杜受田如出一轍。款署：「咸豐二年（1852）十二月十四日。」《繪境軒讀畫記》評其書法：「御書杜詩，雄姿逸態。」[143] 咸豐皇帝亦擅榜書，御題「樂壽堂」、「岫支門」等匾額至今仍懸掛於避暑山莊。

2、繪畫

從奕詝所留繪畫作品看，他是喜歡繪畫的。其繪畫作品題材廣泛，山水、人物、花鳥都有涉獵，尤擅畫鞍馬；繪畫特點是用筆細膩，結構嚴謹，但卻清秀有餘，灑脫不夠。奕詝的每件作品，一筆一畫，一草一木都工整入微，絕無

圖56　清 咸豐皇帝奕詝《諭后妃》貼落
　　　1852年 材質、尺寸不詳
　　　北京 故宮博物院藏

圖57　清 奕詝《設色人物圖》軸 材質、尺寸不詳 北京 故宮博物院藏

敷衍之處。其皇子時期的作品有《設色人物圖》軸【圖57】，其意境、構
圖、技法為中國傳統圖式，山水、人物兼工帶寫，以線為形，點線混皴；
在描繪山石樹木時，以運筆頓挫的斧劈皴、虛靈秀峭的折帶皴，輔之以點
葉法來皴、擦、點、染；畫面人物形象神態各異，惟妙惟肖；衣紋用鐵線
描，設色淡雅。《棕色馬圖》軸【圖58】作於道光二十七年（1847）七月，
奕詝時年十七歲。馬的構圖取正側面，造型嚴謹，馬匹骨骼間架得到較準確
的表現，其皮毛的質感、毛色的過渡均甚為巧妙。軍機大臣彭蘊章曾賦詩
稱讚其所畫之馬：

　　揮毫尺幅英姿壯，屹立閶闔依天仗。[144]

《清宮遺聞》亦記載其所畫馬：

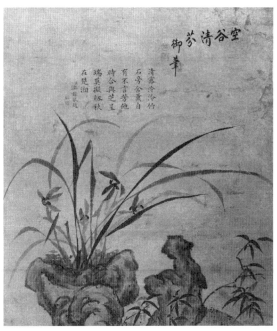

（左）圖 58　清 奕訢《棕色馬圖》軸 1847 年 材質、尺寸不詳 北京 故宮博物院藏
（右）圖 59　清 咸豐皇帝奕詝《蘭花圖》軸 紙本墨筆 42×37 公分 北京藝術博物館藏

　　神采飛舞，雄駿中含肅穆之氣，非唐宋諸家所能比擬也。[145]

　　咸豐皇帝即位後的作品有《蘭花圖》軸【圖59】，上書「空谷清芬」，寫出
了深谷幽蘭的孤高個性。畫面布局疏朗，蘭葉層次分明，書畫相得益彰。

　　從以上作品不難看出，咸豐皇帝在書畫創作上，行筆緊澀，缺乏老辣
迅疾；畫面多雅致而少灑脫；筆墨不夠雄健；書法缺少剛勁秀麗。

（二）咸豐時期的宗室書畫藝術

1、孝欽顯皇后葉赫納喇氏

　　咸豐時期，大清帝國風雨飄搖，宗室書畫家開始減少，書畫水準降
低，幾乎再未出現享譽畫史的宗室人物。但值得一提的是，孝欽顯皇后葉

赫納喇氏（1835–1908），即後來的慈禧太后，既深通權術，又怡情翰墨，尤其晚年時創作了不少書畫作品，豐富了清代皇室書畫內容。

（1）生平小傳

慈禧太后乃筆帖式惠徵之女，道光十五年（1835）十月初十生於北京，小名蘭兒。咸豐元年（1851）當選秀女，第二年入宮，賜號蘭貴人，後又晉封為懿嬪。咸豐六年（1856）十二月二十三日生子載淳（即同治皇帝），即日晉封為懿妃，第二年十二月晉封懿貴妃。載淳即位，尊晉為皇太后。溥儀即位，尊晉為太皇太后。光緒三十四年（1908）去世，終年七十四歲，掌握朝政長達四十八年之久。

據記載，慈禧天資卓絕，十六歲時即能背誦五經，通滿文，遍覽二十四史。她又能詩善書畫，聰明好問，加之性情堅毅，故能久攬大權。[146]這種說法雖有些誇大慈禧的學識，但從中也可以看出慈禧對書畫的喜好。

（2）書畫作品

《清宮遺聞》記載：

> 光緒中葉以後，慈禧忽怡情翰墨，學繪花卉，又學作擘窠大字，常書福、壽等字以賜嬖幸大臣等。[147]

或即慈禧太后在聽政之餘，頗感宮闈寂寞，便冀望以繪畫習字排遣。然而她雖天資聰穎，但字畫的純熟度還有待提高。恰在此時，一位善丹青、通書法的中年女子被推薦入宮。她叫繆嘉蕙，丈夫是雲南督撫，已逝。頗具丹青書法、中年喪夫的她，生活無著，以賣字畫為生。慈禧十分賞識繆嘉蕙，特免行跪拜禮，賜穿三品服色，月銀二百兩，每日在後宮指點慈禧練字繪畫。慈禧喜歡祥瑞，多作繪有雲水殿閣及仙鶴飛翔的《海屋添籌圖》；繪有蟠桃、靈芝、蝙蝠、水仙的《靈仙祝壽圖》；繪有牡丹、青松、綬帶鳥的《富貴長壽圖》等。畫畢，由繆嘉蕙另行潤色後，再加蓋「慈禧皇太后之寶」印章。

有關慈禧太后書畫繪事的記載，清代
李慈銘《荀學齋日記》載：

> 赴若農師之招，敬觀慈禧皇太后
> 墨繪菊花、萱草直幅，氣韻超
> 絕，秀出天成，蓋古今莫能二
> 也。[148]

清代繼昌《行素齋雜記》亦寫道：

> 慈禧皇太后頤養之餘，怡情繪
> 事，歲時賞賜王大臣，莫不什襲
> 珍藏，寶如拱璧。[149]

慈禧尤其愛畫松樹【圖60】，「筆頗蒼
老，每畫一幅，輒為近侍乞取。」[150] 由於
擅長畫松樹，李鴻章七十歲生日時，慈禧
還專門為他畫了一幅《松樹圖》，作為壽
禮賜給李鴻章，寓意其壽如松柏。慈禧皇
太后還喜畫金魚、梅花，作品多柔弱而少
剛健，一看便知出自婦人之手。其畫幅上
方鈐有「慈禧皇太后之寶」朱文方印，顯
現了太后的威勢。

慈禧像其他帝王一樣，也喜歡把自己
書寫的字幅賞賜給臣子，她因此而勤於練

圖60　清 慈禧《松》軸 1907年
絹本墨筆 112×29.5公分 北京藝術博物館藏

寫大字，存世作品主要有《福》【圖61】、《壽》、《龍》、《鳳》等。《清稗類鈔》即記載：

> 孝欽喜作大字，用丈餘庫蠟箋，書龍虎、松、鶴等字，歲多至數百幅。[151]

在常住的後宮及頤和園，慈禧還常常將自己的書法作品裝裱好懸掛起來，以供大臣們欣賞。她的書法用筆蒼勁古樸，舒卷自如，頗有氣勢，大字筆畫流暢，遒勁有力，頗見功底。雖然入不了名家之流，卻也別具一格，自成一體。為此，當時曾有人寫詩一首，專門記其書法，詩云：

> 庫箋滑笏擘窠書，龍虎盤拏勢卷舒；朝罷熏修為禮佛，大圓寶鏡映雕疏。[152]

一些臣子亦以得慈禧之字為榮，於是爭相乞賜。當慈禧覺得力不從心時，便由繆嘉蕙代筆書寫，然後加蓋印章賞賜。

從清宮檔案資料獲知，為慈禧代筆的還有兩位內廷女畫師：阮玉芬、王韶。阮玉芬，字蘋香，江蘇儀徵人，阮元後裔，其「工畫花卉、翎毛。入手即超然，妙於點染。供奉福昌殿，慈聖極賞之，賜名玉芬。」[153] 她的風格效仿北宋畫家徐崇嗣，有較高的藝術水準。王韶，字喬雲，杭州人，駐防漢軍人富崇軒太守樂賀室。光緒年間與阮玉芬同侍福昌殿，為宮廷畫師，

圖61　清 慈禧《福》中堂 1903年
紙本墨書 164.5×97公分 北京藝術博物館藏

以山水見長，工雅絕倫，慈禧太后極為喜歡，曾予嘉獎。

2、與咸豐皇帝同輩的宗室藝術家
（1）貝勒奕繪及其側室顧太清

　　奕繪（1799–1838），榮恪郡王綿億之子，字子章，號太素道人，別號幻園居士、妙蓮居士、觀古齋主人。奕繪初襲貝勒爵，累官至正白旗漢軍都統兼鑲紅旗總族長。他幼承家學，聰敏博文，精曉算法，並通拉丁文字。在詩文創作和書法繪畫方面的成就亦十分突出，生前寫有大量詩詞文章，可稱為清中晚期詩壇上的宗室奇才；他的書畫造詣也較高超，有作品傳於後世。尤善作篆書，筆力精道古雅，為清晚期首屈一指的宗室書畫家。其側室顧太清（1799–1876後），字梅仙，一字子春，號太清，自署太清春、西林春，晚年自署「雲槎外史」，亦工詩詞書畫，有一代才女之稱，著有小說《紅樓夢影》，為中國小說史上第一位女性小說家，其文采見識非同凡響。

（2）鄭親王端華

　　端華（1813–1861），烏爾恭阿第三子。道光年間授御前大臣。咸豐皇帝彌留之際，端華與其胞兄肅順等被授予顧命八大臣。因慈禧太后發動「祺祥政變」得逞，降罪賜死。其存世作品有《行書四疊祛字韻呈思元主人》扇面（北京藝術博物館藏），書體線條優美，神采飄逸。

（3）慶密親王奕劻

　　奕劻（1836–1918），字輔廷，乾隆皇帝第十七子永璘之孫，綿性第一子，綿悌嗣子。隸鑲藍旗。道光三十年（1850）襲輔國將軍，因其巧於阿諛，善於逢迎，為咸豐皇帝、慈禧太后所喜，官運亨通，平步青雲。武昌起義爆發後，辭去內閣總理大臣職，舉薦袁世凱代理。自任弼德院總裁。十二月，遜位詔下，攜眷避居天津德國租界。晚年曾創辦膠輪車公司。1918年病死天津。諡號密。奕劻善書畫，早年書法以雍正皇帝楷書為楷模，所書墨蹟極其神似；晚年多擬成親王行書及楷書法帖，筆法凝重厚

實。其《行書七言對》【圖62】字體方正，結構嚴謹，每字、每筆之間都有顧盼，書體端莊、整肅。繪畫方面則以山水見長，其題款亦無不雋雅。《繪境軒讀畫記》評論，清末愛新覺羅家族工書畫者，首推奕劻；次則固山貝子溥忻及鎮國將軍溥侗。[154]

（4）貝子銜鎮國公奕謨

奕謨（？-1905），字心泉。嘉慶皇帝之孫、惠端親王綿愉第六子。咸豐十年（1860）初封不入八分鎮國公。同治三年（1864）晉鎮國公。光緒十年（1884）晉封貝子，後加貝勒銜。曾任清西陵守護大臣、宗人府右宗令等職。能詩，善書，兼工山水，繪畫多有王原祁筆法。

圖62　清 奕劻《行書七言對》
紙本墨書 165×39.5公分
北京藝術博物館藏

四、同治時期皇室的藝術活動

同治皇帝載淳（1856–1874）【圖63】，奕詝長子，六歲即位，在位十三年，十九歲病逝，廟號穆宗，謚號毅皇帝。

同治皇帝在歷史上談不上有何貢獻，因其年幼、親政時間短，又是個傀儡皇帝，所以「同治中興」和同治皇帝沒什麼關係。同治時期的文化藝術在歷史長河中具有過渡性質，在舊文化延續和演變的同時，新思想和新文化也開始萌生，封建文化獨占壟斷地位的局面已被打破，總趨向是朝著構建新文化的方向發展。其間新舊並存，中西混雜，南北交流，雅俗滲透，相互激盪，此消彼長，呈現出萬千多彩的局面。

（一）御筆作品

同治皇帝留下的書畫作品極少，其一是因為他在世時間較短；其二是他天性好動，不適宜翰墨。然而，同治皇帝畢竟是在博學師傅們的薰陶下成長起來的，其書法、繪畫自成風貌，楷書結構端正，墨色飽滿；繪畫清麗活潑，趣味自生。如《管城春滿圖》軸【圖64】為一幅寓欣賞於遊戲之中的「九九消寒圖」，繪有紅色的富貴籽、綠色的松樹及粉色花瓣的梅花三種植物，其數量各為八十一；這類「消寒圖」填圖遊戲，是一種巧妙的冬季娛樂消遣；以此種命題作為繪畫題材，既能激發作者的繪畫興趣，又能使其感受到繪畫帶來的樂趣，由此可見帝師們的良苦用心。上書「管城春滿」四字。另有《祝萬年圖》軸，繪有葫蘆、如意、八角、摺扇、樹葉等九種不同的圖案，分別以灰藍、明黃、粉、灰綠等不同顏色染地，當中再繪以蘭草、山水、村舍等，或書寫「萬壽無疆」、「壽」、「雅意窺天地，清言見古今；江山萬年固，天地一家春」等。畫面上方楷書「祝萬年」，落款：「子臣載淳」。

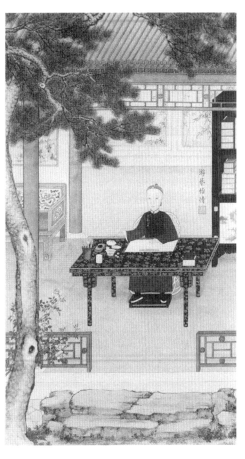

圖63　清 無款《同治帝游藝怡情圖》軸
　　　 紙本設色 147.5×84公分
　　　 北京 故宮博物院藏

（二）同治皇帝妃及同輩宗室藝術家

清晚期，宗室書畫藝術儘管處於停滯不振的狀態，但愛新覺羅家族中仍出現不少能書善畫、

特別是長於書法的人物。他們的活動有的至民國年間，有的甚至到新中國成立以後。

1、獻哲皇貴妃赫舍里氏

　　獻哲皇貴妃赫舍里氏（1856–1931），滿洲正黃旗人，知府崇齡的女兒。同治十一年（1872）被兩宮皇太后選為嬪，十月正式冊封為瑜嬪，後來又晉為瑜妃。載湉（即光緒皇帝）即位後，沒有馬上將她晉封，直到光緒二十年（1894）才晉封為瑜貴妃，光緒三十四年（1908）尊晉瑜皇貴妃，1913年二月尊封敬懿皇貴妃，後來又尊封敬懿皇貴太妃。1931年去世，享年七十六歲。諡為獻哲皇貴妃。《清稗類鈔》[155]記載其能畫山水，墨筆作蘭，自題小詩，署款曰：「懶夢山人」。慈禧訓政時，退居一室，圖書滿架，以畫自遣。

2、榮惠皇貴妃

　　榮惠皇貴妃西林覺羅氏（1856–1933）為禮部郎中羅霖的女兒，同治十一年（1872）被兩宮皇太后選為貴人，十月正式冊封為珣貴人，後晉封珣嬪。光緒皇帝即位後也沒有馬上將她晉封，到光緒二十年（1894）才晉封為珣妃，光緒三十四年（1908）尊封珣貴妃，1913年二月尊封榮惠皇貴妃，後來又尊封榮惠皇貴太妃。1933年去世，享年七十八歲。諡敦惠皇貴妃。現存其書蹟《錫茲繁祉》橫幅【圖65】，內容出自樂府詩「假我皇祖，綏予孫子；燕及後昆，錫茲繁祉」，祝願子孫後代繁榮昌盛。書法結體平正端莊，點畫圓潤渾厚，不露圭角。

圖64　清 載淳《管城春滿圖》軸 紙本設色 尺寸不詳 北京 故宮博物院藏

圖65 清 榮惠皇貴妃《錫茲繁祉》橫幅 絹本墨書 67×167 公分 北京藝術博物館藏

3、貝勒載瀛

載瀛（1859–1930），道光皇帝之孫，惇親王奕誴第四子。隸鑲白旗。光緒十五年（1889）封二等鎮國將軍。光緒二十年（1894）加不入八分輔國公銜。光緒二十八年（1902）襲多羅貝勒。長於古琴演奏；工繪畫，善作走獸、鞍馬，尤以畫馬名揚於世。他繪製的馬造型準確、體態生動、立體感強，馬匹側後多配以山水、林石，其筆法受宮廷畫家郎世寧畫風影響頗深。一生熱愛丹青，對子女專事書畫藝術有極大的影響和薰陶，其子溥伒、溥僴、溥佺、溥佐等均為中國現代著名書畫家。

4、貝勒載洵

載洵（1885–1949），字仲泉，號癡雲。道光皇帝之孫、醇賢親王奕譞（道光皇帝第七子）第六子。正白旗人。光緒二十八年（1902）奉旨承繼瑞敏郡王奕志為嗣，襲封多羅貝勒；辛亥革命後一直賦閒居

圖66 清 載洵《蘭花圖》軸
絹本設色 82×20 公分 北京藝術博物館藏

家。1949年病死於天津。幼年受業於繆嘉玉，書畫兼擅，尤其精於篆書。其《蘭花圖》軸【圖66】擬沈周法，筆墨生動，意趣盎然。

5、貝勒載濤

載濤（1887-1970），字埜雲。醇賢親王奕譞（道光皇帝第七子）第七子。正紅旗人。光緒十六年（1890）封二等鎮國將軍，後晉輔國公。光緒二十八年（1902）奉旨過繼給鐘端郡王奕詥（道光皇帝第八子）為嗣，命襲貝勒爵。光緒三十四年（1908）加郡王銜。曾任清宮備引大臣、禁衛軍統制兼軍諮事務大臣。早年入北京陸軍貴胄學校學習軍事，並去法國索末騎兵學校見習；辛亥革命後，曾任賽馬會會長。七七事變後，組織滿族聯合會並任會長。偽滿洲國成立時，拒赴東北參政。1949年中華人民共和國成立後，曾當選為人大代表、政協委員等職。從政之餘勤於藝事，工書善畫，尤善畫馬。

6、豫親王懋林

懋林（1892-1913），太祖努爾哈赤第十五子多鐸之九世孫。盛照之嫡妻巴雅拉氏安清之女所生第三子，1898年過繼給和碩豫誠親王本格為嗣，次年襲和碩豫親王爵。子端鎮（1909-1962），字東屏，曾留學柏林，作過商務參贊。懋林在世僅二十二年，史書對其記載甚少，留下作品更是罕見。現存其《楷書七言對》【圖67】，結字平穩嚴謹，工致清麗，從中可領悟其詩情雅性，恬淡意境。

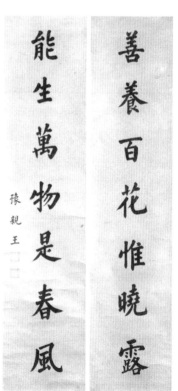

圖67　清 懋林《楷書七言對》
紙本墨書 127×29公分 北京藝術博物館藏

五、光緒時期皇室的藝術活動

光緒皇帝載湉（1871–1908）【圖
68】，奕訢弟奕譞第二子，四歲即位，
十九歲親政，在位三十四年，享年
三十八歲，廟號德宗，諡號景皇帝。

光緒皇帝是清朝第一位非皇子而
入繼大統的皇帝，也是一位年輕發憤
的君主，他以社稷為重，推行變法，
並為此而置生死安危於度外。然而縱
觀光緒一朝，對外戰爭連綿，割地賠
款亦達到極致。光緒皇帝雖有心改
革，但終無法戰勝朝廷中以慈禧為代
表的保守勢力，在位末期只能走完慘
澹人生。他的命運就像南唐後主李煜
一樣淒苦，李煜被磨礪為「千古詞
帝」，光緒皇帝也是一位臨朝之餘，以
書畫自娛、寫字尤佳的皇帝。

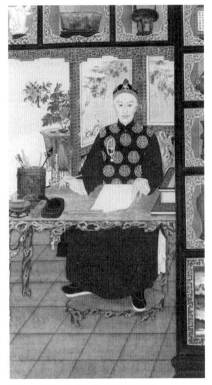

圖68　清 無款《光緒帝讀書像》軸
絹本設色 173.5×95.5公分
北京 故宮博物院藏

（一）御筆作品

光緒皇帝御筆作品傳世不多，然而記載頗豐。如《三海秘錄》載光緒
皇帝居瀛台，每逢歲時輒取丹牋自書「吉祥如意」、「書紅大吉」等字樣，
命小黃門調漿糊貼上，顧視徘徊，像自賞又像自憐。[156]《慈禧傳信錄》亦記
載，帝幼習畫於翁同龢、張之萬，亦能畫松、竹、山水，少潦草而多名貴
氣。十六歲時，仿石濤作《煙樵雨牧圖》，靈活直可亂真。然而光緒皇帝甲
午後就不再作畫，所以世人很少知道他能畫。[157]

其存世畫蹟有《幽澗林谷圖》軸【圖69】，描繪山巒重疊，林木扶疏；
近景小橋流水人家，中景峭岩陡立，遠景萬壑千峰。結構嚴謹，設色明潔。

圖69　清 光緒皇帝載湉《幽澗林谷圖》軸
絹本設色 80×37.5公分
北京藝術博物館藏

（二）光緒皇帝后妃的書畫藝術

　　光緒皇帝共有一位皇后和兩位妃子，其中，兩位妃子同為姓他他拉氏的同父異母姊妹，即侍郎長叙的兩個女兒寧馨、瑞雪。兩人於光緒十四年（1888）十月同時入宮，以瑾妃、珍妃之名為世人所知，且同樣留有善書畫之記載；而史書上對皇后書畫藝事的記載，則寥寥數語。

1、孝定景皇后

　　孝定景皇后（1868年–1913年2月22日），姓葉赫納喇氏，小名靜芬，或稱隆裕太后、隆裕皇后。她是光緒皇帝的表姐和皇后，慈禧太后之弟都統桂祥的女兒。1912年2月12日，清朝宣統皇帝溥儀退位。因當時溥儀只有六歲，遂由隆裕太后代其下了退位詔書。就這樣，統治中國長達二百六十八年的清王朝被推翻，這是辛亥革命的重大成果。《清稗類鈔》載：

> 隆裕后為承恩公桂祥女。桂祥父子未嘗學問，隆裕侍孝欽后久，喜學草書。宣統初元時，以草法書孽窠匾聯。延春閣，即其自署之齋名也。[158]

2、端康皇貴妃

　　端康皇貴妃即他他拉氏寧馨（1874–1924），光緒二十年（1894）正月晉封瑾妃，光緒三十四年（1908）十月尊封瑾貴妃，1913年尊封端康皇貴

妃，去世後諡為溫靖皇貴妃，葬於崇陵。瑾妃擅畫，作品設色豐富，細麗工致，其書法尤佳，在唐海炘所著《我的兩位姑母 —— 珍妃、瑾妃》一書中有所描述：

> ……見完了禮我們就由太監帶著玩耍，但絕不許到處亂跑。我最喜歡的是看瑾妃寫字。每次寫字都在正殿的大書案上。宮女和太監為她研好墨，她就叫我和弟弟在書案的另一邊為她拉紙。瑾妃書法挺秀，她最愛寫的是大抓筆字，如一筆龍，一筆虎，一筆壽等，有時也寫小楷、中楷。上午時間就這樣度過了。[159]

北京藝術博物館藏有瑾妃寫的《龍》字軸，紙本，縱二百零六公分，橫一百零一點五公分，墨書於雪青色蠟箋紙上，筆法粗獷奔放。此外，光緒二十六年（1900）七月，瑾妃目睹妹妹珍妃遭慈禧命人投入井中，十分悲痛，遂在貞順門內的「珍妃井」旁設了一個小小的靈堂，親書「懷遠堂」匾額，又在靈堂正中懸掛同樣親自書寫的「精衛通誠」橫幅，這兩件文物現收藏在北京故宮博物院。

3、珍妃

他他拉氏瑞雪（1876–1900）為端康皇貴妃（瑾妃）的妹妹，通常稱其為珍妃，是光緒皇帝最為寵愛的妃子，光緒十四年（1888）十月入宮即被冊封為珍嬪，光緒二十年（1894）正月晉封珍妃，十月降為貴人，翌年十一月復封為珍妃。光緒二十六年（1900）七月庚子之亂時被慈禧逼死，終年二十五歲。翌年十一月追封為珍貴妃，溥儀即位尊封皇貴妃，1913年祔葬崇陵，追諡為恪順皇貴妃。

瑞雪十三歲時與姐姐同時入宮。她的活潑、美麗一開始甚得慈禧的喜歡，因此當慈禧得知珍妃喜歡書畫時，即命令內廷供奉的繆嘉蕙教導珍妃繪畫；據說珍妃的書畫造詣頗深，但目前為止還沒發現她遺留的書畫作品。然而好景不常，由於光緒皇帝和皇后的感情不甚融洽，不久便把目光投向了活潑可愛的珍妃身上，致使皇后對珍妃的嫉妒也在慢慢地增長，經

常向慈禧進讒言以加害珍妃。也因為這樣,當珍妃在學繪畫的同時也對攝影產生興趣時,慈禧一改當初的態度,以後宮嬪妃不宜學習攝影為由,反對珍妃擺弄相機。後來,珍妃仗著光緒皇帝對她的寵幸,又接二連三做出一些讓慈禧抓住把柄的事情。光緒二十六年(1900)七月,八國聯軍攻入北京,慈禧帶領光緒皇帝和后妃一行西逃之前,即下令將珍妃扔進井裡(另一說法被逼跳井自盡),結束其短暫的一生。

六、宣統皇帝的藝術活動

宣統皇帝溥儀(1906–1967),醇親王載灃(光緒皇帝載湉弟)之長子,三歲即位,在位三年,宣統三年十二月二十五日(1912年2月12日)退位,享年六十二歲。清朝末代皇帝。

光緒三十四年(1908)十月,慈禧太后決定立溥儀做皇帝。溥儀進宮的第二天,光緒皇帝去世,第三天慈禧去世。宣統三年(1911)辛亥革命爆發;翌年溥儀宣布退位,暫居北京故宮後三宮。1924年復辟失敗後,十八歲的溥儀被馮玉祥國民軍逐出紫禁城,移居北京什剎海後的醇王府,後逃往日本駐華使館。1925年避居天津,1931年九一八事變後潛往東北。溥儀在天津期間,以書畫養性,所作多為花卉、鞍馬、人物,尤擅畫牡丹。他的書法字對,字體工整,濃黑醒目,有歐體的韻味。

(一)御筆作品

在溥儀的啟蒙學習時期,教導他的師傅中不泛晚清著名書畫家。如陸潤庠(1841–1915),書法清華朗潤,意近歐、虞;陳寶琛(1848–1935)亦善書,書風似黃庭堅,瘦硬遒勁,其又長於畫松,喜藏古印;梁鼎芬(1859–1919)工詩,字寫瘦金體,極挺秀。在這些老師的教導下,溥儀於書、於畫俱有一定的造詣。

目前存世的溥儀書畫,大多是他在故宮小朝廷或天津張園時的作品。

李國雄《隨侍溥儀紀實》一書中即記載了溥儀經常在張園寫字、作畫，尤其到了春節期間，他還會親筆書寫應景春聯、吉祥話等，賞賜給諸大臣。[160]

北京藝術博物館收藏有溥儀的《行書七言對》【圖70】，上書：「龍蛇走徧老藤蔓，蝌蚪摹傳古鼎銘」，分述了草書應像老藤盤繞，氣韻深沉；蝌蚪文應如古鼎銘文，古拙婀娜。此行書雍容端穩，有趙、董筆意。抬頭章鈐「經緯陰陽」白文印，下聯鈐「宣」朱文圓印、「統」白文方印。另有《燕桂重榮》橫幅【圖71】，上鈐「宣統御筆」朱文印，表達了溥儀希望大清再度繁榮的意思。然該作略顯暮氣，且缺乏張力。

至於溥儀的繪畫作品，則有《牡丹圖》軸【圖72】，繪春日傍晚一簇豔麗多姿、紅黃相間的牡丹。該作為沒骨寫意，且設色精熟，畫面富麗

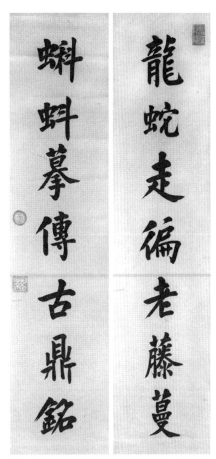

圖70　清 宣統皇帝溥儀《行書七言對》
絹本墨書 135×31公分 北京藝術博物館藏

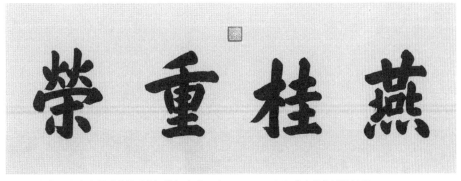

圖71　清 宣統皇帝溥儀《燕桂重榮》橫幅 絹本墨書 62.5×165公分 北京藝術博物館藏

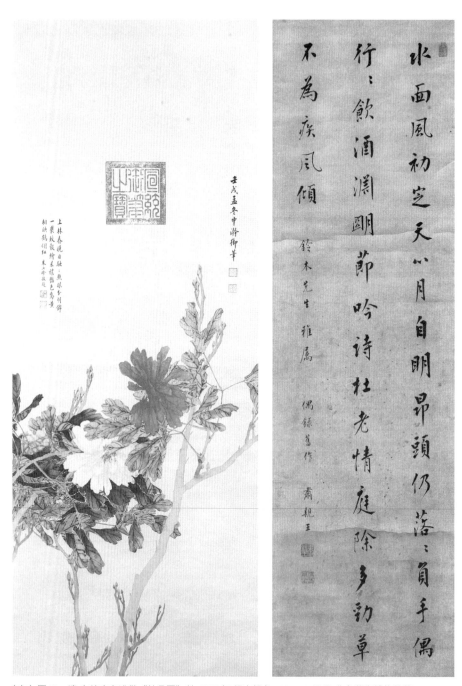

（左）圖72　清 宣統皇帝溥儀《牡丹圖》軸 1922 年 絹本設色 108×53 公分 北京藝術博物館藏
（右）圖73　清 善耆《行書五言詩》軸 1915 年 絹本墨書 123×34.5 公分 北京藝術博物館藏

堂皇，雍容而不媚俗，花卉極有韻致。上款以行書題：「壬戌孟冬中澣御筆。」鈐「宣」朱文印、「統」白文印，畫面上方鈐「宣統御筆之寶」朱文印。此圖作於民國十二年（1922），時年溥儀十六歲。雖然他已於1912年遜位，但仍居紫禁城稱皇道朕。1922年12月1日正值溥儀大婚之際，他遂欣然提筆繪製牡丹，以表喜悅之情。

（二）與溥儀同輩的宗室藝術家 ── 肅忠親王善耆

　　善耆（1866-1922），字艾堂，肅武親王豪格（清太宗皇太極長子）後裔，肅良親王隆勤長子。鑲白旗人。生於同治五年（1866）。光緒十二年（1886）封二等鎮國將軍。光緒二十四年（1898）襲爵為肅親王，後歷任宗人府宗正、鑲紅旗都統、總司工巡局事及崇文門稅關監督。光緒三十三年（1907）授民政尚書兼步兵統領，又任欽差大臣。宣統元年（1909）兼任籌辦海軍大臣。宣統三年（1911）慶親王奕劻主持內閣時，調任理藩部大臣。辛亥革命爆發後，避居旅順、大連等地，投靠日本人，意欲恢復帝制。1922年三月病逝，諡號忠。善耆擅長書畫，其書法作品深受日、韓等海外人士喜愛。其存世作品有《行書五言詩》軸【圖73】，此乃1915年善耆送給鈴木先生的五言詩，表達了其借景詠懷、忠於朝廷的心情，作品古樸中含率真，勁瘦靈動。落款處鈐「肅親王」、「偶遂亭主」印。

柒、清亡後部分宗室書畫家的去向

一、社會轉型期宗室書畫家概況

到了晚清，愛新覺羅氏書畫家大多出自宗室的正支直系，而旁支宗室書畫家則相對越來越少。這源於清朝末期，遠支旁系的宗室子弟已較少得到朝廷恩眷，加上受到旗人不許為商、農、工、士、兵的制約，更讓他們無法外出謀生，致使許多人家道衰落，生活窘困。這些落入社會底層的宗室子弟，在衣食無著的窘境面前，已無心奢談書藝。

民國時期，滿洲的八旗軍隊被解散，貴族學校被撤除，一切氏族的特權亦遭取消。在這樣的背景下，宗室王公子弟只好走上自食其力的道路；另有一些擅長書畫的愛新覺羅氏家族成員則發揮所長，開展書畫藝術創作、研究與教學，逐漸在社會上產生一定的影響。諸如溥儒、博忻、溥僩、溥侗、溥佺、溥修等，均是這一時期書畫界較著名的人物。

二、社會轉型後部分宗室書畫家去向

辛亥革命以後，原居京城的愛新覺羅氏宗室成員散居各地，平日深居簡出，多以習書作畫自娛。如民國初年，肅親王善耆攜家移居大連，慶親王奕劻亦帶家眷資財避居天津，他們晚歲均以書畫頤養天年。除此之外，

愛新覺羅氏家族中，也有一些成員搭上了出國求學的潮流，他們外出留學的目的各不相同，但共同的心願都是瞭解新知識、掌握新本領。例如肅親王善耆，除三個兒子分別去了英國、德國、比利時，其餘全部進了日本學校。而在愛新覺羅氏出國求學的成員當中，有一人的成就為該家族增添不少光彩，他就是「四溥」之一的溥儒（心畬）。溥儒不僅精於鑑賞，且書法、繪畫無所不能；他與張大千於上世紀三十年代即已被並稱為「南張北溥」。原本「四溥」中另三位是溥忻（雪齋）、溥佺（毅齋）、溥佺（松窗），自溥儒離開大陸後，則加入了溥佐（庸齋），形成新的「四溥」組合。他們以「松風畫會」為家族雅集，由溥忻任會長；畫會一週一聚，一年一展。「四溥」書畫風格受到清宮院畫影響，恪守傳統，落墨精謹，設色幽雅，氣象雍容。

（一）溥儒

溥儒（1896–1963），字心畬、仲衡，號松巢、西山居士、西山逸士、羲皇上人、舊王孫，齋號「寒玉堂」。恭忠親王奕訢（道光皇帝第六子）之孫、貝勒載瀅（奕訢次子）次子。幼年讀書於京郊西山，聰穎好學，十二歲時，由宮廷師傅教習書畫。1911年入北京貴冑法政大學。1915年後赴德國柏林大學留學，獲天文學博士學位。1925年與同族人溥忻、溥佺等創立「松風畫會」，影響巨大。1928年應日本東京帝國大學聘請前去任教，歸國後，任北京師範大學及北京國立藝術專科學校教授。二十五歲時，與夫人羅清媛舉辦夫婦書畫聯展，後又於北京稷園舉辦畫展，轟動京華，其後聲譽日隆。抗日戰爭期間遷居北京西山戒台寺，閉門謝客，以書畫自娛。1947年在京創立滿族協會，後以滿族國大代表身分赴南京參加國民大會制憲會議。1949年赴臺灣，在臺灣師範大學任教，始終從事詩文、書畫創作，並多次在日本、東南亞各國及中港臺等地舉辦國際性書畫展覽。1963年11月病逝於臺北。

溥儒書法初學柳公權，中年以後專宗成親王永瑆的瘦硬歐體，結體遒美、骨勢清健。行草出入晉、唐諸家，復臨米、黃和趙孟頫書體，意氣振

發。繪畫初學黃公望、王原祁一派，後宗師宋、元之法，以淡雅俊逸見長，作品著重線條勾勒，較少濃墨烘染；無論工筆、寫意，抑或是山水、人物、花鳥、走獸，均無所不精。他眾多的傳世書畫作品，為海內外諸多博物館、美術館及私人所收藏。其經史、詩文、書畫理論等著述也極為豐厚，撰有《四書經義集證》、《爾雅釋言經證》、《經籍擇言》、《寒玉堂論畫》、《寒玉堂詩文集》、《陶文考略》、《慈訓纂證》等。

《喜蛛圖》【圖74】為溥儒所繪人物精品，款識：「心畬戲作」，鈐「舊王孫」、「心畬」兩方白文印。畫幅描繪嬰戲蜘蛛的情景，「戲、蛛」諧音「喜、祝」，合起來有「祝喜」的意思。畫面用極簡單的線條，把人物的輪廓勾勒出來，猶如春蠶吐絲；人物設色淡、雅、純、沉；兩童子注視的蜘蛛為朱紅色，古時候人們篤信硃砂能避邪，所以這張畫除了祝喜，另寓有擋住邪惡、保佑平安的意思。《朱筆鍾馗圖》軸【圖75】，用朱筆白描

（左）圖 74　清 溥儒《喜蛛圖》軸 絹本設色 42.5×21.5 公分 2008 年中國嘉德國際拍賣公司拍品
（右）圖 75　清 溥儒《朱筆鍾馗圖》軸 紙本朱筆 117×58 公分 北京藝術博物館藏

鍾馗，畫面構圖精到，以人物比例、造型和眼神鋪設天地。造型上，鍾馗的體貌神態均刻畫得十分精細，且生動傳神、細節豐富，連鍾馗衣裝上的紋樣都極為精彩。作品用線精嚴，運筆功力深厚，鬚鬢毛髮絲絲可見。此畫無題、署，僅左下鈐印一方「溥儒之印」。另有《秋風寄相思圖》鏡心【圖76】以彩墨畫山水人物，遠峰雲斷，近處山林葉已落盡，林下山澗奔流，澗邊野草尚有綠意，猶有一枝紅葉獨秀，一派晚秋景象，三位文士眼望樹上鳥巢似在感慨，身後兩童子交談正歡。畫面構圖已有現代氣息，用筆剛勁，設色含蓄豐富。畫題：「落葉聚還散，寒鴉棲復驚。太白詩意。心畬。」鈐「溥儒」印。

　　溥儒與觀眾通過畫面交流的能力極強，這主要得益於他在音樂、文學、戲曲、哲學方面深厚的修養，再加上自身獨特的人生經歷，使他在方方面面的積累和儲備多於常人，遂能在繪畫創作的過程中，輕鬆找到他想表現的東西。

圖76　清 溥儒《秋風寄相思圖》鏡心
　　　紙本設色 117×38.5公分 北京藝術博物館藏

（二）溥伒

溥伒（1893–1966），字雪齋、學齋，號松風主人。惇勤親王奕誴（道光皇帝第五子）之孫、貝勒載瀛（奕誴第四子）長子。正藍旗人。光緒二十四年（1898）奉旨過繼給孚敬郡王奕譓（道光皇帝第九子）為孫，加恩封賞固山貝子爵。宣統二年（1910）任乾清門行走；翌年（1911）充備引大臣、前引大臣。辛亥革命以後不再涉入政界。溥伒幼年飽讀詩書，能文善賦，長於書畫，每日用筆不輟，功力深厚。其書先學趙孟頫，後宗王羲之、李邕，中年以後力追米芾，以行草最佳，兼精楷體。繪畫初承宋、元諸家遺風，精整俊逸，後襲明、清文人格調，淡遠蕭疏，其山水、花鳥、人物、鞍馬均具風采，兼善畫蘭，風神飄逸，在畫壇上堪稱一絕。三十餘歲時，協助輔仁大學校長陳垣創辦輔仁大學美術專修科，任導師兼主任，後改美術系，任教授兼系主任。1925年，與溥儒、溥僴等在北京組建「松風畫會」，名噪一時，成為北方京華地區畫壇主流。1949年後曾任北京市文聯常務理事、北京市美協副主席、北京書法研究會會長、北京畫院名譽畫師及北京市音協理事等職。他對古琴、古音律亦頗有研究，抗戰勝利後曾與張伯駒、管平湖等組織古琴會，1949年後出任北京古琴研究會會長、民族音樂研究所特約演奏員。1966年在北京逝世。其所遺書畫作品眾多，為海內外各大博物館、美術館及各界人士廣泛珍藏。

溥伒存世畫作有《春郊雙駿圖》鏡心【圖77】，設色畫秋天郊野紅葉萬點，層林盡染，平緩明澈的溪水與天光相映；此情此境中，刻畫一畫法精細、帶有宋人筆意的白衣長髯人物，正手控二匹體態健壯的馬，信步灘地之間。畫上題寫：「用龍眠筆意。雪齋溥伒寫。」鈐印：「溥伒印章」、「戲拈禿筆掃驊騮」。溥伒之父載瀛及其弟溥僴、溥佺、溥佐都是畫家。載瀛以畫馬名世，其子不但都善畫山水，而且都是畫馬高手；他們不僅熟諳宋代李公麟、元代趙孟頫、任仁發等諸家畫法，而且注重寫實，認真觀察馬的體貌神態及運動規律，講求骨肉結構，故其筆下駿驥靈妙，特色獨具。他們畫馬以線條為造型手段，勾勒準確、細勁，再用暈染表現出馬的質感和明暗關係；此外，背景並配以山水林木，山阜用披麻兼斧劈等傳統皴法表現，賓主虛實，各安其位，近、中、遠景層層推開，從而把青山綠水、沃

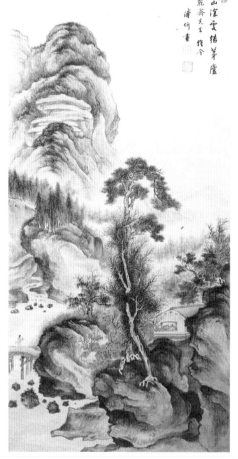

（左）圖77　清 溥伒《春郊雙駿圖》鏡心 紙本設色 99×42 公分 北京藝術博物館藏
（右）圖78　清 溥伒《溪山茅廬圖》軸 紙本設色 138×65.5 公分 北京藝術博物館藏

野秀木與駿馬連成一體，給人以富貴、曠達、神怡之感。《溪山茅廬圖》
軸【圖78】則為溥伒山水佳作，右上角題：「溪山深處結茅廬。乾齋先生
雅令。溥伒畫。」鈐「校理中祕書畫」、「雪齋臨古」兩方朱文印及圓印
一枚。其山水畫主要受清代宮廷畫風影響，以細筆山水和青綠山水為主，
畫面中群山樓閣、老樹蒼松等，用清潤的墨色恰如其分地表現出冷、濕、

乾、淡，風格細膩、雅緻，著重線條鉤摹，畫面充滿一種和諧的靜謐之氣。構圖則採取傳統高遠、深遠、平遠並用的構圖法，畫面豐滿，山巒聳立，遠峰直入雲天；中景為山石坡角，叢樹平林，山川雲靄間隱現著樓臺殿閣；近景為坡坨沙渚，起伏變化無窮，參以高松、茅亭、平湖、漁艇、曲徑，中有一高士攜杖而行，好似人間仙境。

（三）溥伒

溥伒（1901–1966），字毅齋，號松鄰。載瀅第五子。襲固山貝子爵。

溥伒自幼受父兄薰陶和影響，勤於書畫，十六歲始正式作畫，即身手不凡；1925年，與其兄溥忻、其弟溥佺、族兄溥儒、族人啟功和關松房、祁進西等人組織「松風畫會」，聲譽鵲起，後曾專以賣畫為業，善繪花鳥、山水，尤以工筆花鳥見長，風格清新雋朗。1949年後任北京畫院畫師，其作品為海內外各大博物館、美術館珍藏。1966年在北京逝世。其存世作品有《蒼松八哥圖》軸【圖79】，畫中青松挺拔，搭配以作者對八哥鳥生動姿態之捕捉，顯得意態閒適；整體畫法受西洋繪畫風格影響。另有《人物馬》成扇（北京藝術博物館藏），擬李公

圖79　清 溥伒《蒼松八哥圖》軸
絹本設色 81×38公分 北京藝術博物館藏

圖80　清 溥佺《溪山深秀圖》軸 1939年 紙本設色 23.5×132公分 北京藝術博物館藏

麟筆，以洗練的筆墨造成豐富、耐看的視覺效果。

（四）溥佺

　　溥佺（1913–1991），字松窗，號雪溪，筆名堯仙、健齋。載瀛第六子。1915年過繼給叔父載津為嗣。溥佺自幼於家中習畫，受父兄影響頗深，二十餘歲時加入諸兄長組織的「松風畫會」，後又參加「湖社畫會」。1936年起先後在輔仁大學美術系、國立藝專和北京大學任講師、教授。1949年後逐漸成為北京地區書畫界最具影響力的人物之一，曾任北京中國畫院畫師、北京中國畫研究會執行委員兼秘書處主任，亦是北京市人大代表、北京市文聯理事、中央文史研究館特約館員，並參與中國美術家協會、北京中國畫研究會、中國書法家協會會員等書畫團體。其喜繪墨竹、鞍馬、山水之作，頗得五代和宋、元畫家筆意，所作風格雅致、清遠豪邁；其畫馬承繼韓幹、李公麟、趙孟頫神韻及郎世寧風格，畫竹得宋、元名家趣味；書法初受溥忻影響，宗宋、元風格，後得力於溥修，法晉、唐規矩，善行草，書體剛勁流暢，融清秀、渾厚於一體。著有《畫竹畫法》等專論。其書畫作品多次參加海內外各類展覽，並為世界各大博物館、美術館珍藏。存世畫作有《清高深穩圖》軸（北京藝術博物館藏），作於1938年，畫中所繪馬匹姿態強健、有力，充滿生命的活力。《溪山深秀圖》軸

【圖80】，作於1939年，畫面中群山環抱，蒼松草舍；策杖老者，意態悠然；潺潺的溪水，依山勢蜿蜒流淌，賦予了畫面以節奏和韻律。

（五）溥佐

　　溥佐（1918–2001），字庸齋，號松堪、松龕。載瀅第八子。自幼得父兄丹青真傳，尤善於畫馬，其法源自李公麟、趙孟頫，用筆穩健勻稱，造型準確傳神，亦多借鑑宮廷畫家郎世寧之法，勾描渲染並用，向背準確分明。青少年時，入諸兄長組建的「松風畫會」，自此在書畫領域耕耘不輟。1949年後，參加北京中國畫研究會。1960年代調入天津美術學院任教，桃李滿天下，並曾任中國政協委員、天津市民委副主任。溥佐作畫注重寫實，曾專程赴內蒙古等地觀察馬匹體貌和神態，不斷研習畫馬之法；亦善花鳥、走獸及北派山水，特別在鞍馬、松柏、蘭竹繪法方面，極大程度地豐富和發展了清宮傳統繪畫技法，常將嚴謹精麗的工筆鳥獸與瀟灑雋逸的寫意花卉合作為一幅。有《溥佐畫集》等行世。其《柳溪八駿圖》卷【圖81】作於1941年，上題：「辛巳立冬日，倣李龍眠用筆。庸齋溥佐」、「甲申年閏月庸道人再題」。鈐「溥佐印信長壽」白文印及「長白」、「庸齋居士」、「松堪」三方朱文印。畫中兩岸垂柳飄揚，溪流貫穿而過，三兩駿馬或飲水、或岸邊閒適歇憩。全畫用筆精工細密，描繪駿馬形象逼真、富有生

圖81　清 溥佐《柳溪八駿圖》卷 1941年 紙本設色 45×177公分 北京藝術博物館藏

氣。不僅如此，作品還表現出一種淡雅之氣，呈現畫家平和的處世態度。

（六）啟功

　　啟功（1912–2006），字符伯、元白，號松壑。和親王弘晝（雍正皇帝第五子）後嗣，恒敬（毓隆子）之子。早年師從戴姜福、賈爾魯、吳熙曾和陳垣教授，悉心治學，二十一歲在輔仁大學任教，1949年以後執教於北京師範大學中文系。四十三歲時任教授。曾為中國書法家協會主席、北京市書法家協會主席、國家文物鑑定委員會主任委員、中國歷史博物館顧問、國務院古籍整理規劃小組成員、北京師範大學中文系博士生導師，也曾任中國政協常務委員會委員、中央文史館副館長。啟功自幼學書，精研歷代碑帖名蹟，兼收博取，各體皆工，尤善楷、行草體；他的書法既含二王筆意、顏柳風骨，又獨具自家風采，為中國當代最著名的書法大家之一。他在繪畫方面亦很擅長，早期作畫頗勤，山水、竹石、花卉皆精，後偶用筆墨，仍清雅高致、意趣生動。作品多次參加海內外書畫展，為世界各地眾多博物館、美術館及各界人士所珍藏。工詩詞、精鑑賞，書法內容常為自作詩詞；對中國古典文學、音韻學、訓詁學、紅學諸方面研究精深，著作甚豐。出版有《古代字體論稿》、《詩文聲律論稿》、《啟功叢稿》、《論書絕句百首》和《啟功書法作品選》、《書法概論》、《啟功書畫留影冊》等。

結語

　　清初統治者提倡文教，開科舉鴻博，編纂圖書，使清代的文藝、學術繼宋、明之後蓬勃發展起來。清代帝王書畫是中國書畫史的組成部分之一，由於帝王的特殊地位，他們不僅影響中國的政治和經濟，也影響中國的文化藝術領域；他們個人的書畫創作也帶著那個時代的深刻烙印。

　　清代帝王如順治皇帝、康熙皇帝、乾隆皇帝等均喜愛繪畫，因此他們對宮廷畫家活動場所的設置格外重視，其盛況超過明代。《清史稿‧唐岱傳》載：

> 清制，畫史供御者無官秩，設如意館於啟祥宮南，凡繪工、文史及
> 雕琢玉器、裝潢帖軸皆在焉。[161]

由此段話可以看出，清代師承明代畫院遺制，畫師均集中安置在如意館內，以備隨時召喚；並設有內廷供奉、內廷祗候，另有畫畫柏唐阿（出師後未獲職稱者）和學手柏唐阿（相當於練習生），均為滿族人。據《國朝畫院錄》、《國朝畫徵錄》、《國朝畫識》等載，清代宮廷畫家有百餘人；除專職之外，尚有滿、漢等族畫家，其中唐岱、阿爾稗、福隆安等都是卓有成就的滿族畫家。

　　由於皇帝對書畫藝事的熱愛，宮中除了設有專業的宮廷畫家，還有為

數不少的兼職畫家，臨時奉詔到宮廷作畫。如指頭畫創始人、漢軍旗畫家高其佩應詔入畫院作畫三年；此外尚有來自西洋的傳教士，如郎世寧、艾啟蒙、王致誠、潘廷璋、安德義等均在清朝畫院內供奉，他們的作品吸收了中國傳統的繪畫技法，並把中、西畫法結合起來，在中國繪畫史上產生了深遠的影響。

然而，自乾隆皇帝以後，畫院漸廢，到嘉、道、咸、同之時，供奉內廷者更是寥寥無幾。清晚期的這幾位皇帝雖也喜繪畫，但成就並不很高，唯光緒皇帝的山水、松竹自有特色；慈禧太后亦喜繪花卉，常以富貴牡丹自喻，也畫蘭石、梅竹等自勵。

總而觀之，由於愛新覺羅氏家族的藝術倡導，宮廷繪畫繼元、明的衰勢之後，至清代曾一度出現繁榮的局面，湧現出諸多卓有成就的畫家，創作了很多高水平的畫作。院畫中的歷史紀實畫描繪了當時一些重大事件，場面宏闊，筆致工細，有很高的藝術價值和史料價值。但清朝後期，隨著封建統治的日益腐敗，宮廷繪畫也漸趨衰微，院體畫的技法也就瀕臨失傳。但不可否認地，愛新覺羅氏對漢文化的崇尚和追求，仍舊帶來了清皇室書畫的產生、發展和繁榮。概括地說，愛新覺羅氏書畫藝術主要有三大貢獻：

（一）促進了清代畫院的建立。順治、康熙兩朝，由於帝王對書畫藝術的興趣，皇帝身邊遂聚集了一批畫家專為皇室作畫，如此繁鉅的長期集體創作活動勢必要有一個專門的機構來管理，因此，至遲於乾隆元年（1736）出現了「畫院處」機構，由員外郎陳枚、七品官赫達塞負責溝通、管理畫家的創作活動。乾隆二十七年（1762）後，則由「如意館」承擔起畫院的職能。雖然如意館在咸豐十年（1860）英法聯軍火焚圓明園時化為灰燼，但同治年間又在北五所西所重建該館，大約半個世紀以來，院畫家均在此地作畫。

（二）使中國皇室書畫藝術得到發展。古代帝王中有很多為書畫愛好者，後亦成為書畫倡導者，他們的喜好往往影響一個時代的藝術風格。例如漢明帝劉莊雅好丹青，別開畫室，又創立鴻都學以集奇藝，天下之藝雲集；南唐皇帝中主李璟畫技非凡，其兒子李煜也是書畫兼通，當時一代繪

畫大師周文矩，其行筆瘦硬戰掣，據說還是從李煜書法中學來的。清代歷世君主在理政之暇，除騎射之外，亦將遊戲翰墨作為一種公餘消遣。皇子及近支王公皆令在上書房讀書，選派翰林官授讀。他們自幼薰陶，又有機會飽覽宮內珍藏的歷代書畫真蹟，種種的時間、機會和條件，遂形成了特有的清代皇室書畫藝術。

（三）從書畫的形式風格看，愛新覺羅氏書畫藝術揭示出中國美術史在有清一代的豐富性和多樣性內涵。愛新覺羅氏書畫從一個側面展現了清王朝命運的興衰，以及帝王個人氣質、性格的微妙區別。康、雍、乾是中國歷史上的顯赫盛世，政通人和、國泰民安，字如其人；康熙皇帝的行書自由流暢，雍正皇帝的字飄逸跌宕，乾隆皇帝的書法雍容華貴。嘉慶以後，國運衰敗，反映在書法上，則是嘉慶皇帝、道光皇帝書法的墨守陳規，雖有金黃箋紙的裝飾，但也難掩內心的惆悵和無奈；溥儀是中國最後一任皇帝，同為一國之尊，雖也有遊戲翰墨的雅興，但在溥儀的筆下，御書則顯黯淡枯竭，有著一種凋零的淒美之感，可謂晚清末世的真實寫照。

愛新覺羅氏書畫藝術是一個極其特殊的研究領域。由於其少數民族的身分和家族的政治背景，其書畫創作的藝術性很容易被學術界所忽視，甚至成為「被遺忘的角落」。然而，從人類歷史進程的一面來講，愛新覺羅氏書畫藝術實是中國封建社會文化發展到燦熟時期的產物，不僅是中國皇室書畫的「望族」，亦是中國美術史的一個組成部分。

愛新覺羅家族統治的清王朝，使中國封建專制發展到鼎盛時期。然而，盛世繁榮之後，古老王朝面臨的又是前所未有的危難與困厄。從金戈鐵馬的努爾哈赤，到百年激蕩的社會轉型，鮮活的歷史信息，為我們探尋愛新覺羅家族的藝術生活連綴出一幅多彩的帝王畫卷。

註釋

1. 中國第一歷史檔案館編，《清初內國史院滿文檔案譯編》，上冊，頁184。北京：光明日報出版社，1989年版。

2. 《聖祖仁皇帝實錄》，卷210，頁2，收錄於《清實錄》，第6冊，頁130。北京：中華書局，1985年版（凡本書所引《清實錄》皆用此版，以下不贅錄）。

3. 同上註。

4. 〔清〕清世宗御編，《聖祖仁皇帝庭訓格言》，收錄於〔清〕紀昀等總纂，《四庫全書珍本八集》，第132冊，頁40。臺北：臺灣商務印書館，1978年版（凡本書所引《四庫全書珍本八集》皆用此版，以下不贅錄）。

5. 《滿洲實錄》，卷1，頁6-10，收錄於《清實錄》，第1冊，頁24-26。

6. 轉引自滿族簡史編寫組編，《滿族簡史》，頁1。北京：民族出版社，2009年版。

7. 「滿洲」一名之含義，另有多種解釋，據王冬芳、季明明著，《女真 —— 滿族建國研究》（北京：學苑出版社，2009），頁524載：第一，滿洲一詞源於佛號「滿殊」；第二，滿洲即「滿住」一詞，本意「善射之首」；第三，由建州衛酋長李滿住的名字「滿住」而來，以表對名酋之尊稱。

8. 《太祖高皇帝實錄》，卷1，頁3-5，收錄於《清實錄》，第1冊，頁22-23。

9. 李治亭主編；劉小萌著，《愛新覺羅家族全書》，卷2，頁15-16。長春：吉林人民出版社，1996年版。

10. 《太祖高皇帝實錄》，卷1，頁3，收錄於《清實錄》，第1冊，頁22。

11. 〔清〕清高宗敕撰，《皇朝通志》，卷1，收錄於《景印文淵閣四庫全書》，第644冊，頁644-9。臺北：臺灣商務印書館，1987年版。

12. 關嘉祿等譯，《天聰九年檔》，頁55。天津：天津古籍出版社，1987年版。

13. 鄭天挺，《探微集》，頁36-38。北京：中華書局，1980年版。

14. 原文發表於《滿族研究》，1988年1期，後收錄於金啟孮，《沈水集》，頁196-198。呼和浩特：內蒙古大學出版社，1992年版。

15. 吳晗輯，《朝鮮李朝實錄中的中國史料》，第7冊，頁2801。北京：中華書局，1980年版（凡本書所引《朝鮮李朝實錄中的中國史料》皆用此版，以下不贅錄）。

16. 〔清〕陳繼儒，《建州考》，收錄於潘喆、李鴻彬、孫方明編，《清入關前史料選輯》，第1

　　　輯，頁133。北京：中國人民大學出版社，1984年版（凡本書所引《清入關前史料選輯》皆用此版，以下不贅錄）。

17. 〔明〕程開祜，《東夷奴爾哈赤考》，收錄於《清入關前史料選輯》，第1輯，頁104。

18. 〔明〕黃道周，《博物典彙》，卷20，頁15。上海：上海古籍出版社，1995年版。

19. 吳晗輯，《朝鮮李朝實錄中的中國史料》，第6冊，頁2180。

20. 同上註。

21. 《重譯滿文老檔‧太祖朝》，卷24，第2分冊，頁42。遼寧大學歷史系清初史料叢刊本，1978年版（凡本書所引《重譯滿文老檔》皆用此版，以下不贅錄）。

22. 《重譯滿文老檔‧太祖朝》，卷24，第2分冊，頁7-8。

23. 〔清〕李放，《八旗畫錄》，前編卷首，收錄於于玉安編，《中國歷代畫史彙編》，第12冊，頁343。天津：天津古籍出版社，1997年版（凡本書所引《中國歷代畫史彙編》皆用此版，以下不贅錄）。

24. 〔清〕張照等撰，《石渠寶笈‧初編》，卷1，乾清宮藏，收錄於故宮博物院編，《故宮珍本叢刊》，第438冊，頁37。海口：海南出版社，2001年版（凡本書所引《石渠寶笈‧初編》皆用此版，以下不贅錄；凡本書所引《故宮珍本叢刊》皆用此版，以下不贅錄）。

25. 〔清〕徐珂，《清稗類鈔》，第9冊，藝術類二，頁4046。北京：中華書局，2010年版（凡本書所引《清稗類鈔》皆用此版，以下不贅錄）。

26. 〔清〕英和等編，《欽定秘殿珠林三編》，收錄於《故宮珍本叢刊》，第436冊，頁276。海口：海南出版社，2002年版（凡本書所引《秘殿珠林》皆用此版，以下不贅錄）。

27. 〔清〕英和等編，《欽定秘殿珠林三編》，收錄於《故宮珍本叢刊》，第436冊，頁277。

28. 〔清〕王士禎，《池北偶談》，上冊，卷12，談藝二，頁287。北京：中華書局，1982年版。

29. 〔清〕徐珂，《清稗類鈔》，第9冊，藝術類二，頁4076。

30. 〔清〕李放，《八旗畫錄》，前編卷首，收錄於《中國歷代畫史彙編》，第12冊，頁342。

31. 〔清〕王士禎，《池北偶談》，下冊，卷13，談藝三，頁295-296載：「戊申新正五日，過宋牧仲慈仁寺僧舍，恭睹世祖皇帝畫渡水牛。乃馬蹄紙上用指上螺紋印成之，意態生動，筆墨烘染所不能到。又風竹一幅，上有『廣運之寶』」。

32. 《繪境軒讀畫記》，引自〔清〕李放，《八旗畫錄》，後編卷首，收錄於《中國歷代畫史彙編》，第12冊，頁389。

33. 〔清〕楊鐘羲，《雪橋詩話》，引自〔清〕李放，《八旗畫錄》，後編卷首，收錄於《中國歷代畫史彙編》，第12冊，頁397。

34. 《聖祖仁皇帝實錄》，卷132，頁2，收錄於《清實錄》，第5冊，頁421。

35. 《聖祖仁皇帝實錄》，卷132，頁20，收錄於《清實錄》，第5冊，頁430。

36. 〔清〕鄂爾泰等修，《八旗通志初集》，第8冊，卷290，頁5376。乾隆朝武英殿刻本。

37. 《清聖祖御製文二集》，卷40，頁1，收錄於《故宮珍本叢刊》，第545冊，頁216。海口：海南出版社，2000年版（凡本書所引《清聖祖御製文》皆用此版，以下不贅錄）。

38. 〔清〕清世宗御編,《聖祖仁皇帝庭訓格言》,收錄於《四庫全書珍本八集》,第132冊,頁3。

39. 〔清〕清世宗御編,《聖祖仁皇帝庭訓格言》,收錄於《四庫全書珍本八集》,第132冊,頁91。

40. 〔清〕昭槤,《嘯亭續錄》,卷4,頁476。北京:中華書局,1980年版。

41. 〔清〕永瑢編校,《聖祖仁皇帝聖訓》,卷5,頁208,康熙四十三年七月十七日。上海:上海古籍出版社,1987年版。

42. 〔清〕陳康祺,《郎潛紀聞二筆》,卷8,收錄於《郎潛紀聞初筆二筆三筆》,下冊,頁466。北京:中華書局,2008年版(凡本書所引《郎潛紀聞》皆用此版,以下不贅錄)。

43. 〔清〕李放輯錄,《皇清書史》,卷27,頁18,收錄於周駿富輯,《清代傳記叢刊‧藝林類23》,第84冊,頁381。臺北:明文書局,1985年版(凡本書所引《皇清書史》皆用此版,以下不贅錄)。

44. 〔清〕李放輯錄,《皇清書史》,卷26,頁11,收錄於《清代傳記叢刊‧藝林類23》,第84冊,頁84-322。

45. 〔清〕李放輯錄,《皇清書史》,卷26,頁10,收錄於《清代傳記叢刊‧藝林類23》,第84冊,頁321。

46. 〔清〕陳康祺,《郎潛紀聞三筆》,卷9,收錄於《郎潛紀聞初筆二筆三筆》,下冊,頁803。

47. 〈跋董其昌書〉,引自故宮博物院編,《清聖祖御製文初集》,卷28,頁10-11,收錄於《故宮珍本叢刊》,第543冊,頁283-284。

48. 同上註。

49. 〔清〕李放輯錄,《皇清書史》,卷26,頁10,收錄於《清代傳記叢刊‧藝林類23》,第84冊,頁321。

50. 中國第一歷史檔案館整理,《康熙起居注》,第1冊,頁331。北京:中華書局,1984年版(凡本書所引《康熙起居注》皆用此版,以下不贅錄)。

51. 同上註。

52. 玄燁行書《滕王閣》,北京故宮博物院藏。

53. 〈跋董其昌墨蹟後〉,引自《清聖祖御製文二集》,卷40,頁17-19,收錄於《故宮珍本叢刊》,第545冊,頁224-225。

54. 〈庭訓〉,引自《清聖祖御製文二集》,卷40,頁3,收錄於《故宮珍本叢刊》,第545冊,頁217。

55. 〈跋趙孟頫墨蹟後〉,引自《清聖祖御製文二集》,卷40,頁16-17,收錄於《故宮珍本叢刊》,第545冊,頁223-224。

56. 同上註。

57. 中國第一歷史檔案館整理,《康熙起居注》,康熙二十一年八月初八日,記事,冊2,頁878。

58. 〈跋顏真卿墨蹟後〉,引自《清聖祖御製文二集》,卷40,頁11-12,收錄於《故宮珍本叢刊》,第545冊,頁221。

59. 引自《清聖祖御製文二集》,卷40,頁12-13,收錄於《故宮珍本叢刊》,第545冊,頁221-222。

60. 同上註。

61. 〈跋黃庭堅墨蹟後〉,引自《清聖祖御製文二集》,卷40,頁13-14,收錄於《故宮珍本叢刊》,第545冊,頁222。

62. 〈跋朱子墨蹟後〉,引自《清聖祖御製文二集》,卷40,頁15-16,收錄於《故宮珍本叢刊》,第545冊,頁223。

63. 同上註。

64. 〈仿二王墨蹟〉,引自《清聖祖御製文初集》,卷39,頁2,收錄於《故宮珍本叢刊》,第544冊,頁36。

65. 楊丹霞,〈康熙帝書法概論〉,收錄於李季主編,《盛世華章 —— 中國:1662-1795》,頁224。北京:紫禁城出版社,2008年版。

66. 同上註。

67. 著錄於〔清〕英和等編,《石渠寶笈三編》,乾清宮藏一,收錄於《故宮珍本叢刊》,第450冊,頁146-147。海口:海南出版社,2002年版。

68. 同上註。

69. 王時敏(1592–1680),明末清初畫家。字遜之,號煙客、西廬老人等。江蘇太倉人。王錫爵孫。出身明代官宦之家,崇禎初年曾任太常寺卿,所以也被稱為「王奉常」。寄情詩文書畫,家藏歷代法書名畫甚多,反覆觀摩,並曾得到董其昌等人的指點。擅山水,專師黃公望,筆墨含蓄,蒼潤松秀,渾厚清逸,然構圖較少變化。其畫在清代影響極大,王翬、吳歷及其孫王原祁均得其親授。

70. 王鑑(1598–1677),清代畫家。字符照,一字圓照,號湘碧,又號香庵主。江蘇太倉人。崇禎六年(1633)舉人。後仕至廉州太守,故又稱「王廉州」。王世貞孫。

71. 王翬(1632–1717),清代畫家。字石谷,號臞樵、天放閒人、雪笠道人、山樵、清暉主人、烏目山人、清暉老人、耕煙散人、劍門樵客等。江蘇常熟人。被稱為清初畫聖。祖父王載仕,父親王豢龍均善繪畫。

72. 王原祁(1642–1715),清代畫家。字茂京,號麓台、石師道人,江蘇太倉人,王時敏孫。康熙九年(1670)進士,官至戶部侍郎,人稱王司農。以畫供奉內廷。

73. 〔明〕董其昌著,屠友祥校注,《畫禪室隨筆校注》,頁133。上海:遠東出版社,2011年版。

74. 〔清〕張庚,《國朝畫徵錄》,收錄於盧輔聖主編,《中國書畫全書》,第10冊,頁431。上海:上海書畫出版社,1994年版(凡本書所引《國朝畫徵錄》皆用此版,以下不贅錄)。

75. 〔清〕張庚,《國朝畫徵錄》,收錄於《中國書畫全書》,第10冊,頁426。

76. 〔清〕張庚,《國朝畫徵錄》,收錄於《中國書畫全書》,第10冊,頁431。

77. 《康熙南巡圖》正本十二卷,分別繪製於絹本手卷上,諸段描繪了康熙皇帝於己巳年南巡的實際狀況。其中著重渲染了康熙帝當年在南京閱兵的宏大場面。每卷縱67.8公分、橫1555～

2612.5公分不等，由王翬主筆。

78. 〔清〕張庚，《國朝畫徵錄》，收錄於《中國書畫全書》，第10冊，頁440。

79. 石濤（1630–1724），明朝宗室。由於國亡家破，因而他所走的道路十分曲折，早年的石濤
 面臨著家庭的不幸，削髮為僧，遁入空門，從此登山臨水，雲遊四方，漂泊或居留於異鄉客
 地，足跡達半個中國。自然景觀的長期薰陶，身世不定的感念，從各方面作用著他的藝術觀
 和人生觀。康熙十七年（1678）夏，石濤應鐘山西天道院之邀，到達南京，是年三十七歲。

80. 〔清〕錢泰吉，《曝書雜記》，卷中，頁24。上海：上海古籍出版社，1995年版。

81. 〔清〕楊鐘羲，《雪橋詩話》，引自〔清〕李放，《八旗畫錄》，後編卷首，收錄於《中國歷
 代畫史彙編》，第12冊，頁389。

82. 楊丹霞，〈胸中早貯千年史，筆下能生萬匯春 —— 允禧《黃山三十六峰圖》冊〉，《收藏
 家》，2005年5期，頁73。

83. 楊伯達，《清代院畫》，頁27。北京：紫禁城出版社，1993年版。

84. 〔清〕李放，《八旗畫錄》，後編卷首，收錄於《中國歷代畫史彙編》，第12冊，頁381。

85. 中國第一歷史檔案館整理，《康熙起居注》，第2冊，頁1644-1645。

86. 內容包括：釋氏經冊、釋氏經軸、道氏經冊、道氏經卷、書證道歌冊、書道德寶章全篇
 冊、書古德頌卷、書律曆淵源序冊、書駢字類編序冊、書音韻闡微序冊、書子史精華序
 冊、書七詢冊、書萬壽詩冊、臨董其昌書登樓賦冊、書柏梁體詩序卷、書喜雨詩卷、書魏
 徵十思疏卷、書愛蓮說卷、書唐人律句卷、臨米芾書鷹賦卷、臨趙孟頫千字文卷、書黑龍
 潭碑文軸、書蘇軾對月詞軸、書萬壽賦軸等。

87. Wu Hung（巫鴻），"Emperors Masquerade – 'Costume Portraits's' of Yongzheng and
 Qianlong," *Orientations*, vol. 26, no. 7, pp. 25-41.

88. 莊吉發，《雍正事典》，頁68-69。北京：紫禁城出版社，2010年版。

89. 聶崇正，〈郎世寧的非「臣字款」畫探究〉，《故宮博物院院刊》，2002年2期，頁85-92。

90. 劉汝醴，〈《視學》—— 中國最早的透視學著作〉，《南藝學報》，1979年1期，頁75。

91. 林姝，〈從造辦處檔案看雍正皇帝的審美情趣〉，《故宮博物院院刊》，2004年6期，頁
 100。

92. 〔清〕李放，《八旗畫錄》，後編卷首，收錄於《中國歷代畫史彙編》，第12冊，頁395。

93. 轉引自向斯，《清代皇帝讀書生活》，頁114。北京：中國書店，2008年版（凡本書所引
 《清代皇帝讀書生活》皆用此版，以下不贅錄）。

94. 轉引自向斯，《清代皇帝讀書生活》，頁116。

95. 同上註。

96. 《清高宗御製詩五集》，卷23。清光緒五年（1879）內府鉛印本。

97. 《清高宗御製詩五集》，卷91。清光緒五年（1879）內府鉛印本。

98. 〔清〕趙爾巽等撰，《清史稿》，卷303，第35冊，頁10472。北京：中華書局，1977年版
 （凡本書所引《清史稿》皆用此版，以下不贅錄）。

99.　〔清〕趙爾巽等撰，《清史稿》，卷303，第35冊，頁10471。

100.　向斯，《清代皇帝讀書生活》，頁118。

101.　百度百科網站（baike.baidu.com/view/214877.htm）提供

102.　楊丹霞，〈乾隆皇帝的繪畫〉，收錄於朱誠如等著、陳浩星主編，《懷抱古今 —— 乾隆皇帝
　　　文化生活藝術》，頁360。澳門：澳門藝術博物館，2002年版（凡本書所引《懷抱古今》皆
　　　用此版，以下不贅錄）。

103.　孫菊生，〈從乾隆御筆書法談起〉，《紫禁城》，1998年2期，頁8-9。

104.　馬宗霍，《霋嶽樓筆談》。轉引自傅東光，〈乾隆御筆書法面面觀〉，收錄於《懷抱古今 ——
　　　乾隆皇帝文化生活藝術》，頁357。

105.　同上註。

106.　同上註。

107.　見於《臨文徵明書鶴林玉露一則》冊題語。轉引自傅東光，〈乾隆御筆書法面面觀〉，收錄
　　　於《懷抱古今 —— 乾隆皇帝文化生活藝術》，頁356。

108.　天秀，〈乾隆的圖章〉，《紫禁城》，1992年5期，頁44。

109.　傅東光，〈乾隆御筆書法面面觀〉，收錄於《懷抱古今 —— 乾隆皇帝文化生活藝術》，頁
　　　358。

110.　傅東光，〈乾隆御筆書法面面觀〉，收錄於《懷抱古今 —— 乾隆皇帝文化生活藝術》，頁
　　　358-359。

111.　楊丹霞，〈乾隆皇帝的繪畫〉，收錄於《懷抱古今 —— 乾隆皇帝文化生活藝術》，頁361。

112.　見乾隆尚為寶親王時所繪《三餘逸興圖》卷（北京故宮博物院藏）之自跋，著錄於〔清〕張
　　　照等撰，《石渠寶笈·初編》，卷1，貯重華宮，收錄於《故宮珍本叢刊》，第438冊，頁309。

113.　〔清〕王杰等編，《石渠寶笈·續編》，第71冊，收錄於《故宮珍本叢刊》，第448冊，頁125。
　　　海口：海南出版社，2001年版（凡本書所引《石渠寶笈續編》皆用此版，以下不贅錄）。

114.　〔清〕王杰等編，《石渠寶笈·續編》，第80冊，收錄於《故宮珍本叢刊》，第449冊，頁
　　　135。

115.　〔清〕王杰等編，《石渠寶笈·續編》，第80冊，收錄於《故宮珍本叢刊》，第449冊，頁
　　　132。

116.　〔清〕王杰等編，《石渠寶笈·續編》，第81冊，收錄於《故宮珍本叢刊》，第449冊，頁
　　　180-181。

117.　〔清〕王杰等編，《石渠寶笈·續編》，第82冊，收錄於《故宮珍本叢刊》，第449冊，頁
　　　216。

118.　蘇努，清太祖努爾哈赤四世孫。其第三子、第十子、第十一子信奉基督教。

119.　錢德明，法國漢學家，是把《孫子兵法》介紹到歐洲的第一人，入華耶穌會士中最後一位
　　　大漢學家。

120.　晏路，〈乾隆與西洋傳教士〉，《滿族研究》，1997年1期，頁46。

121. 梁繼，〈張照與康熙關係考〉，《古籍整理研究學刊》，2010年6期，頁90。

122. 同上註。

123. 〔清〕徐世昌輯，《晚晴簃詩匯》，卷2，頁16，收錄於《續修四庫全書‧集部‧總集類》，第1629冊，頁152。上海：上海古籍出版社，2002年版。

124. 〔清〕李放輯錄，《皇清書史》，卷15，頁7，收錄於《清代傳記叢刊‧藝林類23》，第83冊，頁491。

125. 王鏡輪著，《中國深宮實錄》，頁510。北京：中國檔案出版社，1998年版。

126. 閻崇年，《正說清朝十二帝》。新浪讀書網（vip.book.sina.com.cn/book/catalog.php?book=38222）提供。

127. 楊丹霞，〈觀董邦達畫作〉，2008年4月30日。北京保利國際拍賣有限公司（http://www.polypm.com.cn/news_detail.php?nid=493）提供。

128. 乾隆御題《董邦達秋山蕭寺歌》，收錄於石光明等，《乾隆御製文物鑑賞詩》，頁338。北京：書目文獻出版社，1993年版。

129. 〈圓明園詞〉，見〔清〕王闓運，《湘綺樓全集‧詩集》，卷8，頁14，收錄於《續修四庫全書‧集部‧別集類》，第1569冊，頁129。

130. 〔清〕趙懷玉，《亦有生齋集》，文卷九，頁24，收錄於《續修四庫全書‧集部‧別集類》，第1470冊，頁124。

131. 〔清〕李放輯錄，《皇清書史》，卷首，頁6，收錄於《清代傳記叢刊‧藝林類23》，第83冊，頁29。

132. 向斯，《清代皇帝讀書生活》，頁194-195。

133. 黃成助編，《內務部古物陳列所書畫目錄》。臺北：成文出版社有限公司，1978年版。

134. 《繪境軒讀畫記》，引自〔清〕李放，《八旗畫錄》，後編卷首，收錄於《中國歷代畫史彙編》，第12冊，頁381。

135. 〔清〕昭槤，《嘯亭雜錄》，卷2，頁34。北京：中華書局，2006年版。

136. 〔清〕趙爾巽等撰，《清史稿》，卷214，第30冊，頁8922。

137. 〔清〕吳士鑑等著，《清宮詞》。北京：北京古籍出版社，1986年版。百度文庫專業文獻網站（wenku.baidu.com/view/de8629edf8c75fbfc77db29b.html）提供。

138. 〔清〕李放，《八旗畫錄》，後編卷首，收錄於《中國歷代畫史彙編》，第12冊，頁395。

139. 〔清〕李放輯錄，《皇清書史》，卷首，頁8，收錄於《清代傳記叢刊‧藝林類23》，第83冊，頁33。

140. 信修明著，《老太監的回憶》，頁2。北京：燕山出版社，1992年版。

141. 〔清〕李放輯錄，《皇清書史》，卷首，頁7，收錄於《清代傳記叢刊‧藝林類23》，第83冊，頁31。

142. 莊吉發、陳捷先著，《咸豐事典》，頁33。北京：紫禁城出版社，2010年版。

143. 《繪境軒讀畫記》，引自〔清〕李放，《八旗畫錄》，後編卷首，收錄於《中國歷代畫史彙

編》，第12冊，頁382。

144. 〔清〕梁章鉅、朱智著，《樞垣記略》，卷25，詩文六，頁14，收錄於《續修四庫全書·史部·職官類》，第751冊，頁197。漢典古籍網站（gj.zdic.net/archive.php?aid-6004.html）提供。

145. 《清宮遺聞》，收錄於〔清〕無名氏，《清朝野史大觀》，卷2，頁9。上海：上海書店，1981年版（凡本書所引《清朝野史大觀》皆用此版，以下不贅錄）。

146. 〔英〕濮蘭德、白克好司著，陳冷汰譯，《慈禧外傳》，頁8。北京：紫禁城出版社，2010年版。

147. 《清宮遺聞》，收錄於《清朝野史大觀》，卷1，頁99。

148. 〔清〕李慈銘，《荀學齋日記》，引自〔清〕李放，《八旗畫錄》，後編卷首，收錄於《中國歷代畫史彙編》，第12冊，頁397。

149. 〔清〕繼昌，《行素齋雜記》，引自〔清〕李放，《八旗畫錄》，後編卷首，收錄於《中國歷代畫史彙編》，第12冊，頁397。

150. 〔清〕徐珂，《清稗類鈔》，第9冊，藝術類二，頁4043。

151. 〔清〕徐珂，《清稗類鈔》，第9冊，藝術類二，頁4044。

152. 《清宮詞》，收錄於《清朝野史大觀》，卷2，頁68。

153. 《清〕張鳴珂著，《寒松閣談藝瑣錄》，頁159。上海：上海人民美術出版社，1988年版。

154. 《繪境軒讀畫記》，引自〔清〕李放，《八旗畫錄》，後編卷首，收錄於《中國歷代畫史彙編》，第12冊，頁388。

155. 〔清〕徐珂，《清稗類鈔》，第9冊，藝術類二，頁4110。

156. 〈瀛台幽帝始末〉，收錄於〔民國〕許指嚴，《三海秘錄》，乙錄，頁53。上海：新民圖書館兄弟公司，1924年版。

157. 〔清〕李放，《八旗畫錄》，後編卷首，收錄於《中國歷代畫史彙編》，第12冊，頁383。

158. 〔清〕徐珂，《清稗類鈔》，第9冊，藝術類二，頁4073。

159. 唐海炘，〈我的兩位姑母 —— 珍妃、瑾妃〉，收錄於王燦熾執行編委，《風俗趣聞》，頁552-553。北京：北京出版社，2000年版。

160. 據李國雄的敘述，除夕那天頭半晌，要單獨預備一張大桌子，上置文房四寶、粗細各類毛筆、一尺到一尺五見方的大紅紙塊等。溥儀先寫很多「福」字，也寫一些「壽」字。然後，寫春條、對聯和吉祥話。所謂吉祥話，就是在七八寸寬、一尺多長的條幅上，寫「春節大吉」、「立春大吉」等。溥儀寫完一幅，我們就拿過來臨時放在一旁，差不多把一間屋子都放滿了，這些都是用來賞賜大臣的。崇拜「御筆」的各色人等視之為奇珍異寶。最後，溥儀寫得不耐煩了，便再寫上「封筆大吉」四個大字。至此，即將過去的一年不再寫字，開始吃喝玩樂。……大年初一，溥儀照例升座受賀。禮儀過後再設書案，溥儀先寫「開筆大吉」四字，意為新年伊始，又要與文房四寶打交道了，隨後再寫幾幅新春聯應景。見〔民國〕李國雄等，《隨侍溥儀紀實》，頁55-56。北京：東方出版社，1999年版。

161. 〔清〕趙爾巽等撰，《清史稿》，卷504，第46冊，頁13911。

附錄

附錄一　愛新覺羅家族世系簡表

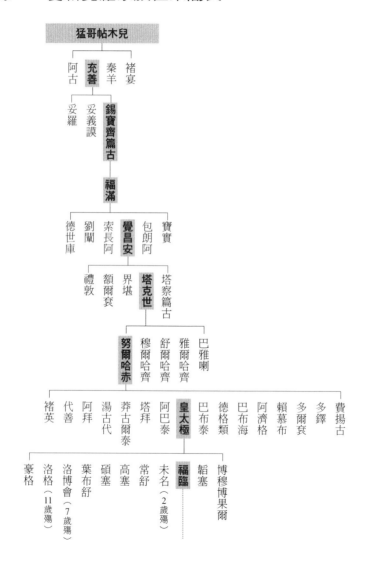

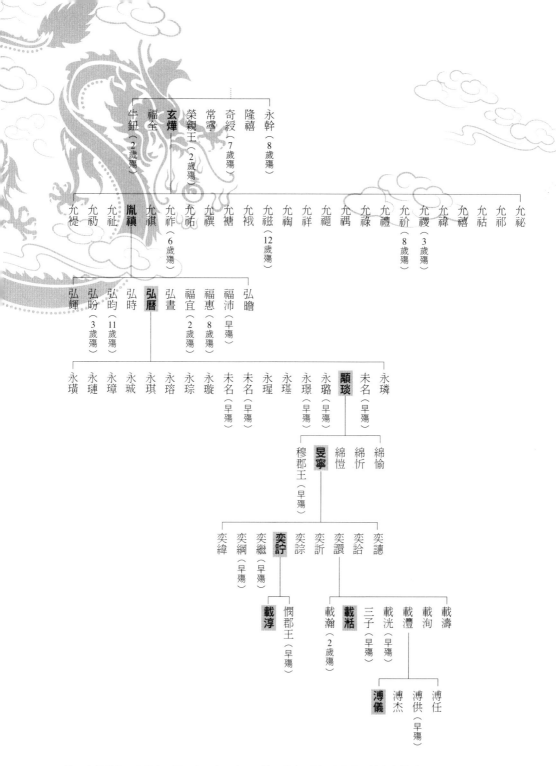

注：玄燁共有55名子女，子35人，女20人。而其35子中，因11人早殤，故表中僅列24子。

附錄二　愛新覺羅家族藝術活動年表

帝系	西元	年號	活動事由
太祖（努爾哈赤）	1559	明嘉靖三十八年（己未）	努爾哈赤生於費阿拉老城（舊屬女真建州左衛蘇克素滸河部，今遼寧撫順新賓縣）
	1587	明萬曆十五年（丁亥）	努爾哈赤擊敗建州女真諸部，修建費阿拉舊老城。城內有神殿、客廳、閣臺、樓宇等，樓宇最高三層，上覆丹青鴛鴦瓦，牆塗石灰，壁繪人物，柱椽畫彩。
	1592	明萬曆二十年（壬辰）	皇太極生。
	1599	明萬曆二十七年（己亥）	令文臣額爾德尼與噶蓋創制老滿文。
	1603	明萬曆三十一年（癸卯）	遷居赫圖阿喇。
	1616	後金天命元年明萬曆四十四年（丙辰）	努爾哈赤稱大汗，停止對明廷進貢。
	1619	後金天命四年明萬曆四十七年（己未）	改稱諸申為滿洲；滿洲之名始見後金滿文檔冊。
	1621	後金天命六年明天啟元年（辛酉）	四月，遷都遼陽。 七月，命八旗各設巴克什，以推廣滿文教育；定後金官員服式：諸貝勒著四爪蟒緞補服，都堂、總兵官、副將著麒麟補服，參將、遊擊著獅子補服，備禦、千總著繡彪補服。
	1622	後金天命六年明天啟二年（壬戌）	十二月，下令保護廟宇。
	1623	後金天命八年明天啟三年（癸亥）	三月，努爾哈赤重賞漢人專家，鼓勵各式工匠生產實用物品。
	1625	後金天命十年明天啟五年（乙丑）	遷都「盛京」瀋陽。 岳樂生。
	1626	後金天命十一年明天啟六年（丙寅）	努爾哈赤（1559–1626）卒，皇太極繼承汗位。
太宗（皇太極）	1627	天聰元年明天啟七年（丁卯）	皇太極任命八固山額真，設立十六大臣佐理國政。
	1628	天聰二年明崇禎元年（戊辰）	碩塞生。

	1629	天聰三年 明崇禎二年 （己巳）	建立文館。四月初一日，令文館諸臣翻譯漢文典籍，記注本朝政事。 九月，首次實行科舉考試。
太宗（皇太極）	1631	天聰五年 明崇禎四年 （辛未）	閏十一月初一日，諭加強八旗官學教育。
	1632	天聰六年 明崇禎五年 （壬申）	命達海更定滿文，是為新滿文。
	1635	天聰九年 明崇禎八年 （乙亥）	八月初八日，皇太極命漢人畫工張儉、張應魁繪製之《太祖實錄圖》（又名《滿洲實錄》）成畫。 十月十三日，諭改國名為滿洲，不得再稱諸申。
	1636	天聰十年 明崇禎九年	三月初六日，改文館為內三院，明確各院職掌。其中內弘文院掌進講御前，為皇子、諸王侍講，以及頒行制度。
		崇德元年 （丙子）	四月十一日，皇太極稱帝，定國號「大清」，改元崇德。 四月二十三日，定清朝宗室封爵制，冊封宗室及藩部蒙古諸貝勒。
	1637	崇德二年 明崇禎十年 （丁丑）	高塞生。
	1638	崇德三年 明崇禎十一年 （戊寅）	順治皇帝福臨生。
	1643	崇德八年 明崇禎十六年 （癸未）	八月初九，皇太極（1592–1643）卒。 八月二十六日，順治皇帝福臨即位。
世祖順治皇帝（福臨）	1644	順治元年 （甲申）	九月，遷都北京。 十月初一日，在武英殿行定鼎登基禮，開啟清王朝對全國的統治。
	1649	順治六年 （己丑）	博爾都生。
	1650	順治七年 （庚寅）	博果鐸生。
	1651	順治八年 （辛卯）	正月十二日，順治皇帝親政。 二月，遣官赴孔子故鄉祭孔。
	1652	順治九年 （壬辰）	順治皇帝親率諸王大臣赴太學，隆重釋奠孔子。
	1653	順治十年 （癸巳）	下諭確定「崇儒重道」之基本國策。 於滿洲八旗內各設「宗學」一所，專門招納愛新覺羅家族近支子弟入學，延請師傅教習滿、蒙、漢文，兼習騎射。

世祖順治皇帝（福臨）	1654	順治十一年（甲午）	順治皇帝御筆《呂岩》軸、《鐘離》軸（以上著錄於《秘殿珠林》）。 三月十八日，康熙皇帝玄燁生。 碩塞（1628–1654）卒。
	1655	順治十二年（乙未）	順治皇帝御筆《達摩》軸、《羅漢》軸、《梅花》軸、《山水》軸、《葡萄》軸、《竹》軸、《仿米家山》軸、《仿黃公望山水》軸（以上著錄於《秘殿珠林》、《石渠寶笈》）；《墨筆山水圖》軸、《山水圖》軸【圖6】、《墨筆山水》軸、《墨竹圖》軸【圖7】（以上為北京故宮博物院藏）。 鄂扎生。
	1656	順治十三年（丙申）	順治皇帝御筆《竹石》軸、《仿關仝山水》軸、《仿董源山水》軸、《仿郭熙山水》軸、《仿范寬雪景》軸、《仿夏珪雪景》軸、《仿米友仁山水》軸、《仿倪瓚山水》軸（以上著錄於《石渠寶笈》）。
	1658	順治十五年（戊戌）	順治皇帝御筆《臨王羲之樂毅論帖》一冊（著錄於《石渠寶笈》）。
	1659	順治十六年（己亥）	九月，浙江寧波天龍寺高僧木陳忞到京，經常蒙順治皇帝召見，談詩論書畫。 順治皇帝御筆《臨蘇軾滿庭芳》卷、《臨文徵明詩帖》軸、《臨諸家帖》三冊（以上著錄於《石渠寶笈》）。
	1660	順治十七年（丙辰）	三月十六日，順治皇帝御書《敬佛碑》【圖5】（碑在今北京紅旗村香山北法海寺）；御筆《臨虞世南書孔子廟堂碑》一冊（著錄於《石渠寶笈》）。
	1661	順治十八年（辛丑）	正月初七日，順治皇帝福臨（1638–1661）卒。 正月初九日，康熙皇帝玄燁即位。
聖祖康熙皇帝（玄燁）	1662	康熙元年（壬寅）	十二月，滅南明桂王政權，中原統一。
	1667	康熙六年（丁未）	康熙皇帝親政。
	1670	康熙九年（庚戌）	高塞（1637–1670）卒。
	1671	康熙十年（辛亥）	康熙皇帝楷書《臨東坡滿庭芳》（北京故宮博物院藏）。 蘊端生。
	1672	康熙十一年（壬子）	允禔生。
	1675	康熙十四年（乙卯）	康熙皇帝書《心經》冊（著錄於《石渠寶笈·三編》）。
	1677	康熙十六年（丁巳）	十月二十日，命設南書房，選品學兼優的翰林院漢官入值，稱「南書房行走」或「內廷翰林」，陪皇帝讀書賦詩，供奉書畫，也承旨撰寫詔旨。

			允祉生。
聖祖康熙皇帝（玄燁）	1678	康熙十七年（戊午）	令開「博學鴻詞科」，錄取者分授以翰林、編修、檢討等職。康熙皇帝行書《內花園題槐花》（北京故宮博物院藏）。十月三十日，雍正皇帝胤禛生。
	1679	康熙十八年（己未）	文昭生。
	1680	康熙十九年（庚申）	允祐生。
	1682	康熙二十一年（壬戌）	康熙皇帝御保和殿舉行經筵大典。
	1684	康熙二十三年（甲子）	康熙皇帝第一次南巡。
	1686	康熙二十五年（丙寅）	允祥生。
	1687	康熙二十六年（丁卯）	五月十一日，考試尚書、侍郎、侍讀學士等，以明學問優劣。
	1688	康熙二十七年（戊辰）	康熙皇帝《楷書暢春園記》卷（河北省承德避暑山莊博物館藏）；楷書《暢春園記》（北京故宮博物院藏）。允禩生。
	1689	康熙二十八年（己巳）	康熙皇帝第二次南巡。七月，康熙皇帝書《金剛經》冊（著錄於《石渠寶笈·三編》）；臨幸高士奇位於杭州的西溪山莊，賜御書「竹窗」匾額；御書《行書命裕親王帥師征厄魯忒詩》（天津博物館藏）。岳樂（1625–1689）卒。
	1690	康熙二十九年（庚午）	康熙皇帝書小楷《臨趙孟頫平泉圖記》（著錄於《石渠寶笈·三編》）。
	1691	康熙三十年（辛未）	王翬奉詔主持繪製康熙皇帝《南巡圖》卷。
	1692	康熙三十一年（壬申）	康熙皇帝行書《臨趙孟頫長春道院記》（北京故宮博物院藏）。
	1693	康熙三十二年（癸酉）	十月初三，康熙皇帝書《金剛經》冊（著錄於《石渠寶笈·三編》）；五月，親書「萬世師表」匾額頒予國子監；六月，親書「學達性天」匾額頒予徽州紫陽書院。
	1695	康熙三十四年（乙亥）	允祿生。
	1696	康熙三十五年（丙子）	歷時六年，《康熙南巡圖》繪製完成。王原祁為博爾都作《仿宋元山水圖》冊（十開）（南京博物院藏）。

聖祖康熙皇帝（玄燁）	1697	康熙三十六年（丁丑）	允禮生。
	1698	康熙三十七年（戊寅）	十二月十六日，康熙皇帝撰《永定河神廟碑》。
	1699	康熙三十八年（己卯）	康熙皇帝第三次南巡。 允禔書《克紹家聲》橫幅【圖19】（北京藝術博物館藏）。 黃鼎為博爾都作《漁父圖》（上海博物館藏）。
	1701	康熙四十年（辛巳）	康熙皇帝書《察永定河詩》（此碑位於北京豐台區盧溝橋）。 開始編纂《佩文齋書畫譜》。
	1702	康熙四十一年（壬午）	康熙皇帝七月十五書《普門品》冊、八月十五書《心經》冊（以上著錄於《石渠寶笈》）；書《臨董其昌天馬賦》卷（遼寧省博物館藏）。 十月，康熙皇帝第四次南巡，駐蹕德州行宮，召翰林官寫字，講論書法要領。 鄂扎（1655–1702）卒。
	1703	康熙四十二年（癸未）	正月十六日，康熙皇帝重啟第四次南巡；賜前來迎駕的直隸巡撫李光地御書《督撫箴》一幅。二十四日，至濟南參觀珍珠泉，賜御書「潤物」匾；參觀趵突泉，賜「源清流潔」匾；賜山東巡撫王國昌御書《督撫箴》一幅。二十六日，賜河南巡撫徐潮御書「凜矢清風」匾額及《督撫箴》一幅。 二月初九日，康熙皇帝過長江，登鎮江金山江天寺，賜御書「動靜萬古」匾額。十二日，賜江蘇巡撫宋犖御書《督撫箴》一幅。二十六日，駐蹕江寧府城，賜張英御書匾額、對聯。 九月，開始建設熱河行宮（九年後康熙皇帝親書「避暑山莊」匾額，標誌基本完工）。 十一月十九日，賜屢徵不至的學者李顒（1630–1705）御書「操志清潔」匾額。 康熙皇帝書《心經》六冊（分別為二月初一、四月初八浴佛節、四月十五、十一月十五、十二月初一、十二月十五御書（著錄於《秘殿珠林》）；書《行楷書額》橫幅（首都博物館藏）。 深得康熙帝信任、並為康熙帝講書釋疑、評析書畫的高士奇（1645–1703）卒。
	1704	康熙四十三年（甲申）	康熙皇帝書《行書普濟寺碑》軸（浙江省普陀山文物館藏）。 蘊端（1671–1704）卒。
	1705	康熙四十四年（乙酉）	命王原祁等編輯《佩文齋書畫譜》。 四月十二日，康熙皇帝為蘇州等府舉貢生監舉行詩文考試，為育嬰堂題寫「廣慈保赤」匾額。 康熙皇帝第五次南巡，駐蹕松江府，為董氏家族書寫匾額。 康熙皇帝《行書南巡詩》卷（福建省安溪縣博物館藏）；臨《滕王閣》（北京故宮博物院藏）。

			崇安生。
聖祖康熙皇帝（玄燁）	1707	康熙四十六年（丁亥）	康熙皇帝第六次南巡。
	1708	康熙四十七年（戊子）	《佩文齋書畫譜》成書。 博爾都（1649–1708）卒。
	1711	康熙五十年（辛卯）	二月，舉行經筵，康熙皇帝親講《四書》「忠恕達道不遠」一節，《易經》「九五飛龍在天」一節。 八月十三日，乾隆皇帝弘曆生。 允禧生。
	1712	康熙五十一年（壬辰）	永璥、弘曔、弘晝生。
	1713	康熙五十二年（癸巳）	康熙皇帝六旬萬壽慶典後，年近七十的王原祁奉詔率十多位著名畫家繪製《萬壽聖典圖》（著錄於《康熙事典》）。 《康熙皇帝冊封五世班禪諭旨》（西藏自治區檔案館藏）。 弘晈生。
	1714	康熙五十三年（甲午）	三月十八日，康熙皇帝書《金剛經》冊（著錄於《石渠寶笈·三編》）。
	1715	康熙五十四年（乙未）	郎世寧來宮廷供奉。
	1716	康熙五十五年（丙申）	閏三月，御定《康熙字典》修成。 胤禛《各體書》卷（瀋陽故宮博物院藏）。 允祕生。
	1721	康熙六十年（辛丑）	九月，康熙皇帝在拉薩豎立豐碑以紀清軍入藏平定準噶爾之功，並親自撰寫碑文。
	1722	康熙六十一年（壬寅）	十一月十三日，康熙皇帝玄燁（1654–1722）卒。 十一月二十日，雍正皇帝胤禛即位。 弘曉生。
世宗雍正皇帝（胤禛）	1723	雍正元年（癸卯）	正月，命徐元夢入值上書房，課皇子讀書。 下旨查禁天主教。 郎世寧呈獻《聚瑞圖》。 博果鐸（1650–1723）卒
	1724	雍正二年（甲辰）	大規模擴建圓明園。 雍正皇帝《賜岳鐘琪詩》（碑在西安碑林；刊刻頒發《聖諭廣訓》，親作序言【圖26】（北京故宮博物院藏）。 穆僖《秋澗古松圖》（著錄於《愛新覺羅家庭全書》第八冊）。
	1725	雍正三年（乙巳）	九月十四日，以瑞穀呈祥，命郎世寧畫《瑞穀圖》（中國第一歷史檔案館藏）。 十一月十五日，以符瑞呈祥，郎世寧奉命畫《聚瑞圖》（臺北國立故宮博物院藏）。

世宗雍正皇帝（胤禛）	1726 雍正四年 （丙午）	五月初九日，雍正皇帝《御製駢字類編序》（北京故宮博物院藏）。 九月二十七日，《欽定古今圖書集成》校刊告竣，頒行御製序文。 委派工部侍郎年希堯兼管景德鎮窯務。 雍正皇帝為大成殿內御題「生民未有」匾額；《行書七絕詩》軸（瀋陽故宮博物院藏）；撰文並書《黃寺碑》（碑在北京黃寺）。
	1727 雍正五年 （丁未）	三月初一日，康熙皇帝參考眾說御定之《詩經傳說匯纂》刊校告成，雍正皇帝頒行御製序文。 永恩生。
	1728 雍正六年 （戊申）	雍正皇帝《行書詩》軸（瀋陽故宮博物院藏）。 允禮《行書詩》卷（首都博物館藏）；《行草書唐詩》卷【圖20】（北京藝術博物館藏）。
	1729 雍正七年 （己酉）	閏七月十一日，令八旗各於衙署旁設覺羅學。 雍正皇帝《行書七律詩》軸（福建省廈門華僑博物館藏）。 首部介紹歐洲焦點透視繪畫方法的著作《視學》出版。 允祥（1686–1729）卒。
	1730 雍正八年 （庚戌）	二月十二日，《御製書經傳說匯纂》刊校告竣，頒行御製序文。 四月初一日，《庭訓格言》萃會成編，雍正皇帝御製序文。 弘曆《樂善堂集》詩集成書。 允祐（1680–1730）卒。
	1731 雍正九年 （辛亥）	允禮《行書證道歌》卷（河北省石家莊文物管理所藏）。
	1732 雍正十年 （壬子）	十二月二十日，《清聖祖實錄》纂輯成書，御製序文，送大內尊藏。 《聖祖聖訓》纂修告成，頒行御製序文。 弘曆《九思圖》卷、《三餘逸興圖》卷（以上為北京故宮博物院藏）。 文昭（1679–1732）、允祉（1677–1732）卒。
	1733 雍正十一年 （己未）	四月初一日，《御選語錄》編次成集，御製總序刊行。 四月初八日，《御製揀魔辨異錄》刊刻頒行。 弘瞻生。 崇安（1705–1733）卒。
	1734 雍正十二年 （甲寅）	十二月初一日，《御錄宗鏡大綱》御製序文刊行。 允禮《行書紀遊詩二段》卷（國家博物館藏）。 雍正皇帝撰文、果親王允禮書《拈花寺碑》（碑在北京西城大石橋胡同）。 允禔（1672–1734）卒。
	1735 雍正十三年 （乙卯）	二月十五日，《御錄經海一滴》御製序文刊行。

			三月，雍正皇帝《御筆曩昔黃梅告曹溪云諸佛出世》卷（北京藝術博物館藏）。 八月二十二日，雍正皇帝胤禛（1678–1735）卒。 九月初三日，乾隆皇帝弘曆登基。 乾隆皇帝《楷書如來陀羅尼經》冊（北京故宮博物院藏）。 允禮《西園雅集圖記》卷（私人收藏）。 永忠生。
高宗乾隆皇帝（弘曆）	1736	乾隆元年（丙辰）	內府《清檔》中已正式出現「畫院處」名稱。 乾隆皇帝鑑別清宮所藏歷代書畫一萬餘件，將繪畫中的釋道畫編為《秘殿珠林》。 二月十二日，乾隆皇帝《御筆心經》（北京故宮博物院藏）。
	1737	乾隆二年（丁巳）	如松生。
	1738	乾隆三年（戊午）	王致誠進入宮廷供奉。 乾隆皇帝《梅花圖》軸（天津博物館藏）；《平苗圖冊序》、御題黃振效牙雕「漁東圖」筆筒（以上為北京故宮博物院藏）。 允禮（1697–1738）卒。
	1739	乾隆四年（己未）	永珹生。
	1741	乾隆六年（辛酉）	永琪生。
	1742	乾隆七年（壬戌）	十二月十一日，《清世宗實錄》及《聖訓》告成。
	1743	乾隆八年（癸亥）	御臨《貫休古佛像》軸、御書《太上護命妙經》冊、《常清淨妙經》冊（以上著錄於《秘殿珠林》）。 弘旿、永瑢生。
	1744	乾隆九年（甲子）	五月，《秘殿珠林》初編成書。 乾隆皇帝批示：「南匠不要叫了，要叫畫畫人」。 乾隆皇帝御書《釋氏經冊》五冊、《釋氏經卷》六卷、《釋氏經軸》十一軸、《道氏經冊》六冊、《道士經卷》一卷（以上著錄於《秘殿珠林》）；《大士像並心經圖》軸【圖31】（北京故宮博物院藏）。 永璇生。
	1745	乾隆十年（乙丑）	十月，《石渠寶笈》初編成書。 御筆金書《金剛經塔》軸（著錄於《秘殿珠林》）；《人物》軸（河北承德避暑山莊博物館藏）。
	1746	乾隆十一年（丙寅）	二月，乾隆皇帝在《中秋帖》卷首御書「至寶」二字，並於卷後題語。八月，在《中秋帖》後空白處以蠅頭小楷題詩四首。 乾隆皇帝在養心殿的西暖閣開一小室珍藏「三希」法帖，御書「三希堂」匾，御筆《三希堂記》。

高宗乾隆皇帝（弘曆）	1747	乾隆十二年（丁卯）	正月初六日，命續修《大清會典》。 二月二十八日，原任內務府大臣丁皂保年屆百齡，賜御書匾額、朝服彩幣。 命大臣梁詩正精選清宮所藏歷代法帖三百多件，彙編成《御製三希堂石渠寶笈法帖》三十二卷，六年後完工。 乾隆皇帝《楷書佛説賢首經》冊（十一開）（遼寧省博物館藏）；御題李世倬畫《臬塗精舍圖》軸（乾隆十二年、三十二年、三十四年御製詩）（北京故宮博物院藏）。
	1748	乾隆十三年（戊辰）	綿鍼生。
	1749	乾隆十四年（己巳）	十一月初七日，敕編《西清古鑑》。
	1750	乾隆十五年（庚午）	五月十五日，重修壽皇殿（供奉清朝皇室列祖列后畫像之所）告成。 敕命鐫刻內府所藏歷代書法作品精要《三希堂法帖》。 乾隆皇帝《南極才人圖》軸（遼寧省博物館藏）。 弘昕《梅花》軸（國家博物館藏）。 弘曠（1712–1750）卒。
	1751	乾隆十六年（辛未）	乾隆皇帝第一次南巡。 徐揚畫《乾隆皇帝南巡圖》卷，于敏中書御製詩（北京故宮博物院藏）。
	1752	乾隆十七年（壬申）	乾隆皇帝《行書七絕詩》軸（上海朵雲軒藏）；御筆《夜亮木賦》屏風、御題張宗蒼《山水圖》軸、《青蓮朵圖》卷（以上為北京故宮博物院藏）。 永瑆生。
	1753	乾隆十八年（癸酉）	乾隆皇帝《歲寒三友圖》軸（河北承德避暑山莊博物館藏）；《擬鮑明遠體詩》（藏於養心殿西暖閣）。
	1754	乾隆十九年（甲戌）	乾隆皇帝命將《三希堂法帖》石刻鑲嵌在西苑（今北海公園內）瓊華島西麓的閱古樓中。 冬，乾隆皇帝過灤州謁夷齊廟，因題四景為之圖。又題雙塔峰一絕句，偶寫為圖（以上著錄於《石渠寶笈・續編》）。 乾隆皇帝《歲朝圖》卷【圖36】（北京藝術博物館藏）；御筆《寄情事外》卷、御題唐寅畫《事茗圖》卷（以上為北京故宮博物院藏）。
	1755	乾隆二十年（乙亥）	乾隆皇帝《摹趙孟頫羅漢像》卷、御題《平定伊犁回部戰圖冊》之伊犁受降圖、格登鄂拉斫營圖（以上為北京故宮博物院藏）。 允禵（1688–1755）卒。
	1756	乾隆二十一年（丙子）	乾隆皇帝《楷書大悲心陀羅尼經》冊（遼寧省博物院藏）；《行書窈窕迴廊詩》軸【圖32】（北京藝術博物館藏）；御筆題畫詩墨（乾隆二十一年、二十二年、二十五年、二十七、

		三十五年、四十年御製詩）（北京故宮博物院藏）。 允禧《山水》軸（上海古籍書店藏）。
1757	乾隆二十二年 （丁丑）	乾隆皇帝第二次南巡。 乾隆皇帝《古木竹石圖》軸（首都博物館藏）；《岱廟漢柏圖》軸、《龍井寫生花卉圖》軸（以上為北京故宮博物院藏）。 弘旿繪背景、華冠繪小照《弘瞻聽泉圖》軸（北京藝術博物館藏）。
1758	乾隆二十三年 （戊寅）	五月十四日，《春秋直解》成，御製序文。 乾隆皇帝《仿錢選三蔬圖》軸（河北承德避暑山莊博物館藏）；《戊寅元旦試筆詩》軸、御題棕竹「七佛缽」、御題《平定伊犁回部戰圖冊》之烏什酋長獻城降圖、拔達山汗納款、御書《烏什酋長獻城降詩》頁（以上為北京故宮博物院藏）。 積哈納生。 允禧（1711–1758）卒。
1759	乾隆二十四年 （己卯）	乾隆皇帝御題《平定伊犁回部戰圖冊》之黑水解圍、呼爾滿大捷、御筆《妙法蓮花經》冊（以上為北京故宮博物院藏）。
1760	乾隆二十五年 （庚辰）	乾隆皇帝《橋梓圖》軸（上海朵雲軒藏）；《萬樹園賜宴詩》軸、御題郎世寧畫《塞宴四事圖》橫幅（于敏中書）、御題《平定伊犁回部戰圖》冊之郊勞將士、凱宴將士（以上為北京故宮博物院藏）。 十月初六日，嘉慶皇帝顒（永）琰生。
1761	乾隆二十六年 （辛巳）	乾隆皇帝御筆行書《上元後一日曲宴廷臣詩》軸（北京故宮博物院藏）。
1762	乾隆二十七年 （壬午）	乾隆皇帝第三次南巡。 乾隆皇帝傳旨將畫院處合併至琺瑯處，宮中較著名的畫家則統歸如意館（啟祥宮）管理。 郎世寧、王致誠、艾啟蒙、安德義合作繪製銅版組畫《乾隆平定準部回部戰圖》冊之圖稿。 乾隆皇帝御筆《行書五言詩》軸（河北承德避暑山莊博物館藏）；《花草圖》軸（天津博物館藏）；《紅樹山莊圖》軸【圖35】（北京藝術博物館藏）。
1763	乾隆二十八年 （癸未）	乾隆皇帝御題金廷標畫《摹劉松年宮中行樂圖》橫軸（北京故宮博物院藏）。
1764	乾隆二十九年 （甲申）	綿億生。 弘晈（1713–1764）卒。
1765	乾隆三十年 （乙酉）	乾隆皇帝第四次南巡。 敕編《續西清古鑑》。 弘瞻（1733–1765）卒。
1766	乾隆三十一年 （丙戌）	乾隆皇帝下旨追封郎世寧為「侍郎」，並為其撰寫墓碑。 乾隆皇帝御筆《平定伊犁回部戰圖冊序》、御題鄂壘紮拉圖

高宗乾隆皇帝（弘曆）

			之戰、庫隴癸之戰、霍斯庫魯克之戰、阿爾楚爾之戰、伊西洱庫爾淖爾之戰（北京故宮博物院藏）。 永琪（1741-1766）卒。
高宗乾隆皇帝（弘曆）	1767	乾隆三十二年（丁亥）	允祿（1695-1767）卒。
	1768	乾隆三十三年（戊子）	乾隆皇帝御書《般若波羅蜜多心經》，卷首墨繪觀音大士坐像，卷尾繪韋馱像（北京故宮博物院藏）；《松樹圖》軸（天津博物館藏）；御題白釉珍珠地劃花牡丹紋枕。 永瑢《仿倪山水》軸、《仿古山水圖》冊（八開）（以上為天津博物館藏）；《平安如意圖》軸（北京故宮博物院藏）。
	1770	乾隆三十五年（庚寅）	乾隆皇帝《草書臨懷素千字文》卷（遼寧省博物館藏）。 弘晝（1712-1770）卒。 如松（1737-1770）卒。
	1771	乾隆三十六年（辛卯）	乾隆皇帝《行書抑齋記》卷（廣東省博物館藏）；《多祿圖》軸（北京故宮博物院藏）。 裕瑞生。 綿鍹（1748-1771）卒。
	1772	乾隆三十七年（壬辰）	乾隆皇帝御題方琮《秋山行旅圖》軸、御題《乾隆皇帝獵鹿圖》軸（以上為北京故宮博物院藏）。 永瑢《竹林雲峰圖》軸（天津博物館藏）。
	1773	乾隆三十八年（癸巳）	永瑢《山水圖》冊（八開）（遼寧省博物館藏）；《高山流水圖》軸（北京藝術博物館藏）。 允祕（1716-1773）卒。
	1774	乾隆三十九年（甲午）	乾隆皇帝《行書演字考》軸（北京藝術博物館藏）。
	1775	乾隆四十年（乙未）	乾隆皇帝墨筆《心經》、於「觀蓮所」作《荷花圖》軸（以上為北京故宮博物院藏）。
	1776	乾隆四十一年（丙申）	乾隆皇帝《行書平定兩金川告成太學碑》卷、《行書集勳三奏詩》卷（以上為瀋陽故宮博物院藏）；御筆《寫生花卉》卷、御題吳之璠黃楊木雕「東山報捷」、御題《平定金川戰圖》冊（以上為北京故宮博物院藏）。
	1777	乾隆四十二年（丁酉）	八月十九日，命阿桂等編撰《滿洲源流考》。 永瑆《宣城見梅圖》卷（北京故宮博物院藏）。 永珹（1739-1777）卒。
	1778	乾隆四十三年（戊戌）	乾隆皇帝《行書題楊維楨鐵岸樂府》卷（瀋陽故宮博物院藏）；御題駝基石硯（北京故宮博物院藏）；《行書驗時闕謬》卷【圖33】、《行書舊宮恭依皇祖元韻》卷【圖34】（以上為北京藝術博物館藏）。 弘曉（1722-1778）卒。
	1779	乾隆四十四年（己亥）	乾隆皇帝《行書懷舊詩》冊（北京故宮博物院藏）。

高宗乾隆皇帝（弘曆）	1780	乾隆四十五年（庚子）	乾隆皇帝第五次南巡。 乾隆皇帝《行書滿珠蒙古漢字三合切音清文鑑序》卷（瀋陽故宮博物院藏）；御筆梅屏並題清人畫《是一是二圖》橫幅（北京故宮博物院藏）；《嵩陽漢柏圖》軸（私人收藏）。
	1781	乾隆四十六年（辛丑）	乾隆皇帝《山莊錦樹圖》軸、御題緙絲加繡《九陽消寒圖》軸（以上為北京故宮博物院藏）。
	1782	乾隆四十七年（壬寅）	八月初十，道光皇帝旻（綿）寧生。
	1783	乾隆四十八年（癸卯）	永瑆《仿董其昌山水圖》軸（天津博物館藏）；《秋江行書圖》卷（遼寧省博物館藏）。
	1784	乾隆四十九年（甲辰）	乾隆皇帝第六次南巡。 八月十二日，以河南偃師縣任天篤九世同居，賜御製詩御書匾額。 乾隆皇帝《行書南巡記》卷（瀋陽故宮博物院藏）。 積哈納（1758–1784）卒。
	1786	乾隆五十一年（丙午）	浙江省仿製側理紙成功，乾隆皇帝在《行書臨顏真卿送劉太沖敘》卷（北京故宮博物院藏）中說：「顏書極古今之變，此送劉太沖敘，誠空前絕後。茲浙江省新造側理紙，正宜試筆。」 乾隆皇帝御題文彭「光風霽月」朱文印。 永瑆《山水圖》冊（七開）（遼寧省博物館藏）。
	1787	乾隆五十二年（丁未）	《四庫全書》繕寫完畢，歷時十五年。 十一月初一日，福康安率兵抵臺灣。賜臺灣廣東莊、泉州莊義民御書匾額。 乾隆皇帝御題《平定臺灣戰圖》冊（北京故宮博物院藏）（此冊上亦有乾隆五十三年、五十四年御題）。 永瑢《竹石水仙》軸（北京市工藝品進出口公司藏）；《大士像》軸（北京故宮博物院藏）。 永璥（1712–1787）卒。
	1788	乾隆五十三年（戊申）	六月，乾隆皇帝御題《乾隆皇帝一箭雙鹿》軸（北京故宮博物院藏）。 永瑆《行書臨帖》卷（遼寧省博物館藏）。
	1789	乾隆五十四年（己酉）	乾隆皇帝御筆《平定安南戰圖冊序》（北京故宮博物院藏）。 永瑆《行書》卷（中國文物商店總店藏）。
	1790	乾隆五十五年（庚戌）	乾隆皇帝《行書八徵耄念之寶記》冊（北京故宮博物院藏）；《泥金行書四得續論》卷（遼寧省博物館藏）。 弘旿《仿古山水圖》冊（八開）（遼寧省文物商店藏）。 永瑢（1743–1790）卒。
	1791	乾隆五十六年（辛亥）	阮元等編《石渠寶笈·續編》。 阮元著錄《石渠隨筆》。

高宗乾隆皇帝（弘曆）			弘旿《蘭花圖》軸、《山水圖》冊（八開）（以上為北京藝術博物館藏）。
	1792	乾隆五十七年（壬子）	十月初三日，乾隆皇帝自認有十全武功，御製《十全記》。 乾隆皇帝十月，撰《喇嘛説》。 乾隆皇帝御書「福」字作為新年禮物送給英王和英王的船隊；御書「福」字賜予尚穆王。 乾隆皇帝《從俗布公佛經》卷（北京藝術博物館藏）。 永瑆《行草書杜詩》卷（四川省成都市杜甫草堂藏）。
	1793	乾隆五十八年（癸丑）	五月，《石渠寶笈》、《秘殿珠林》續編成書。 乾隆皇帝御題《平定廓爾喀戰圖》冊（北京故宮博物院藏）。 弘旿《山水圖》冊（十開）（天津博物館藏）。 永瑆《行書秋興八首》冊（二十四開）（天津博物館藏）。 永忠（1735–1793）卒。
仁宗嘉慶皇帝（顒琰）	1796	嘉慶元年（丙辰）	正月初一日，嘉慶皇帝顒琰登基。
	1797	嘉慶二年（丁巳）	嘉慶皇帝御題《味餘書室全集序》（北京故宮博物院藏）。
	1798	嘉慶三年（戊午）	乾隆皇帝《戊午歲朝圖》軸、《平苗圖冊序》（以上為北京故宮博物院藏）。
	1799	嘉慶四年（己未）	正月初三日，乾隆皇帝弘曆（1711–1799）卒。嘉慶皇帝親政。 正月十五日，禁內外大臣呈進如意、字畫、古玩等。 弘旿《臨惲壽平松竹菊圖》軸（上海朵雲軒藏）。 奕繪生。
	1800	嘉慶五年（庚申）	嘉慶皇帝《捷記茅坪》冊、御臨《九成宮醴泉銘》頁（以上為北京故宮博物院藏）。 永瑆《詞林典故序》軸（北京故宮博物院藏）。
	1801	嘉慶六年（辛酉）	嘉慶皇帝御筆《毓慶宮述事》卷（北京故宮博物院藏）。
	1803	嘉慶八年（癸亥）	正月十六日，嘉慶皇帝允准將嘉慶元年至八年御製詩編為初集刊刻。 嘉慶皇帝《楷書人君治世》軸【圖44】（北京藝術博物館藏）。 永瑆《臨閣帖》卷（遼寧省博物館藏）。
	1804	嘉慶九年（甲子）	五月十九日，鐵保將清初以來旗人詩作匯為一集呈進，嘉慶皇帝為之命名《熙朝雅頌集》。
	1805	嘉慶十年（乙丑）	永瑆《雜書節緣道園學古錄》冊（十二開）（四川省博物館藏）。 嘉慶皇帝御題滿漢詩文《皇清職貢圖》（北京故宮博物院藏）。 永恩（1727–1805）卒。

	1808	嘉慶十三年 （戊辰）	嘉慶皇帝御筆《心德淵涵蘊四知》（河北承德避暑山莊藏）； 《欽定授衣廣訓》（北京故宮博物院藏）。 嘉慶皇帝為孔廟題匾「聖集大成」（山東曲阜孔廟藏）。 孝全成皇后鈕祜祿氏生。
	1809	嘉慶十四年 （己巳）	綿寧恭祝嘉慶皇帝五旬《萬壽頌》冊（北京故宮博物院藏）。 弘旿《摹古山水圖》冊（十二開）（天津博物館藏）。
	1810	嘉慶十五年 （庚午）	嘉慶皇帝《行楷書平谷道中》軸【圖45】（北京藝術博物館藏）。 綿寧恭和《嘉慶皇帝御製織圖詩》冊（北京故宮博物院藏）。 永瑆《行書雜詩》卷（北京故宮博物院藏）。
	1811	嘉慶十六年 （辛未）	嘉慶皇帝《楷書七言詩》軸（北京故宮博物院藏）。 永瑆《行書臨閣帖》卷（清華大學美術學院藏）。 弘旿（1743–1811）卒。
仁宗嘉慶皇帝（顒琰）	1812	嘉慶十七年 （壬申）	嘉慶皇帝《題月令輯要詩冊序》（北京故宮博物院藏）。
	1813	嘉慶十八年 （癸酉）	嘉慶皇帝《再游雲居寺瞻禮詩碑》拓本、《龍泉寺瞻禮詩碑》拓本（以上為北京故宮博物院藏）。 綿寧《嘉慶皇帝御製甄別賢愚以澄吏治諭》、《嘉慶皇帝御詠同律度量衡詩冊》（以上為北京故宮博物院藏）。 端華生。
	1814	嘉慶十九年 （甲戌）	閏二月二十六日，《全唐文》編輯工作告成。 嘉慶皇帝《楷書七言詩》軸（北京故宮博物院藏）。
	1815	嘉慶二十年 （乙亥）	綿億（1764–1815）卒。
	1816	嘉慶二十一年 （丙子）	六月，《欽定秘殿珠林石渠寶笈三編》成書。 嘉慶皇帝《行楷書溫室》貼落【圖46】（承德避暑山莊博物館藏）；《聖謨定保》冊（北京故宮博物院藏）。
	1817	嘉慶二十二年 （丁丑）	嘉慶皇帝《御書行殿晚坐》橫幅（北京藝術博物館藏）。
	1820	嘉慶二十五年 （庚辰）	七月二十五日，嘉慶皇帝顒琰（1760–1820）卒。八月二十七日，道光皇帝旻寧即位。 永瑆《楷書喻巴蜀檄》冊（八開）（上海朵雲軒藏）。
宣宗道光皇帝（旻寧）	1821	道光元年 （辛巳）	道光皇帝御書《清寧宮敬紀詩》匾（瀋陽故宮博物院藏）；御書《四十大壽辰詩撫序思難》卷【圖49】、御書《御門聽政詩》卷、御筆《恭儉惟德》貼落（以上為北京故宮博物院藏）。 永瑆《篆書三英孝友記》軸（重慶市博物館藏）。 永遜（？–1821）卒。
	1823	道光三年 （癸未）	永瑆（1752–1823）卒。

宣宗道光皇帝（旻寧）	1824	道光四年（甲申）	御撰《穆克登布功德碑》。 刊刻道光皇帝撰《養正書屋詩文全集》（北京故宮博物院藏）。
	1825	道光五年（乙酉）	道光皇帝御書《聰聽祖考之彝訓》貼落（北京故宮博物院藏）。
	1829	道光九年（己丑）	道光皇帝以平定回疆，告成太學，命勒石於大成門外，御製碑文。 道光皇帝御書《清寧宮敬紀詩》匾（現懸掛於瀋陽故宮清寧宮內）；御書《留都御殿感》匾（現懸掛於瀋陽故宮崇政殿內）；御書《平定回疆戰圖冊序》（北京故宮博物院藏）；《姜女祠詩刻》（刻碑位於河北秦皇島市）
	1831	道光十一年（辛卯）	六月初九日，咸豐皇帝奕詝生。 奕誴生。
	1832	道光十二年（壬辰）	道光皇帝《行楷團河即事》軸（北京藝術博物館藏）。 奕訢生。 永璇（1744–1832）卒。
	1835	道光十五年（乙未）	道光皇帝御製《楊遇春紫光閣畫像贊》碑（刻碑於重慶）。 孝全成皇后鈕祜祿氏書《恭和御詩十章》獻給太后。 孝欽顯皇后葉赫納喇氏生。
	1836	道光十六年（丙申）	奕劻生。 裕瑞（1771–1836）卒。
	1838	道光十八年（戊戌）	奕繪（1799–1838）卒。
	1840	道光二十年（庚子）	奕譞生。 孝全成皇后鈕祜祿氏（1808–1840）卒。
	1845	道光二十五年（乙巳）	奕譓生。
	1847	道光二十七年（丁未）	奕詝《棕色馬圖》軸【圖58】、《馬圖》軸（以上為北京故宮博物院藏）。
	1848	道光二十八年（戊申）	道光皇帝御賜孚恩「清正良臣」匾（北京故宮博物院藏）。
	1850	道光三十年（庚戌）	正月十四日，道光皇帝旻寧（1782–1850）卒。二十六日，咸豐皇帝奕詝登基。 奕詝《楷書唐人詩》軸【圖55】（北京故宮博物院藏）。
	1851	咸豐元年（辛亥）	三月初八日，頒發浙江法喜寺匾額。 七月二十二日，咸豐皇帝為息邪説、正人心，特親書〈敬闡聖諭廣訓黜異端以崇正學韻文〉，命武英殿勒石搨印，頒行各省。 八月初二日，以班禪額爾德尼七旬生辰，頒賞物件，賞賜班禪。其中有御書「福」字一方，「壽」字一方。

	1852	咸豐二年 （壬子）	十二月十日，咸豐皇帝《諭后妃》貼落之一【圖56】（北京故宮博物院藏）。
文宗咸豐皇帝（奕詝）	1854	咸豐四年 （甲寅）	二月十四日，咸豐皇帝《諭后妃》貼落之二（北京故宮博物院藏）。 五月初二日，以西藏古廟修理完竣，頒賞匾額。 榮壽公主生。
	1856	咸豐六年 （丙辰）	三月二十三日，同治皇帝載淳生。 七月二十三日，釐定《翻譯孝經》，刊刻成書，頒行中外。 十一月初一日，《實錄》、《聖訓》告成，御殿受書。 獻哲皇貴妃赫舍里氏、榮惠皇貴妃西林覺羅氏生。
	1857	咸豐七年 （丁巳）	七月十三日，內閣奉諭旨，御書「萬世人極」，懸掛關帝廟。
	1859	咸豐九年 （己未）	載瀅生。
	1860	咸豐十年 （庚申）	圓明園遭八國聯軍洗劫一空並焚毀。
	1861	咸豐十一年 （辛酉）	七月十七日，咸豐皇帝奕詝（1831–1861）卒。 十月初九日，同治皇帝載淳登基。 端華（1813–1861）卒。
穆宗同治皇帝（載淳）	1865	同治四年 （乙丑）	同治皇帝《雲南楚雄景東等城回民戰圖·上諭》（北京故宮博物院藏）。
	1866	同治五年 （丙寅）	善耆生。
	1868	同治七年 （戊辰）	孝定景皇后生。
	1871	同治十年 （辛未）	六月二十八日，光緒帝載湉生。
	1873	同治十二年 （癸酉）	正月二十六日，同治皇帝載淳親政。
	1874	同治十三年 （甲戌）	同治皇帝御筆寫本《心經》卷、《恭賀慈禧四旬萬壽聖節詩》軸（以上為北京故宮博物院藏）。 十二月初五日，同治皇帝載淳（1856–1874）卒。 端康皇貴妃生。
德宗光緒皇帝（載湉）	1875	光緒元年 （乙亥）	正月二十日，光緒帝載湉登基。 慈禧《魚》軸（北京藝術博物館藏）。 奕譞《蘭陽工次隨筆》卷（北京藝術博物館藏）。
	1876	光緒二年 （丙子）	光緒帝《幽澗林谷圖》軸（北京藝術博物館藏）。 珍妃生。
	1877	光緒三年 （丁丑）	奕譓（1845–1877）卒。

德宗光緒皇帝（載湉）	1884	光緒十年（甲申）	慈禧《墨梅圖》橫幅（北京藝術博物館藏）。
	1885	光緒十一年（乙酉）	載洵生。
	1887	光緒十三年（丁亥）	載濤生。
	1889	光緒十五年（己丑）	二月初三日，光緒帝載湉親政。 奕誴（1831–1889）卒。
	1891	光緒十七年（辛卯）	奕譞（1840–1891）卒。
	1892	光緒十八年（壬辰）	慈禧御筆《松》圖，賜與李鴻章七十壽辰禮品。 戀林生。
	1893	光緒十九年（癸巳）	溥忻生。
	1896	光緒二十二年（丙申）	溥儒生。
	1898	光緒二十四年（戊戌）	奕訢（1832–1898）卒。
	1900	光緒二十六年（庚子）	清宮遭掠，慈禧的儀鸞殿遭瓦德西焚毀。 珍妃（1876–1900）卒。
	1901	光緒二十七年（辛丑）	溥儞生。
	1902	光緒二十八年（壬寅）	善耆《行書佛經》軸（北京藝術博物館藏）。
	1903	光緒二十九年（癸卯）	慈禧御筆《福》中堂【圖61】（北京藝術博物館藏）。
	1904	光緒三十年（甲辰）	慈禧御筆《心經》（北京故宮博物院藏）；《牡丹》軸（北京藝術博物館藏）。
	1905	光緒三十一年（乙巳）	奕謨（？–1905）卒。
	1906	光緒三十二年（丙午）	正月十四日，宣統皇帝溥儀生。
	1907	光緒三十三年（丁未）	慈禧《松》軸【圖60】（北京藝術博物館藏）。
宣統皇帝（溥儀）	1908	光緒三十四年（戊申）	十月二十一日，光緒帝載湉（1871–1908）卒。 十一月初九日，宣統皇帝溥儀即位。 孝欽顯皇后葉赫納喇氏（1835–1908）卒。
	1911	宣統三年（辛亥）	十二月二十五日，宣統皇帝溥儀退位。 榮壽公主（1854–1911）卒。

	1912	民國元年	啟功生。
	1913	民國二年	十月二十二日，陳寶琛生日，溥儀作四言賀詩一首以祝壽。據考證，此為溥儀所作之第一首詩，時溥儀八歲。四言詩為：「松柏哥哥，終寒不凋；訓予有功，長生不老。」溥佺生。 懋林（1892–1913）卒。 孝定景皇后（1868–1913）卒。
	1915	民國四年	二月十三日（宣統六年十二月三十日），溥儀在養心殿寫仿，正午時「封筆大吉」。隔日元旦又書「開筆大吉」。 善耆《行書五言詩》軸【圖73】（北京藝術博物館藏）。
	1918	民國七年	溥佐生。 奕劻（1836–1918）卒。
	1919	民國八年	十月一日，柯劭忞進呈《新元史》一部，溥儀賞給御書匾額等物。 李放《八旗畫錄》。
	1920	民國九年	十月二十四日，溥儀贈民國總統徐世昌生日禮物，計如意一柄、衣料八件、御筆福壽條幅一軸、對聯一副。
	1921	民國十年	十二月十一日，《大清德宗景皇帝實錄》編纂告竣。
	1922	民國十一年	二月二十五日，溥儀派載澤、載潤、溥忻、朱益藩、袁勵准、朱汝珍、寶熙清查大內字畫。 五月一日，增派陳寶琛清查大內字畫。 善耆（1866–1922）卒。 溥儀《牡丹圖》軸【圖72】（北京藝術博物館藏）。
	1923	民國十二年	一月七日，溥儀賞前東三省總督趙爾巽御筆福壽字二方、紀念杯一座。 八月二十五日，溥儀特聘虎坊橋關記琴行主人，中國音樂家關良君教授風琴與鋼琴。
	1924	民國十三年	三月二十四日，溥儀為慶賀張作霖五十壽辰，特贈「萬古英風」匾額一面及福、壽字、古玩等作壽禮。 四月下旬，印度詩人泰戈爾一行由徐志摩、林徽因陪同遊清宮，溥儀在御花園設宴款待並合影留念。 八月七日，溥儀送哈同夫人生日禮物：壽畫一軸、匾額一面、壽佛一尊、如意一柄。 端康皇貴妃（1874–1924）卒。
	1925	民國十四年	溥儀、溥忻、溥儱等創立「松風畫會」。
	1927	民國十六年	一月十二日，溥儀命將原先供奉在北海壽皇殿之清代歷代祖先「聖容」畫像六十一幅及其他紀念遺物移至天津供奉（此批畫像在溥儀被趕出宮時，一度被故宮博物院收藏，後經張作霖干預，始交由溥儀保管，後又帶至長春供奉。）
	1930	民國十九年	溥忻《雲開見鏡秀圖》軸（北京藝術博物館藏）。 載瀛（1859–1930）卒。

1931	民國二十年	七月二十九日，日本貴族水野騰邦子爵贈送溥儀扇面一幅，上書「天莫幻勾踐，時非無范蠡」。 獻哲皇貴妃赫舍里氏（1856–1931）卒。
1932	民國二十一年	三月九日，偽滿洲國在長春成立，溥儀任執政，鄭孝胥任國務總理。
1933	民國二十二年	溥儒《江山秋晚圖》鏡心、《山水人物圖》冊（八開）（以上為北京藝術博物館藏）。 榮惠皇貴妃西林覺羅氏（1856–1933）卒。
1938	民國二十七年	溥佺《清高深穩圖》軸（北京藝術博物館藏）。
1939	民國二十八年	載洵《蘭花、五古詩》成扇（北京藝術博物館藏）。 溥佐《溪山深秀圖》軸【圖80】（北京藝術博物館藏）。
1941	民國三十年	溥儒《孤舟江煙圖》鏡心（北京藝術博物館藏）。 溥佐《江過山村圖》軸、《柳溪八駿圖》卷【圖81】（以上為北京藝術博物館藏）。
1949	民國三十八年	載洵（1885–1949）卒。
1963		溥儒（1896–1963）卒。
1966		溥忻（1893–1966）卒。 溥僩（1901–1966）卒。
1967		10月17日，溥儀（1906–1967）卒。
1970		載濤（1887–1970）卒。
1991		溥佺（1913–1991）卒。
2001		溥佐（1918–2001）卒。
2006		啟功（1912–2006）卒。

備註：清代皇帝於萬壽節、浴佛日、初一、十五，有御書心經習俗，僅貯於乾清宮的康熙皇帝御筆《心經》即達四百八十餘件，《秘殿珠林》亦有著錄。此表除個別書法作品外，省略了書經冊、經卷等。

附錄三　書目

引用書目

〔明〕黃道周，《博物典彙》。上海：上海古籍出版社，1995年版。

〔明〕董其昌著；屠友祥校注，《畫禪室隨筆校注》。上海：遠東出版社，2011年版。

〔清〕王士禎，《池北偶談》。北京：中華書局，1982年版。

〔清〕王杰等編，《石渠寶笈・續編》，收錄於故宮博物院編，《故宮珍本叢刊》，第440-449冊。海口：海南出版社，2001年版。

〔清〕王闓運，《湘綺樓全集・詩集》，收錄於《續修四庫全書・集部・別集類》，第1569冊。上海：上海古籍出版社，2002年版。

〔清〕永瑢編校，《聖祖仁皇帝聖訓》。上海：上海古籍出版社，1987年版。

〔清〕吳士鑑等著，《清宮詞》。北京：北京古籍出版社，1986年版。

〔清〕李放，《八旗畫錄》，收錄於于玉安編，《中國歷代畫史彙編》，第12冊。天津：天津古籍出版社，1997年版。

〔清〕李放輯錄，《皇清書史》，收錄於周駿富輯，《清代傳記叢刊・藝林類23》，第84冊。臺北：明文書局，1985年版。

〔清〕昭槤，《嘯亭雜錄》。北京：中華書局，2006年版。

〔清〕昭槤，《嘯亭續錄》。北京：中華書局，1980年版。

〔清〕英和等編，《石渠寶笈・三編》，收錄於故宮博物院編，《故宮珍本叢刊》，第450-460冊。海口：海南出版社，2002年版。

〔清〕英和等編，《欽定秘殿珠林・三編》，收錄於故宮博物院編，《故宮珍本叢刊》，第435-436冊。海口：海南出版社，2002年版。

〔清〕徐世昌輯，《晚晴簃詩匯》，收錄於《續修四庫全書・集部・總集類》，第1629冊。上海：上海古籍出版社，2002年版。

〔清〕徐珂，《清稗類鈔》。北京：中華書局，2010年版。

〔清〕張庚，《國朝畫徵錄》，收錄於盧輔聖主編，《中國書畫全書》，第10冊。上海：上海書畫出版社，1994年版。

〔清〕張照等撰，《石渠寶笈・初編》，收錄於故宮博物院編，《故宮珍本叢刊》，第437-439冊。海口：海南出版社，2001年版。

〔清〕張鳴珂著，《寒松閣談藝瑣錄》。上海：上海人民美術出版社，1988年版。

〔清〕梁章鉅、朱智著，《樞垣記略》，收錄於《續修四庫全書・史部・職官類》，第751冊。上海：上海古籍出版社，2002年版。

〔清〕清世宗御編，《聖祖仁皇帝庭訓格言》，收錄於《四庫全書珍本・八集》，第132冊。臺北：臺灣商務印書館，1978年版。

〔清〕清高宗敕撰，《皇朝通志》，收錄於《景印文淵閣四庫全書》，第644冊。臺北：臺灣商務印書館，1987年版。

〔清〕陳康祺，《郎潛紀聞》。北京：中華書局，2008年版。

〔清〕無名氏，《清朝野史大觀》。上海：上海書店，1981年版。

〔清〕鄂爾泰等修，《八旗通志初集》。乾隆朝武英殿刻本。

〔清〕趙爾巽等撰，《清史稿》。北京：中華書局，1977年版。

〔清〕趙懷玉，《亦有生齋集》，收錄於《續修四庫全書・集部・別集類》，第1470冊。上海：上海古籍出版社，2002年版。

〔清〕錢泰吉，《曝書雜記》。上海：上海古籍出版社，1995年版。

〔清〕《重譯滿文老檔・太祖朝》。遼寧大學歷史系清初史料叢刊本，1978年版。

〔清〕《清高宗御製詩》。清光緒五年（1879）內府鉛印本。

〔清〕《清聖祖御製文》，收錄於故宮博物院編，《故宮珍本叢刊》，第542-547冊。海口：海南出版社，2000年版。

〔清〕《清實錄》。北京：中華書局，1985年版。

〔民國〕李國雄，《隨侍溥儀紀實》。北京：東方出版社，1999年版。

〔民國〕信修明等著，《老太監的回憶》。北京：燕山出版社，1992年版。

〔民國〕許指嚴，《三海秘錄》。上海：新民圖書館兄弟公司，1924年版。

中國第一歷史檔案館編，《清初內國史院滿文檔案譯編》。北京：光明日報出版社，1989年版。

中國第一歷史檔案館整理，《康熙起居注》。北京：中華書局，1984年版。

天秀，〈乾隆的圖章〉，《紫禁城》，1992年5期，頁43-46。

王冬芳、季明明著，《女真 —— 滿族建國研究》。北京：學苑出版社，2009年版。

王燦熾執行編委，《風俗趣聞》。北京：北京出版社，2000年版。

王鏡輪著，《中國深宮實錄》。北京：中國檔案出版社，1998年版。

石光明等，《乾隆御製文物鑑賞詩》。北京：書目文獻出版社，1993年版。

向斯，《清代皇帝讀書生活》。北京：中國書店，2008年版。

朱誠如等著；陳浩星主編，《懷抱古今 —— 乾隆皇帝文化生活藝術》。澳門：澳門藝術博物館，2002年版。

吳晗輯，《朝鮮李朝實錄中的中國史料》。北京：中華書局，1980年版。

李季主編，《盛世華章 —— 中國：1662-1795》。北京：紫禁城出版社，2008年版。

李治亭主編；劉小萌著，《愛新覺羅家族全書》。長春：吉林人民出版社，1996年版。

林姝，〈從造辦處檔案看雍正皇帝的審美情趣〉，《故宮博物院院刊》，2004年6期，頁90-119。

金啟孮，《沈水集》。呼和浩特：內蒙古大學出版社，1992年版。

孫菊生，〈從乾隆御筆書法談起〉，《紫禁城》，1998年2期，頁8-9。

晏路，〈乾隆與西洋傳教士〉，《滿族研究》，1997年1期，頁46-48。

梁繼，〈張照與康熙關係考〉，《古籍整理研究學刊》，2010年6期，頁88-91。

莊吉發，《雍正事典》。北京：紫禁城出版社，2010年版。

莊吉發、陳捷先著，《咸豐事典》。北京：紫禁城出版社，2010年版。

傅東光，〈乾隆御筆書法面面觀〉，收錄於朱誠如等著、陳浩星主編，《懷抱古今 —— 乾隆皇帝文化生活藝術》。澳門：澳門藝術博物館，2002年版。

黃成助編，《內務部古物陳列所書畫目錄》。臺北：成文出版社，1978年版。

楊丹霞，〈胸中早貯千年史，筆下能生萬匯春 —— 允禧《黃山三十六峰圖》冊〉，《收藏家》，2005年5期，頁73-74。

楊丹霞，〈乾隆皇帝的繪畫〉，收錄於朱誠如等著、陳浩星主編，《懷抱古今 —— 乾隆皇帝文化生活藝術》。澳門：澳門藝術博物館，2002年版。

楊丹霞，〈觀董邦達畫作〉，2008年4月30日。北京保利國際拍賣有限公司（http://www.polypm.com.cn/news_detail.php?nid=493）提供。

楊丹霞，〈康熙帝書法概論〉，收錄於李季主編，《盛世華章 —— 中國：1662-1795》，北京：紫禁城出版社，2008年版。

楊伯達，《清代院畫》。北京：紫禁城出版社，1993年版。

滿族簡史編寫組編，《滿族簡史》。北京：民族出版社，2009年版。

劉汝醴，〈《視學》—— 中國最早的透視學著作〉，《南藝學報》，1979年1期，頁75-78。

潘喆、李鴻彬、孫方明編，《清入關前史料選輯》。北京：中國人民大學出版社，1984年版。

鄭天挺，《探微集》。北京：中華書局，1980年版。

閻崇年，《正說清朝十二帝》。新浪讀書網（vip.book.sina.com.cn/book/catalog.php?book=38222）提供。

聶崇正，〈郎世寧的非「臣字款」畫探究〉，《故宮博物院院刊》，2002年2期，頁85-92。

關嘉祿等譯，《天聰九年檔》。天津：天津古籍出版社，1987年版。

〔美〕Wu Hung（巫鴻），"Emperor's Masquerade – 'Costume Portraits's' of Yongzheng and Qianlong," *Orientations*, vol. 26, no. 7, pp. 25-41.

〔英〕濮蘭德、白克好司著；陳冷汰譯，《慈禧外傳》。北京：紫禁城出版社，2010年版。

參考書目

上官平，《超級女人：中國后妃正史》。北京：中國青年出版社，2006年版。

于敏中、阿桂，《欽定滿洲源流考》。臺北：文海出版社，1967年版。

月林，《清初正統畫派緣起》（西南師範大學碩士學位論文，2002年3月）。

王珍，〈清代宗室書畫〉，《文物天地》，2006年9期，頁44-49。

王珍，〈清代帝后書畫賞析〉，《收藏家》，2005年8期，頁45-50。

王豔春、李賢淑，《清代后妃：詳實紀錄大清朝歷代後妃深宮閨苑的伴駕生涯和人生歷程》。瀋陽：遼寧民族出版社，2004年版。

任萍，〈溥心畬書畫行情步步高〉，《中華工商時報》，2002年09月13日。

朱浩云，〈清宗室後裔「四溥」的藝術及作品市場行情〉，《榮寶齋》，2003年5期，頁230-235。

林攀，《失落的渤海古國》。北京：華齡出版社，2010年版。

故宮博物院編，《文房清供》。北京：紫禁城出版社，2009年版。

故宮博物院編，《清史圖典》（全12冊）。北京：紫禁城出版社，2002年版。

苑洪琪，〈乾隆皇帝的興趣與愛好〉，收錄於朱誠如等著、陳浩星主編，《懷抱古今 —— 乾隆皇帝文化生活藝術》。澳門：澳門藝術博物館，2002年版。

張書珩、鄢愛華主編，《清代宮廷畫家繪畫藝術》。呼和浩特：遠方出版社，2006年版。

張爾田，《清列朝后妃傳稿》。臺北：文海出版社，1972年版。

啟功，《啟功書法叢論》。北京：文物出版社，2003年版。

傅申，〈乾隆皇帝《御筆盤山圖》與唐岱〉，原發表於國立臺灣大學藝術史研究所主辦「乾隆宮廷藝術」學術研討會（2009），經修改後發表於《國立臺灣大學美術史研究集刊》，第28期（2010），頁83-122。

楊丹霞，〈《石渠寶笈》與清代宮廷書畫的鑑藏（上、中、下）〉，《藝術市場》，2004年10期，頁119-121；11期，頁134-135；12期，頁116-117。

萬依、王樹卿、劉潞，《清代宮廷史》。天津：百花文藝出版社，2004年版。

劉金庫，〈乾隆皇帝為何選張照為他的書法代筆人〉，《天津美術學院學報》，2008年4期，頁73-74。

劉耿生，《同治事典》。北京：紫禁城出版社，2010年版。

稷若，〈嘉慶皇帝的一幅詩貼落〉，《紫禁城》，1993年5月，頁12-13、46。

謝國楨，《清開國史料考》。臺北：文海出版社，1967年版。

聶崇正，《故宮博物院藏文物珍品大系：清代宮廷繪畫》。上海：上海科學技術出版社，1999年版。

薩本介，《末代王風溥心畬》。石家莊：河北教育出版社，2008年版。

附錄四　清代皇室書畫藝術的載體 ── 紙、絹、裝潢

一、清代皇室書畫紙、絹的來源及品類

　　清代皇室書畫用紙、絹大部分由地方納貢或宮廷監製，特別是內府造辦處定制的各種紙箋、宮絹，多由皇帝親自選樣督造。此外，清代亦大量仿製名箋古紙，如仿唐代澄心堂紙、仿宋代金粟山藏經紙、仿元代明仁殿紙等，務求精良；這些紙、絹在內廷被稱為「上用」品，其用途包括御用、賞賜和書籍的刷印等。

　　內府造辦處定制的御用紙、絹，一般由杭州織造、江寧織造、蘇州織造承辦。在康、雍、乾三朝，每年各地的朝貢、歲貢、春貢、萬壽貢等都有紙絹貢品，名紙佳箋數目可觀。如現存康熙時期江寧織造曹寅進貢的黃素箋紙，仍保留其原封黃簽，上書「康熙四十八年十月十一日曹寅進黃素箋紙十張」字樣。而據清代內務府檔案記載，蘇州織造在乾隆十七年（1752）、二十四年（1759）、三十九年（1774）、四十一年（1776）四次的歲貢，每次進貢僅蠟花箋一項就有一萬張；這種蠟花箋至今仍有存世。又如乾隆四十二年（1777）八月，漕運總督德保進貢「上用」紙絹，其中包括福字絹箋、對聯絹箋、條山絹箋、橫披絹箋各一百幅，又有本色宣紙、羅紋紙各二百張，單單一次進貢的絹紙就多達九百張。此外，乾隆五十四年（1789），福建巡撫徐嗣亦曾一次進貢上用仿藏經紙達五百張（見清乾隆內廷造辦處檔案，宮中進單0048，0059，0055，0023，中國第一歷史檔案館）。由上述記載來看，乾隆時期，各地承辦每年均進貢數以萬計的紙品，可見當時造紙業年產量之大。

　　清代宮廷御用紙的種類豐富，並在承襲前朝舊制的基礎上不斷改進創新，出現大量的再加工紙品。如梅花玉版箋，以乾隆年仿製品最精，又有乾隆朝仿明仁殿紙、仿金粟箋藏經紙等，均有傳世。據清吳振棫《養吉齋叢錄》記載：「供御凡文房四事，由各處呈進備用頒賜各件，皆存懋勤殿庫。」其中，御用紙張有「宮廷貼用金雲龍朱紅福字絹紙，雲龍朱紅大小對箋，皆遵內頒式樣，尺度制辦呈進。其他則有盈丈大絹箋，各色花絹

箋、蠟箋、金花箋、梅花玉版箋、新宣紙；舊紙則有側理紙、金粟箋、明仁殿紙、宣德詔敕；仿古則有澄心堂紙、側理紙、藏經紙、宣德描金箋；外國所貢，高麗則有灑金箋、金龍箋、鏡光箋、苔箋、諮文箋、竹青紙、各色大小紙；琉球則有雪紙、頭號奉書紙、二號奉書紙、舊紙，西洋則有金邊紙、雲母紙、漏花箋、各色箋紙；又回部各色紙、大理各色紙，此皆懋勤殿庋藏中之別為一類者。」可見宮廷御用紙張的豐富多樣，數量龐大。

二、清代皇室書畫紙、絹的特點

清代皇室對於書畫用的紙、絹，一般都有特殊的要求。當時宮廷文化生活豐富，皇帝每逢新歲都要舉行開筆書福儀式。《養吉齋叢錄》即記載：「（帝）每歲於元旦子刻……濡染揮翰，先御朱毫，後染墨筆……書福之箋，質以絹，傅以丹砂，繪以金雲龍。書福之暇，又各書吉語數字，以祈一歲之政和事理」，據此可知書福之箋必用描金雲龍紙；此外，因應不同用途而使用特殊紙類的例子尚有不少，如奏摺用黃紙、會試發榜用榜紙、墨筆寫佛經用藏經紙、以泥金抄寫佛經必用磁青紙、印製殿版圖書用竹紙、如意館繪製畫樣用台連紙、裝裱書畫用棉連紙、托裱貼落用高麗紙等。

清代的加工用紙，仍沿用手工「抄紙」工藝，其工序較明代更為繁細，紙的質地也更為潔白、堅柔；此外，針對紙類的後期加工更是推陳出新，大致可以分為拖漿、塗蠟、砑光、施粉、塗金、繪印、刻花等多種工藝。如塗染顏色，有本色、牙黃、舊色以及青、綠、粉、紅、藍等，或在紙面繪以不同的花紋，甚至用描金、描銀勾繪，工藝繁細，色澤華麗；還有在抄紙過程中，將紙逐幅印在兩塊或有陰陽圖案的木板之間，或在已成的紙面上再印各色圖案，隱現出暗花效果。這些特殊手工加工技術的成熟運用，使得清代康、雍、乾時期所加工的紙品不僅品類繁多，而且製作精美，五彩紛呈，如梅花玉版箋、描金雲龍紋粉箋紙、描金銀五色粉蠟箋、乾隆年仿澄心堂紙、仿明仁殿紙等，都具有很高的藝術欣賞價值。

至清代中後期嘉慶、道光時期，手工製紙逐漸走向衰落，不僅製品不

精，品種亦趨於單一。嘉慶四年（1799）甚至曾停止督、撫、監政中秋節貢，道光初年也裁減貢物，停止揚州玉貢等，致使文房用具、紙箋數量逐一遭裁減。此時雖仍製作粉蠟箋，但質地不甚精細，圖案大多為團龍戲珠，有淡黃、紅、白、橘紅、深粉、豆青等色，也有各色描金雲龍蠟箋等，然其紙較厚，不透明，性脆，易折斷。

清光緒時期，出現了各色灑金宣紙、虎皮宣紙、白素宣紙、淳化宣紙等，其上大多有字號款印。如光緒時有「師竹友梅館藏六疋冷金宣」灑金箋，署「雲蘭閣製」，其紙質較厚，在光下略顯透明，灑金細小無規則，金光亮麗。還有「四川勸工局謹製」印款及「清秘閣監製」字樣之宣紙，均為光緒至民國初年紙。又有「王六吉」字樣印記的宣紙，創始於嘉道年間，又稱「礬宣紙」，光緒時期仍有生產，歷史悠久。清末至民國初年尚有署「雨雪宣」、「冷金宣」、「萬寶齋」印記的紙箋，以及「潤記」印款的「淳化宣」紙和「潔吉號」、「公興號」、「恒泰明記」製紙等。

至於在絹的使用上，康熙、乾隆朝御書絹本書畫，質地細密，絹絲潔白柔順，富有淡淡的光澤；嘉慶皇帝、道光皇帝御筆絹本書法軸，多用明黃色粗絹，絹絲較粗，無光澤，然質地較密；晚清至民国初的皇室絹本書法，則多以一種紗狀粗絹，然而紗絹不能單獨使用，需以覆背紙托裱書寫。值得一提的是，清代皇室從事書畫創作時，用紙多於用絹。

三、清代皇室書畫裝裱形制及材質

由於皇宮、王府的廳堂齋室高大寬闊，致使宮內立軸、屏對等字畫的尺幅較民間字畫的尺幅要大。清代皇室書畫裝裱形制有：橫卷（手卷、長卷、橫披）、屏條、立軸（中堂、大堂）、對聯、冊頁（經褶式、蝴蝶式、推篷式）等。手卷的引首處多用宋元經箋、灑金箋、蠲紙等；包首所用絲織物，以蜀錦、宋式錦、雙層錦、兩色緞、暗花緞為主，質地堅挺，厚薄適中；織物底色有明黃色、鈷藍色、湖藍色、灰綠色等，色彩凝重典雅；圖案紋飾有花鳥八答暈紋、皮球花四答暈紋、菱格朵花紋、四合如意雲紋、四季花卉紋、如意雲團龍團壽紋等，紋樣豐富華美。錦帶有棗紅色

落花流水紋、米黃色幾何紋、朵花紋等；別子多為羊脂玉、青玉；軸片有玉、象牙等材質。冊頁的封面與封底主要用紅木、織錦裝幀。立軸的軸頭有紅木、青花瓷等材質，裹首則使用明黃色花綾、紙箋等厚實的材質以保護畫心。

　　如北京藝術博物館藏《乾隆皇帝御筆佛經長卷》即是裝潢精緻的例子，全卷以金筆書寫佛經於羊腦箋畫心上，泥金撞邊；據清沈初（1729–1799）《西清筆記》云：「羊腦箋以宣德瓷青紙爲之，以羊腦和頂煙墨，窖藏久之。取以塗紙，研光成箋。黑如漆，明如鏡。始自明宣德間，製以寫，歷久不壞，蟲不能蝕。」製作技藝令人驚歎。磁青紙顏色深藍，靜謐，與泥金明暗相映，尊貴典雅。搭配以如意雲紋青玉別子、棗紅色幾何紋錦卷帶、木製天杆、灰藍色雲龍紋綾天頭、淡黃色卷草紋綾副隔水、明黃地綠四合如意蓮雲錦包首、虎皮宣簽條，相當精緻考究。

　　清代的書畫裝裱在明代的基礎上進一步發展和定型。當時宮內除設立專司宮廷繪畫的「如意館」，亦在造辦處專列「裱作」一行，負責裱褙書畫。此外，清代的內務府還曾專門邀請蘇裱名家秦長年等人入宮裝裱書畫作品。康、雍、乾時，琉璃廠並出現了規模較大的出售古玩、字畫之文化街，京城的書畫裝裱也隨著古舊書畫的買賣得到了長足的發展。「蘇裱」與以古樸莊重為特點的「京裱」如今俱已成為中國書畫裝裱的兩個主要流派。

後記

　　讀書、寫作，給了我一片幽雅安靜的空間，讓我充分享受了愛新覺羅家族留下來的文化藝術。這些可物化、可視覺化的清皇室作品，蘊含著神秘與含蓄之美，哪能一時用語言表達得清楚？幾千年來古人留下來的文化，使中國人有了自己的文明源流，融匯成今人和諧的生活方式。在一百個安詳與寧靜的夜晚，我品味著每一件作品，領悟著清皇室生活的細節。感謝在寫作過程中指導我的余輝先生，他為本書提出了許多頗有價值的修改意見，同時使我領略到治學嚴謹、考據縝密的故宮學者風範。孟暉女士曾經是我的同事，潛心研究中國古代的時尚生活和藝術，她對保管過的館藏上萬件書畫、三千餘件織繡，至今有著很深的情感，本書在寫作過程中一直有她的支持。上世紀末，北京藝術博物館安小麗女士與我在前任保管員整理清皇室書畫的基礎上，再次對館藏書畫進行遴選、考證、研究，又挖掘出一批皇室作品，並推出「清代皇室書畫展」，安小麗女士為本書的寫作提供了大量文獻資料和她的研究成果。同時感謝我所工作的北京藝術博物館的領導和同事們，他們給了我無私的幫助。

<div style="text-align:right">

王淑玲

2011年7月

</div>

國家圖書館出版品預行編目資料

遊藝翰墨；滿清愛新覺羅家族書畫藝術／王淑珍著.
 --初版. --臺北市：石頭，2012.6
 面； 公分. --（百年藝術家族系列）
ISBN 978-986-6660-20-7（平裝）

1.愛新覺羅氏 2.書畫史 3.清代

941.907 101008174